U0274509

Adobe
Audition数字音频编辑标准教程

录音+混音+降噪+后期

 微课视频版　　**林剑** ◎ 编著

清華大学出版社

北京

内 容 简 介

　　本书以理论知识作铺垫，以实际应用为指向，从易教、易学的角度，用通俗的语言、合理的结构对数字音频制作过程进行了全面的剖析。全书共10章，包括数字音频的基本概念、Audition软件的基础知识、音频编辑操作指南、音频文件的录制、效果组与效果器的应用、声音效果的处理、声音的修复与降噪、混响与立体声的设置、多轨项目混音的制作、音频的保存和导出等内容。在讲解过程中穿插大量的"动手练"实操案例，在每章结尾还安排"实战演练"综合案例，以达到学以致用、举一反三的目的。

　　本书结构清晰、思路明确、内容丰富、语言简练、讲解详略得当，既有鲜明的基础性，也有很强的实用性。本书既可作为高等院校数字媒体艺术、动画设计、产品设计、公共艺术等专业的学习用书，也可作为相关从业人员的参考教材。

图书在版编目（CIP）数据

Adobe Audition数字音频编辑标准教程：录音+混音+
降噪+后期：微课视频版 / 林剑编著. -- 北京：清华
大学出版社, 2025.4. -- (清华电脑学堂).
ISBN 978-7-302-68069-7

Ⅰ. J618.9
中国国家版本馆CIP数据核字第2025N7U185号

责任编辑：袁金敏
封面设计：阿南若
责任校对：徐俊伟
责任印制：刘海龙

出版发行：清华大学出版社
　　　　　网　　　址：https://www.tup.com.cn，https://www.wqxuetang.com
　　　　　地　　　址：北京清华大学学研大厦A座　　　　　邮　　编：100084
　　　　　社 总 机：010-83470000　　　　　邮　　购：010-62786544
　　　　　投稿与读者服务：010-62776969，c-service@tup.tsinghua.edu.cn
　　　　　质 量 反 馈：010-62772015，zhiliang@tup.tsinghua.edu.cn
　　　　　课 件 下 载：https://www.tup.com.cn，010-83470236
印 装 者：小森印刷霸州有限公司
经　　销：全国新华书店
开　　本：185mm×260mm　　　**印　　张**：15　　　**字　　数**：368千字
版　　次：2025年4月第1版　　　**印　　次**：2025年4月第1次印刷
定　　价：59.80元

产品编号：109622-01

Audition / 前　言

新媒体艺术的进步离不开各种软件的支持。Adobe公司是全球知名的创意产业数字软件开发商，其产品涵盖数字图形、数字图像、数字动画、数字特效、数字音频和虚拟现实等多个领域。其中，Adobe Audition就是一款优秀的数字音频编辑软件，备受业界推崇。

本书旨在为读者提供一个全面而深入的音频编辑知识体系，以帮助读者在这一领域中能更好地理解、应用和创新。全书涵盖数字音频的基本概念、声音的录制、声音的效果处理、声音的降噪与修复、混响与立体声的设置等与音频编辑相关的知识点，无论是初学者，还是有一定经验的从业者，都能从中获得有价值的参考和指导。另外，本书适时介绍了一些关于人工智能技术的应用等话题，以帮助读者把握行业动态，拓宽视野。

希望本书能够成为读者在数字音频编辑路上的良师益友，激发读者的创造力，助力读者在音频领域的探索与实践。

内容概述

全书共10章，各章内容见表1。

表1

章序	内容导读	难度指数
第1章	介绍数字音频制作的入门知识，包括声音和音频的概念、常见音频编辑软件、人工智能在音频中的应用等内容	★☆☆
第2章	介绍Audition软件的基础知识，包括Audition工作界面、工作区的设置、编辑器的应用、音频预览与时间监控等内容	★★☆
第3章	介绍音频编辑软件的基本操作，包括音频文件的管理操作、音频的导入与生成、粗剪音频、精修音频、音频分析及调整工具，以及采样类型的转换等内容	★★☆
第4章	介绍音频文件的录制操作，包括常见录音设备、录音的设置、录音方式的选择等内容	★★☆
第5章	介绍效果组与效果器的应用，包括效果组面板和效果器在编辑器中的基本操作、第三方效果器插件的应用等内容	★★★
第6章	介绍声音效果的处理，包括振幅与压限类效果、调制类效果、特殊类效果、时间与变调效果器的设置等内容	★★★
第7章	介绍声音的修复与降噪操作，包括噪声的类型、噪声的修复工具、自动降噪分析、音频降噪与修复等内容	★★★

（续表）

章序	内容导读	难度指数
第8章	介绍混响与立体声的设置，包括音频混响的添加、延迟与回声的设置、立体声声像的调整、滤波与均衡器的应用等内容	★★★
第9章	介绍多轨项目混音的制作，包括多轨轨道的控制、多轨素材的编辑、剪辑属性的设置、自动化混音的设置等内容	★★★
第10章	介绍音频的保存与导出操作，包括音频文件的保存和收藏、文件的输出、文件的批处理、快捷键的设置等内容	★★☆

选择本书的理由

本书采用**理论讲解 + 动手练 + 实战演练 + 课后作业**的结构进行编写，其内容由浅入深，循序渐进。让读者带着疑问去学习知识，并从实战应用中激发学习兴趣。

（1）专业性强，知识覆盖面广。本书主要围绕音频制作行业的相关知识点展开讲解，并对不同类型的音频项目进行解析，让读者了解并掌握该行业的一些制作要点。

（2）理论结合实际，加强实战练习。每章会通过一个完整的实战案例来对本章所学的知识点进行巩固练习，让读者能够快速理解并消化各工具的使用方法，提升学习效率。此外，本书的所有案例都经过了精心设计，读者可将这些项目应用到实际工作中。

（3）课后作业，让知识融会贯通。本书"实战演练"版块，旨在让读者掌握了本章相关技能后，能够对音频项目进行独立制作，从而加深印象，巩固学习技能。

本书的配套素材和教学课件可扫描下面的二维码获取。如果在下载过程中遇到问题，请联系袁老师，邮箱：yuanjm@tup.tsinghua.edu.cn。书中重要的知识点和关键操作均配备高清视频，读者可扫描书中的二维码边看边学。

在本书的编写过程中作者虽力求严谨细致，但由于时间与精力有限，书中疏漏之处在所难免。如果读者在阅读过程中有任何疑问，请扫描下面的"技术支持"二维码，联系相关技术人员解决。教师在教学过程中有任何疑问，请扫描下面的"教学支持"二维码，联系相关技术人员解决。

配套素材

教学课件

技术支持

教学支持

编者
2025年1月

目 录

Audition

第 5 章

效果组与效果器的应用

第 4 章

音频文件的录制

第 6 章

声音效果的处理

第7章

声音的修复与降噪

第8章

混响与立体声的设置

第 9 章

多轨项目混音的制作

第 10 章

音频的保存和导出

Audition

第 **1** 章
初探数字音频制作

　　目前，数字音频技术被广泛应用于音乐制作、电影配音、广播、电话通信、游戏音效、语音识别等多个领域，可以说该技术已逐渐成为人们日常生活中不可分割的一部分。本章将带领读者大致了解与数字音频相关的知识，包括模拟音频和数字音频的概念、数字音频的转化过程、AIGC在音频中的应用等。

1.1 声音

　　声音无处不在，无时不有。它是自然界万物沟通的媒介，也是人类情感与思想表达的重要载体。声音以其独有的方式成为人们生活中不可或缺的一部分。下面对声音的基本概念进行说明。

1.1.1 声音与波形

　　声音并非凭空而来，它是由物体振动引起的。当物体受到外力作用而发生周期性振动时，会影响到周围的介质（如空气、水或固体等），从而形成连续的波动，即声波。声波传播至耳朵时，会引起鼓膜的振动，进而转化为神经信号传递至大脑，我们就能感知到声音的存在。

　　波形是描述声音振动模式的图像，它显示了声音在时间上的变化。波形图中横轴表示时间，纵轴表示振动的幅度（也称为振幅）。通过观察波形，可以了解到声音的各种特性，如频率、振幅、周期、波长、相位等，如图1-1所示。

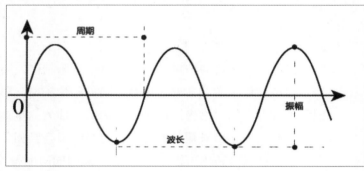

图 1-1

- **横轴：** 表示时间线。通常以s（秒）或ms（毫秒）为单位。
- **纵轴：** 表示振动的幅度，即声音的强度或响度。
- **频率：** 波形在单位时间内重复的次数。通常以Hz（赫兹）为单位。频率决定了声音的音高。高频率的声音（高音）听起来更尖锐；低频率的声音（低音）听起来更低沉。波形图上，频率高的波形的波峰和波谷更加密集。
- **振幅：** 振动物体离开横轴的最大距离，以dBFS为单位。振幅的大小，表明声波携带能量的大小。振幅越大，声音越响；振幅越小，声音越安静。
- **周期：** 波形完成一个完整振动所需的时间。频率越高，周期越短；频率越低，周期越长。
- **波长：** 波形在一个周期内传播的距离。常以m（米）为单位。波长与频率成反比，频率越高，波长越短；频率越低，波长越长。
- **相位：** 用于表示周期中波形的位置，以度为单位（共360°），也称相角。零点为起始点，当相位为90°时处于高压点；当相位为180°时第一次回归零点；当相位为-270°时处于低压点；当相位为360°时会再次回到零点。

当两条或多条声波在空气中传播时，它们会发生叠加现象，这种现象被称为"叠音"。叠音的相位的不同，产生的效果也不同。

（1）同相位叠加。

当两个声波的波峰和波谷完全重合时，它们就处于同相位叠加状态。这种情况下，声波的振幅就会增加，声音会变得更大、更响亮，如图1-2所示。

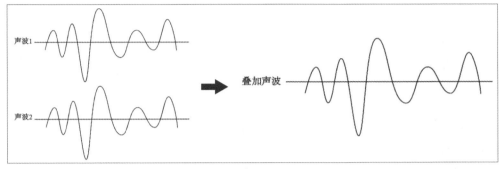

图 1-2

（2）反相位叠加。

当两个声波的波峰和波谷完全相反时，它们就处于反相位叠加状态。这时声波的波峰和波谷相互抵消，会导致声音变弱或处于完全静音状态，如图1-3所示。

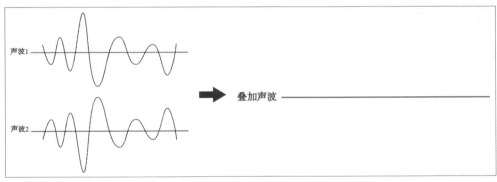

图 1-3

（3）混合相位叠加。

当两个不同频率、不同振幅的声波进行叠加，会得到混合声波。这种声波会掺杂各种不同的声音（人声、音乐声、噪声等），如图1-4所示。

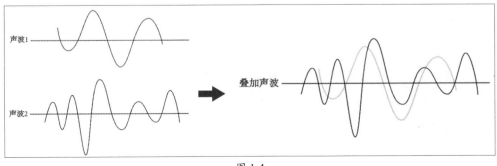

图 1-4

1.1.2　声音的属性

音调、响度和音色是声音的三大基本属性。音调决定了声音的高低，音色能够识别不同的声源，响度则是声音强度的主观感受。

- **音调**：音调是指声音的高低程度，通常与声音的频率有关。频率越高，音调越高；频率越低，音调越低。例如，钢琴上的高音键和低音键发出的声音就具有不同的音调。音调的变化可以通过改变声源的振动频率来实现。

- **响度**：响度是指声音的强弱程度。通常与声音的振幅有关。振幅越大，声音听起来越响；振幅越小，声音听起来越弱。响度通常以dB（分贝）为单位来测量。0dB是人耳听觉的阈值，而120dB以上的响度会引起耳朵的不适感。

- **音色**：音色是区分不同声源的重要标志，它由声音的频谱决定。频谱是指声音中包含的不同频率成分及其强度。每个声源都会产生一系列的谐波（即基本频率的整数倍），这些谐波的组合和强度决定了声音的音色。

同一个音调和响度，不同的乐器或声源也会有不同的音色。例如，钢琴和小提琴在演奏同一个音符时，虽然音高和响度相同，但它们的音色却截然不同。在正常的语言交流中人们也可以通过音色来辨别不同的说话者或情感表达。

1.2　音频的基本概念

音频是将声音波形转换为数字信号的一种形式，这种形式可以在各媒体或设备上进行存储和播放。

1.2.1　音频的种类

音频可分为模拟音频和数字音频两种。

1. 模拟音频

模拟音频是指将连续不断变化的声波信号通过某种方式转换成可记录或传输的电信号，这种电信号也是连续变化的，与原始声波在波形上保持相似，只不过它是以电的形式存在。在早期的录音和广播技术中，模拟音频是比较流行的方式，例如磁带录音机，它就是通过磁头将模拟音频信号记录在磁带上，当播放磁带时，磁头再将这些信号转换成声波，通过扬声器播放出来，如图1-5所示。

图 1-5

模拟音频的特征如下。

- **连续性：** 模拟音频信号是连续的，能够无缝地表示声音的变化。
- **波形：** 模拟音频的波形与原始声音波形相似，保留了声音的所有细节和动态范围。
- **噪声：** 模拟信号容易受到干扰和噪声的影响，可能会导致音质下降。

2. 数字音频

随着数字技术的发展，模拟音频逐渐被数字音频所取代。数字音频是将模拟音频信号转换成一系列的数字代码，这些代码代表了声音信号在不同时间点的强度。虽然数字音频在处理、存储和传输上更加高效和方便，但模拟音频在某些方面（如音质、情感表达）仍然具有独特的魅力。

数字音频的特征如下。

- **离散性：** 数字音频信号是离散的，表示为一系列的数字值。
- **采样率：** 数字音频通过在一定时间间隔内采样声音波形来捕捉音频信息。常见的采样率有44100Hz（CD音质）和48000Hz（专业音频）。
- **比特深度：** 比特深度决定了每个样本的精确度，常见的有16位、24位等。

3. 模拟音频与数字音频的区别

模拟音频和数字音频各有特点和优缺点。模拟音频以其自然的音质受到许多音乐爱好者的青睐，而数字音频因其便捷性和稳定性在现代音频应用中占据主导地位。表1-1所示的是两种音频的特性区别。

表1-1

特性	模拟音频	数字音频
信号类型	连续信号（在时间线上是连续的）	离散信号（在时间线上是断续的，是多个数据序列组成的）
记录方式	通过物理介质（如磁带、黑胶唱片）	通过采样和量化
音质	自然、温暖，保留更多细节	稳定、清晰，压缩会丢失细节
噪声与干扰	易受干扰，会产生噪声	不易受干扰，音质稳定
存储与复制	容易劣化，不宜存储	易于存储、复制和分享
常见格式	黑胶、磁带、AM/FM广播	WAV、MP3、FLAC、AAC

1.2.2 音频数字化转变过程

采样、量化、编码和压缩是模拟音频转变为数字音频的四个关键步骤。

1. 采样

采样是将连续的模拟音频信号转换为离散的数字信号的第一步。在这个过程中，音频采样系统会在特定的时间间隔内对模拟信号进行测量，并记录下采样的振幅值。采样率是每秒钟采样的次数，采样率越高，数字波形的形状越接近原始模拟波形；采样率越低，数字波形的频率范围越狭窄，声音越失真，音质越差。

常见的采样率有44100Hz（每秒采样44100次）和48000Hz（每秒采样48000次），表1-2所示的是数字音频常用的采样率。

表1-2

采样率	频率范围	品质级别
11025Hz	0～5512Hz	比较差的AM电台（低端多媒体）
22050Hz	0～11025Hz	接近FM电台（高端多媒体）
32000Hz	0～16000Hz	优于FM电台（标准广播采样）
44100Hz	0～22050Hz	CD
48000Hz	0～24000Hz	标准DVD
96000Hz	0～48000Hz	蓝光DVD

2. 量化

量化是将采样得到的连续振幅值转换为离散值的过程。在这个过程中，采样的振幅值被映射到一组有限的数字值上。量化的精度由比特深度来决定。比特深度（也称位深度）决定了每个采样点可用多少个不同的数值来表示。数值越高，每个采样点的精度越高，声音的动态范围也就越大。常见的比特深度有16位（提供65536个可能的振幅值）和24位（提供16777216个可能的振幅值），表1-3所示的是不同比特深度及动态范围参考值。

表1-3

比特深度	振幅值	动态范围	品质级别
8位	256	48dB	电话
16位	65536	96dB	音频CD
24位	16777216	144dB	音频DVD
32位	4294967296	192dB	最佳

3. 编码

编码是将量化后的离散值转换为数字格式的过程。这个过程通常涉及将每个量化值转换为二进制数（0和1的组合），例如16位量化的音频样本将被表示为16位的二进制数。编码的目的是让数字音频信号可以在计算机和其他数字设备中进行存储和处理。

4. 压缩

编码后的音频信号需要很大的存储容量来存放，为了减少数据量、提高传输速率，就需要对其进行数据压缩，以减少文件大小。压缩音频可分为有损压缩和无损压缩两种。

- **有损压缩：** 在压缩过程中会丢失一些音频信息。常见的格式有MP3、AAC等。这种压缩方式通常会通过智能算法丢弃一些人耳难以察觉的数据，例如人耳不敏感的高频和低频声音，从而减小文件大小。
- **无损压缩：** 在压缩过程中不会丢失任何音频信息，常见的格式有FLAC、WAV等。这种

方式保留了原始音频的完整性，其文件大小相对较大，但比原始文件要小得多。比较适合用于对音质要求很高的场合。

1.2.3 音频的常见格式

音频格式有很多，每种格式都有其特定的用途、优缺点和适用场景。下面对一些常见的音频格式进行介绍。

1. 有损音频格式

有损音频格式包括MP3、AAC、WMA等，它们都是在压缩过程中丢失一些音频信息，以此缩小文件大小。该文件比较适合一般听音需求。

- **MP3格式：** 主流的音频格式。有良好的音质与文件大小平衡，被广泛应用于音乐下载和流媒体。
- **AAC格式：** 一种更高级的音频格式。在相同比特率下，其音质通常优于MP3格式，被广泛应用于流媒体和数字广播。
- **WMA格式：** 微软系统开发的一种有损音频格式，其音质与MP3格式相当，适合用于Windows平台。

2. 无损音频格式

无损音频格式包括WAV、FLAC、ALAC、AIFF等。它们在压缩过程中不会丢失任何音频信息，最大限度地保留了原始音频数据，音质相对比较高，但文件会比较大。

- **WAV格式：** 音质非常高，它会保留所有音频细节动态范围，会更接近于原始音频。适用于专业音频制作、录音和编辑领域。
- **FLAC格式：** 一种开源的无损压缩音频格式。它在保持音质的同时减小文件大小，适用于高保真音频存储。
- **ALAC格式：** 由苹果公司开发，与FLAC格式相似，但它在苹果系统（如iTunes、iPhone、iPad、macOS等）上具有很好的兼容性，ALAC的压缩效率要比FLAC低一些。由于是无损压缩，它的比特率会根据音频内容的复杂性而变化，适用于不同的音频质量需求。
- **AIFF格式：** 由苹果公司开发，类似于WAV格式。具有高音质特点，适用于专业音频的制作与应用。

3. 其他格式

除了以上两类音频格式外，还有其他一些常见格式，如M4A、BWF、DSD等。

- **M4A格式：** 使用AAC编码的MPEG-4标准存储文件。常用于苹果系统的设备上，它能够在较低比特率下提供高质量的音频，在音质上优于MP3格式。
- **BWF格式：** 一种扩展的WAV格式。它包含丰富的元数据，包括艺术家、专辑、曲目名称、封面图片等信息。适用于广播和专业音频制作，便于音频文件管理。
- **DSD格式：** 一种高解析度音频格式。它可提供非常高的音质，尤其是在高频和动态范围方面，比标准CD音质还要好，适合音频发烧友使用。该格式文件很大，不方便存储和传输。在兼容性方面比较低，用户只能在特定的硬件和软件中播放该格式的文件。

1.2.4　音频的声道制式

声道制式是指音频信号中声道的配置方式，它决定了音频在空间中的分布方式。声道制式的选择对音频的空间感、清晰度和沉浸感有重要影响。常见的声道制式有单声道、立体声道、环绕立体声等。

1. 单声道

单声道音频是使用一个声道传输声音，所有音频信号都通过这一个声道播放。无论使用多少个扬声器或耳机，播放的音频信号都是相同的，缺乏空间感。但文件较小，适合语音录音和播客等内容。

2. 立体声道

立体声道是使用两个独立的声道（左声道和右声道）传输声音信息。这种配置方式能够模拟声音的来源，提供空间感和方向感。

立体声道可增强听觉体验，在音乐和电影制作中，立体声音频能够更好地展现声音的层次和细节。但文件体积较大，录制或音频处理需更复杂的设备和技术，以确保两个声道的同步和质量。

3. 环绕立体声

环绕立体声是使用多个声道（通常是5个或更多）在空间中不同位置播放，从而创造出声音环绕效果。这种技术不仅保留了声音的方向感，还增强了声音的纵深感、临场感和空间感，使听众仿佛置身于音乐或电影的场景之中。

目前，常见的环绕声道配置有5.1声道、7.1声道两种。

- **5.1声道：**包括左前（LF）、右前（RF）、中置（C）、左后（LB）、右后（RB）和一个低音炮（LFE）。常用于家庭影院、电影、电视节目和游戏。
- **7.1声道：**在5.1声道基础上增加左侧（LS）和右侧（RS）两个声道。常用于高级家庭影院系统、高端游戏和电影音轨。

1.3 常见音频编辑软件

在了解了音频相关概念后，下面介绍音频编辑的相关软件。在音频编辑领域中，较为主流的软件属Adobe Audition。当然，用户也可配合其他实用的小工具进行编辑操作。

1.3.1　Adobe Audition软件

Adobe Audition是一款专业的音频编辑软件，它深受音乐创作者的喜爱。该软件提供了强大的音频录制、编辑、混音、音效和修复功能，能够满足多种音乐风格的创作需求，图1-6所示为Audition软件操作界面。Audition主要功能介绍如下。

- **多轨混音：**用户可在不同的音轨上同时处理多个音频文件，以方便进行复杂音频的混合与编辑操作。

- **音效处理**：软件提供了丰富的音频效果和处理工具，包括均衡器、混响、压缩、去噪等，可以轻松制作出风格各异，且音质很高的音乐作品。
- **音频修复**：软件提供了多种音频修复功能，帮助用户修复音频或录音中的噪点问题，以提高音频的清晰程度。
- **音频批处理**：支持批处理功能，可对多个音频文件应用相同的效果和处理操作，以节省编辑时间。
- **编辑效果实时预览**：用户可一边试听，一边调整所需的剪辑点，以便快速达到最优效果。

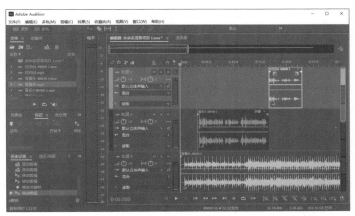

图 1-6

1.3.2　GoldWave软件

GoldWave软件是一款功能强大的音频编辑软件，广泛应用于音频处理、录音和混音等领域。它提供了用户友好的界面，适合从初学者到专业人士的不同用户需求，如图1-7所示。利用它用户可以轻松地对音频进行剪切、复制和粘贴操作，同时还可以使用多种内置效果，如回声、混响、均衡器等来增强音频质量。此外，还支持批处理功能，用户可以一次性处理多个文件，极大地提高了工作效率。GoldWave支持多种音频格式，包括WAV、MP3、OGG等，且方便用户进行格式转换和编辑。

图 1-7

1.3.3　Windows录音机

Windows系统自带的录音机是一款简单易用的录音工具。它适合用于快速录音，记录会议、讲座、备忘录和个人想法等操作。软件界面简单，易上手。单击"录音"按钮即可开始录制，无须复杂的设置，如图1-8所示。录制的文件会自动保存在该软件中，方便查看、播放以及管理操作，如图1-9所示。

图 1-8

图 1-9

> ✅**知识点拨**　Windows录音机在录音的过程中还能进行标记操作，以方便在试听时能够迅速找到关键信息，无须从头播放整个录音文件来查找。此外，录音机还自带剪辑功能，可将多余的录音片段删除。但该工具只能进行简单修剪，如要进一步剪辑，就需借助其他专业音频剪辑工具。

该软件还提供分享功能，可以通过电子邮件或其他应用程序等方式将录制的音频文件分享出去。

1.3.4　OceanAudio软件

OceanAudio是一个跨平台、易于使用、快速且功能齐全的免费音频编辑器。对于需要快速编辑和分析音频文件的人来说，它是理想的软件。它具有与其他音频编辑工具相同的功能，包括录音设置、多轨编辑、音频效果添加、降噪调整、批处理操作等，同时还支持VST插件来扩展功能和效果，以实现更多个性化音频处理需求。该软件界面简洁直观、易上手，比较适合初学者或需要快速编辑音频的用户使用。图1-10是OceanAudio软件的操作界面。

图 1-10

动手练 自动降噪录音文件

下面使用OceanAudio软件来对录音文件进行降噪处理。

📖 **实例位置：第1章\动手练\自动降噪录音文件\录音降噪.WAV**

步骤 01 启动OceanAudio软件，将"录音"素材文件拖至"已打开的文件"面板中，如图1-11所示。

图 1-11

步骤 02 按空格键可试听该音频文件。按Ctrl+A组合键全选音频波形，执行"效果器"|"音量标准化"命令，对当前音量进行自动化调整，如图1-12所示。

图 1-12

步骤 03 执行Noise Reduction | Automatic Noise Reduction命令，系统将自动对当前音频进行降噪处理，如图1-13所示。

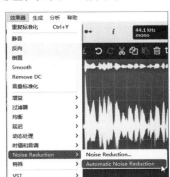

图 1-13

步骤 04 按空格键可试听效果。效果不理想，可在Noise Reduction级联菜单中选择Noise Reduction选项，打开Noise Reduction对话框，切换到Noise Reductor选项卡，拖动"噪声（Reduction factor）"滑块到合适位置，减少噪声强度，这里调整为13dB，如图1-14所示。

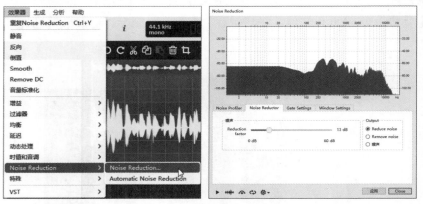

图 1-14

步骤 05 单击▶按钮可试听降噪效果。满意后单击"应用"按钮，即可完成降噪操作，如图1-15所示。

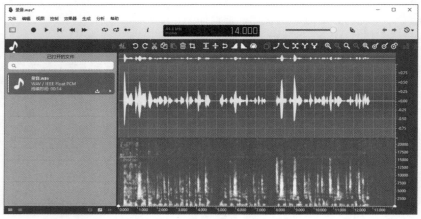

图 1-15

⚠️注意事项 自动降噪次数不易过多，或者降噪强度不易过大，否则声音就会受损，出现失真情况。

1.4 AIGC在音频编辑中的应用

目前，AIGC（人工智能生成内容）技术被应用于多个领域。当然，在音频创作和编辑领域中应用AIGC技术也越来越普遍。利用该技术不仅能提高音频编辑的效率，还为创作者提供更多的创作可能性。

1.4.1 AI语音合成

语音合成是指利用计算机技术将文本转换为自然语言语音的过程。虽然语音合成技术在很

早就被应用，但生成的语音很刻板、生硬。随着技术的发展，AIGC在语音合成方面取得了显著进展。现在的语音合成技术能够模仿人类不同的音色，听起来会很自然。

应用语音合成的领域常见有以下几种。

（1）有声书和播客。

如Audible和喜马拉雅两大平台就会使用AI语音技术将书籍和文章转换为有声书。用户可以选择不同的声音，例如男性或女性的声音，甚至可以调节语速。这让平时忙碌的人们可在闲暇之余轻松"听书"，提高时间的利用效率。

（2）在线教育。

很多在线学习平台会使用AI语音技术将课程内容生成语音讲解，甚至可根据学生的实时提问生成解答，从而帮助学生更好地理解复杂的概念。

（3）游戏和虚拟现实。

在一些视频游戏中，角色的对话可以通过AI语音技术实时生成。例如，在角色扮演游戏中，玩家可以与游戏中的角色互动，系统会根据玩家的选择生成不同的对话。这样可增强游戏的沉浸感，让玩家感受到更真实的互动体验，提升游戏的趣味性。

（4）智能助手。

如苹果的Siri、百度的小度、小米的小爱同学，以及智能导航系统都是利用AI语音技术和用户进行实时互动，帮助用户获取到有用的信息，在一定程度上提升了生活的便利性。

目前，市面上提供了多种AI语音生成工具，如TTS-Online、TTSMAKER这两组都是免费在线使用工具，有多种人物音色可供选择。此外，TTSMAKER工具还可对语音的语速、音量、音高以及停顿时间进行详细设置，如图1-16所示。

图 1-16

✅**知识点拨** 对于AIGC语音大模型来说，科大讯飞中的讯飞智作工具是比较常用的。讯飞语音技术以其高精度的语音识别和自然流畅的语音合成而闻名，为用户提供优质的语音服务。它支持多种语言和方言，尤其在中文语音处理方面表现突出。该工具部分声音是免费的，并且提供一定的免费额度，适合个人用户和小型开发项目使用，如图1-17所示。

图 1-17

1.4.2　AI音乐生成

AIGC技术在音乐生成方面的应用越来越广泛，许多工具和平台使得用户能够轻松创建和生成音乐。音乐生成技术可应用于以下几方面。

（1）音乐创作。

利用AIGC技术可帮助音乐创作者快速生成旋律、和声和节奏。让音乐人能够快速获得灵感，完成整首曲子的编写。用户可使用Open AI公司开发的MuseNet模型进行创作。该模型可以生成多种风格的音乐，如古典、爵士、流行等。用户只需输入相关提示，就能生成相应的音乐片段，很方便。

（2）伴奏生成。

利用AIGC技术可用来生成乐器伴奏，为歌曲增添丰富的层次感。无论是吉他、钢琴还是电子合成器，都能模拟出多种乐器的声音。在这方面用户可使用AIVA工具来生成，如图1-18所示。

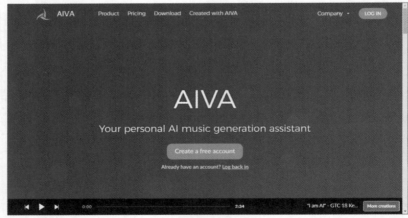

图 1-18

（3）歌词创作。

除了生成旋律和节奏外，该技术还可帮助用户生成歌词。通过输入主题或情感，可创作出符合要求的歌词。常用的AI模型比较多，一些文本生成模型都可以使用，如ChatGPT。

（4）音乐编曲。

利用AIGC技术可以分析已有的音乐作品，并根据特定的风格生成新的编曲方案。常用的编曲生成工具有Soundraw，如图1-19所示。该模型可以根据不同的音乐元素（如风格、情感、乐器）生成符合这些条件的乐曲。用户也可对生成的乐曲进行调整和编辑，以达到理想的效果。

图 1-19

1.4.3 AI音频处理

在音频处理方面，合理应用AIGC技术能够提升制作效率，节省用户操作时间。具体表现在以下几方面。

（1）自动去噪。

传统的音频编辑需要手动去除背景噪声，如风声、交通声或电器声等，这通常需要专业的技能和大量的时间。而AIGC技术能够自动识别并去除这些噪声，使得音频更加清晰。

（2）音频修复。

在处理老旧或损坏的录音时，AIGC可以自动修复音频中的瑕疵，如杂音、失真或音频缺失。这对于恢复历史录音或老电影的音频很实用。

（3）音量自动调整。

在录音过程中，音量可能会因说话者的距离、说话的强度等因素而不均匀。AIGC可以自动分析音频的音量水平，并进行实时调整，使得音频在整个播放过程中保持一致的音量。

（4）智能音频剪辑。

AIGC可以根据音频内容的特点，自动识别出重要的片段并进行剪辑。这对于制作短视频或提取精华内容非常有用。

市面上比较常用的AI编辑工具有很多，主要偏向于声音降噪或修复方面。例如，Krisp也是一款比较好用的AI降噪工具，它可以在视频会议中消除背景噪声，也可以从嘈杂的电话录音中提取干净的人声，操作方便，降噪效果很好，同时还可对扬声器和麦克风的声音进行降噪，如图1-20所示。该工具的基础降噪功能是免费使用的。

图 1-20

动手练 创作浪漫风情乐曲

下面利用Soundraw工具根据所选择的提示标签来生成一段带有浪漫风情的背景音乐片段。

📖 **实例位置：第1章\动手练\创作浪漫风情乐曲\乐曲片段.WAV**

步骤01 进入Soundraw官方网站（https://soundraw.io/）。单击"免费试用"按钮，如图1-21所示。

步骤02 在提示词页面中根据需要调整好乐曲生成的时长和节奏。这里选择时长为"1：30"、节奏为"慢的"，如图1-22所示。

图 1-21

图 1-22

步骤03 选择一个生成流派（Select the Genre）。这里选择"流行音乐"流派，如图1-23所示。

步骤04 进入生成页面，在此可进行详细的设置。单击"情绪"提示词，选择"浪漫的"，系统就会根据该提示词生成一系列不同的乐曲，如图1-24所示。

图 1-23

图 1-24

步骤05 在生成列表中选择一首，单击"播放"按钮即可试听。在试听的过程中可通过波形下方的"搅拌器"对当前乐曲进行调整，如图1-25所示。

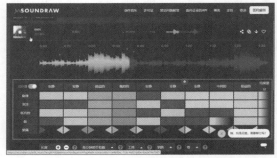

图 1-25

步骤 06 如果不合适，可重新选择其他生成的曲目试听，也可以重新选择提示词再生成曲目，如图1-26所示。

步骤 07 调整完成后，单击该曲目的"下载"按钮即可下载该曲目。

图 1-26

> **⚠注意事项** 下载曲目时，需要登录账户。没有账户，则可根据注册提示一步步进行注册。此外，用户可使用其他录音软件录制该曲目，但这样音质可能会低一些。

1.5 实战演练：AI《青葱岁月》歌曲创作

本章主要介绍了关于数字音频的一些基本概念和工具介绍。下面利用网易天音平台创作一段以毕业季为主题的歌曲片段。网易天音平台是网易公司推出的一站式AI音乐创作平台。它利用AIGC技术，通过输入关键词或和弦走向，快速生成完整的歌曲。

📖 **实例位置：** 第1章\实战演练\青葱岁月

步骤 01 快速生成歌词内容。打开并登录文心一言官网，输入提示词即可生成歌词内容。

提示词： 请以【毕业季】为主题，拟写一段歌词的【副歌】部分内容。

生成内容如下：

> 【副歌】
> 在这绚烂的毕业季，我们肩并肩走过风雨，
> 梦想的翅膀即将展翅，飞向各自的天际。
> 泪水与笑容交织里，藏着最深的情谊，
> 毕业不是散场，而是新梦想的序曲。

步骤 02 打开并登录网易天音官网，单击"开始创作"按钮，进入"快速开始"界面，如图1-27所示。

图 1-27

步骤 03 单击"AI 一键写歌"中的"开始创作"按钮，在打开的"新建歌曲"界面中选择"写随笔灵感"选项卡，将生成的副歌文本复制到文本框中，如图1-28所示。

图 1-28

步骤 04 展开"作曲/段落结构/音乐类型（选填）"选项，将"段落结构"设置为"全曲模式"，将"音乐类型"设置为"流行"，如图1-29所示。

步骤 05 单击"开始AI写歌"按钮，稍等片刻系统会根据用户的选择生成一首新歌曲，单击"试听"按钮即可试听该歌曲。在"曲谱编辑"界面中，用户可对所需的音符进行调整，拖动音符至合适位置即可，如图1-30所示。

图 1-29

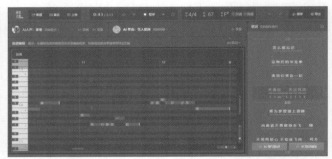

图 1-30

步骤 06 调整完成后，单击"导出"按钮，在"导出歌曲"界面中设置好歌曲的名称以及导出的文件类型，单击"导出"按钮即可导出该歌曲，如图1-31所示。

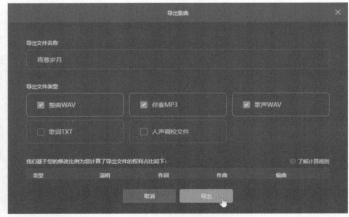

图 1-31

第2章
Adition 软件的
基础知识

　　Adobe Audition是一款由Adobe公司开发的专业音频编辑软件。它在音频处理、剪辑和混音等方面具有强大的功能，能够用于各种音频制作和后期处理需求。本章将带领读者进入Audition软件，熟悉软件的操作界面和功能，以便为日后学习做好铺垫。

2.1 Audition工作界面

Audition的工作界面是由标题栏、菜单栏、工具栏和工作区四部分组成。图2-1所示是Audition 2024版本的操作界面。

图 2-1

2.1.1 标题栏

标题栏位于整个工作区的顶端，显示当前应用程序的图标和名称，以及用于控制文件窗口显示大小的"最小化"按钮、"最大化"按钮、"关闭"按钮，如图2-2所示。

图 2-2

2.1.2 菜单栏

菜单栏位于标题栏下方。有"文件""编辑""多轨""剪辑""效果""收藏夹""视图""窗口""帮助"共9个菜单项。单击菜单项名称，会打开相应的下拉菜单，从中可选择所需的命令选项，如图2-3所示。

图 2-3

菜单栏中各选项说明如下。

- **文件**：提供新建、打开、退出、关闭、保存等操作命令。
- **编辑**：提供撤销、重做、剪切、复制和粘贴等编辑命令。
- **多轨**：提供多轨项目的添加、复制、删除、混音、导出等操作命令。
- **剪辑**：提供拆分、合并、匹配、分组、伸缩、修剪等剪辑操作。
- **效果**：提供Audition所有的音频效果命令。
- **收藏夹**：提供一些常用效果，还可以进行收藏新效果、删除收藏等操作。
- **视图**：提供针对编辑器的功能显示以及操作功能。
- **窗口**：主要用于控制工作区样式的切换，以及各面板的显示与隐藏。
- **帮助**：提供Audition的帮助、支持中心、快捷键、学习、下载、论坛、账号登录等选项链接。

> **✔知识点拨** 在遇到无法理解的工具或命令时，可以按F1键，会快速打开Audition的帮助窗口，在其中可以查阅相应的帮助信息。

2.1.3 工具栏

工具栏位于菜单栏下方，它提供了一些快捷工具，分别为编辑器切换工具、两种频谱图显示切换工具、常用的编辑工具（移动、切断、滑动和选择），以及工作区设置和切换工具等，如图2-4所示。

图 2-4

工具栏中灰色按钮表示在当前视图模式下不可用，只有在指定的视图模式或频谱显示下才可被激活。各工具的主要功能介绍如下。

- **波形**⊞ 波形：单击该按钮，可在"波形"编辑状态下编辑单轨中的音频波形。
- **多轨**▦ 多轨：单击该按钮，可在"多轨"编辑状态下编辑多轨中的音频对象。
- **显示频谱频率显示器**▦：单击该按钮，可显示音频素材频谱频率。
- **显示频谱音调显示器**▦：单击该按钮，可显示音频素材频谱音调。
- **移动工具**▸₊：单击该按钮，可对音频素材进行移动操作。
- **切断所选剪辑工具**◈：单击该按钮，可对音频素材进行分割操作。
- **滑动工具**↔：单击该按钮，可对音频素材进行滑动操作。
- **时间选择工具**I：单击该按钮，可对音频素材进行部分选择操作。
- **框选工具**▦：单击该按钮，可对音频素材进行框选操作。
- **套索选择工具**◯：单击该按钮，可使用套索的方式选择音频素材。
- **画笔选择工具**✎：单击该按钮，可使用画笔的方式选择音频素材。
- **污点修复画笔工具**✐：单击该按钮，可对素材进行污点修复操作。
- **默认**默认：单击该按钮，可切换至默认的工作界面。
- **编辑音频到视频**编辑音频到视频：单击该按钮，可切换至音频视频混音编辑工作模式。在该模

式中会显示出"视频"面板。

- **无线电作品** 无线电作品 ：单击该按钮，可切换至无线电作品工作模式，在该界面中会增加"元数据"面板，用于作品的信息设置。
- **搜索帮助：** 该按钮用于帮助用户快速查找和解决在使用过程中遇到的问题。可在搜索方框中输入关键词，即可打开帮助页面，并快速定位到相关的帮助文档或教程。

2.1.4　工作区

工作区是进行音频剪辑的主要区域，它由各类功能面板组成。用户可通过菜单栏中的"窗口"列表对指定的功能面板进行显示或关闭操作。

1."文件"面板

"文件"面板主要是对音频文件进行管理操作，例如新建或打开文件、导入文件、查看文件的属性参数等，如图2-5所示。

图 2-5

2."媒体浏览器"面板

"媒体浏览器"面板主要用于浏览和管理音频文件。使用该面板可以快速定位至计算机中的音频文件。此外，用户可在不打开音频文件的情况下直接试听音频内容，从而快速筛选出符合要求的文件，如图2-6所示。

图 2-6

3."效果组"面板

"效果组"面板提供了多种音频效果的集成管理功能，使用户能够方便地对音频进行各种效果的处理操作，如图2-7所示。

4."标记"面板

"标记"面板主要用于对创建的标记进行管理操作，例如标记的创建、删除、合并、导出等，如图2-8所示。

图 2-7

5. "历史记录"面板

"历史记录"面板会记录下每一步的编辑操作,方便用户撤销或恢复到指定步骤环节,如图2-9所示。

图 2-8　　　　　　　　　　　　　　　　图 2-9

6. "编辑器"面板

"编辑器"面板是处理音频最主要的工作区域,分为"波形"和"多轨"两种"编辑器"面板。用户可通过单击工具栏中的"波形 波形"和"多轨 多轨"按钮来切换编辑器。图2-10所示是波形(单轨)编辑器,图2-11所示是多轨编辑器。

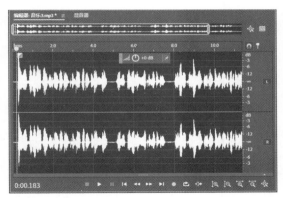

图 2-10　　　　　　　　　　　　　　　　图 2-11

7. "混音器"面板

"混音器"面板主要用于对多个音轨进行混缩控制,是多轨项目的另一种视图模式,如图2-12所示。

图 2-12

8. "电平"面板

"电平"面板主要是通过电平标尺来查看录音或音频音量的级别，如图2-13所示。电平表以dBFS（满量程的分贝数）为单位显示信号电平。电平值越高，音量就越大。当数值超过0dB时，红色区域就会被点亮，以提醒用户调整音量。

图 2-13

动手练 **调整Audition界面**

Audition默认的界面颜色为黑色，用户可以对其主题色进行调整。

步骤01 启动Audition软件，执行"编辑"|"首选项"|"外观"命令，打开"首选项"对话框，如图2-14所示。

步骤02 单击"预设"下拉按钮，在下拉列表中选择"Adobe灰度"选项，如图2-15所示。

图 2-14

图 2-15

步骤03 切换到"常规"选项卡，这里可以对界面的亮度参数进行设置。例如将"亮度"设置为40%，提亮界面的亮度，如图2-16所示。

步骤04 单击"确定"按钮即可完成界面主题色的调整操作。

> ✔**知识点拨** 在"首选项"对话框的"编辑器面板"选项中，用户可自定义编辑器中相关的元素颜色，例如波形前景颜色、波形背景颜色、波形选区颜色、播放指示器颜色、标记颜色等。

图 2-16

2.2 Audition工作区设置

为了能够提高操作效率，用户可对默认工作区的布局进行调整，让自己使用起来更加顺手、方便。

2.2.1 工作区的切换与编辑

Audition预设了多种工作区的布局模式，用户可根据制作需求选择相应的工作区进行操作。在工具栏中单击右侧的■按钮，会打开工作区列表。在此选择工作区名称即可切换至该工作区。图2-17所示是"母带处理与分析"工作区模式。

图 2-17

在工作区列表中选择"编辑工作区"选项，可打开"编辑工作区"对话框。在此可调整工作区的显示状态。该对话框分为"栏""溢出菜单"和"不显示"三类区域。用户可以拖动所需工作区至相应的区域中。

- **栏**：将自己常用的工作区模式显示在工具栏中，以便能够快速选择使用。
- **溢出菜单**：将工作区模式显示在溢出列表中。用户需单击■按钮才可找到。
- **不显示**：在工具栏及溢出菜单中都不显示。

例如，将"编辑音频到视频"工作区从"栏"区域移动到"不显示"区域中，如图2-18所示。

图 2-18

2.2.2 工作区面板的调整

工作区的面板分独立面板和面板组两种。独立面板只显示一个面板标签，它不会与其他面板组合在一起，如图2-19所示。面板组是由多个面板组合而成的，在该区域内会显示多个面板标签，如图2-20所示。

图 2-19　　　　　　　　　　　　　　　　图 2-20

1. 移动面板

选中所需的面板标签，按住鼠标左键，将其拖曳至目标位置，系统会以高亮状态显示出可放置区，放开鼠标即可完成面板的移动操作，如图2-21所示。

图 2-21

2. 设置浮动面板

右击所需的面板标签，在弹出的快捷菜单中选择"浮动面板"选项，此时被选中的面板就会以浮动窗口来显示，如图2-22所示。浮动面板可以自由地移动，并可放置在工作区任意位置处。

图 2-22

3. 设置面板编组

选中一个独立面板标签，将其拖曳至另一个独立面板标签处，系统会以高亮状态显示放置区。放开鼠标左键，完成面板编组操作，如图2-23所示。如果需要调整面板组中各面板的前后顺序，可直接选择所需的面板标签，将其拖至目标位置，放开鼠标即可，如图2-24所示。

图 2-23

图 2-24

4. 关闭与打开面板

在工作区中用户可根据需要关闭或打开一些面板，以便使用。右击所需面板标签，在弹出的快捷菜单中选择"关闭面板"选项即可关闭，如图2-25所示。

图 2-25

如果想要打开某个面板，可在菜单栏中选择"窗口"选项，在其列表中勾选所需的面板选项即可打开，例如，打开"频率分析"面板的操作如图2-26所示。列表中未勾选的面板则为关闭状态。

图 2-26

5. 调整面板大小

将光标移至面板分隔线上，当光标显示为 ✛ 形状时，拖动光标，此时与该分隔线相邻的面板或面板组的大小都会发生相应的变化，如图2-27所示。

图 2-27

2.2.3　工作区的保存与删除

将工作区调整为最合适的布局后，可以将该布局保存。若以后在操作中不注意，打乱了布局状态，那么用户就可快速调用保存的工作区。

在工具栏中单击"默认"右侧的 ▤ 按钮，在打开的列表中选择"另存为新工作区"选项，在"新建工作区"对话框中输入工作区名称，单击"确定"按钮即可，如图2-28所示。

图 2-28

当要调用已保存的工作区，可在"默认"列表中选择"重置为已保存的布局"选项即可恢复。如果未保存任何工作区，那么在选择了"重置为已保存的布局"选项后，系统会将工作区恢复到最初的默认状态，如图2-29所示。

如果要想删除保存的工作区，可在"默认"列表中选择"编辑工作区"选项，在打开的"编辑工作区"对话框中选择所需工作区名称，单击"删除"按钮即可，如图2-30所示。

图 2-29

图 2-30

!注意事项 Audition预设的工作区是无法删除的，只能将其隐藏不显示。

动手练 重设并保存工作区

下面对原始默认的工作区进行调整，并将调整后的工作区进行保存，以便随时调用。

步骤 01 启动Audition软件，右击"基本声音"面板标签，在弹出的快捷菜单中选择"关闭面板"选项，关闭该面板，如图2-31所示。

步骤 02 按照同样的方法关闭"属性"面板、"视频"面板、"选区/视图"面板，工作区效果如图2-32所示。

图 2-31

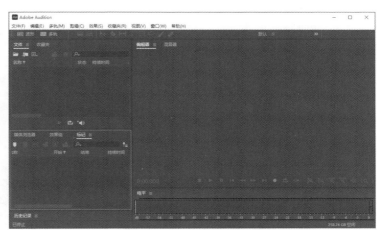

图 2-32

步骤 03 选中"电平"面板标签，将其拖至"编辑器"面板左侧，如图2-33所示。

步骤 04 在工具栏中单击"默认"右侧的▤按钮，在打开的列表中选择"另存为新工作区"选项，在打开的"新建工作区"对话框中，设置好工作区名称，单击"确定"按钮即可完成保存操作，如图2-34所示。

图 2-33

图 2-34

2.3 Audition编辑器

Audition提供了波形和多轨两种编辑器，前者用于精细处理单个音频，后者则用于处理多个音频混合编辑。此外，波形编辑器还可显示频谱图，利用频谱图能够对当前音频进行分析，以便消除音频中的噪声。

2.3.1 波形编辑器

波形编辑器以波形图的形式来展示音频信号，水平标尺用于衡量时间，垂直标尺用于衡量振幅。用户可以通过波形图观察音频的振幅、频率等特征。该编辑器分左（L）声道和右（R）声道。单击编辑器右侧的L或R按钮，可对这两个声道进行独立编辑。还可将不同声道的音频混合在一起，以创建复杂的音频效果，如图2-35所示。

图 2-35

如果音频是单声道，例如录音文件，那么波形编辑器只会显示一个声道的音频信号，如图2-36所示。

图 2-36

波形编辑器是使用破坏性的方式来更改音频数据。一旦进行了更改，就无法恢复到音频初始状态。所以在波形编辑器中编辑时，建议备份原始音频文件，以备不时之需。

2.3.2 多轨编辑器

多轨编辑器能同时显示多条音轨，方便用户进行复杂的混音、编辑和效果处理等操作。该编辑器是由音轨控制器和音频轨道两个板块组成。音轨控制器用于对当前轨道中的音频信号进行调整，包括音频音量、声像、效果添加、自动化包络调整等。音频轨道则用于对音频波形进行处理，包括音频淡入淡出、交叉淡化、伸缩波形等，如图2-37所示。每个音频轨道会用不同的颜色来区分，以避免混淆多个音频轨道的设置。

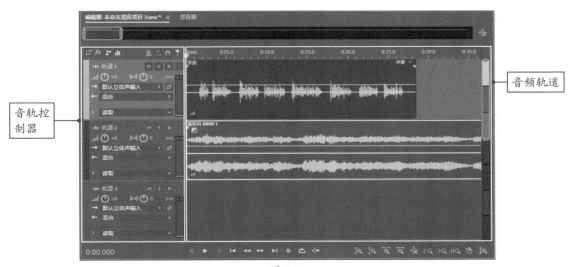

图 2-37

与波形编辑器相反，多轨编辑器使用的是非破坏性方式进行音频的编辑，所做的任何更改都是暂时的或非破坏性的，不会影响到原始音频。在工具栏中单击 多轨 按钮可切换到多轨编辑器。

✅知识点拨 在多轨编辑器中双击任意一条音频轨道，可迅速切换到波形编辑器。在此，用户可对该音频进行精细编辑。

多轨的音轨控制器包含输入/输出 、效果 、发送 、EQ（均衡） 四种控制模式。单击这些控制按钮即可切换到相应的模式，如图2-38所示。

图 2-38

● **输入/输出：**设置本轨道的输入源、总音轨的音频输出类型以及混音器。
● **效果：**用户可为音频轨道添加各种音频效果，从而改变音频的音质和特性。
● **发送：**用户可将音频信号从一个轨道发送至另一个轨道或总线轨道进行处理。常用于创建复杂的混音效果，如回声、混响效果等。

● **EQ（均衡）**：用户可调整音频信号中不同频率成分的音量，从而改变音频的音色和平衡。

2.3.3 频谱图显示

频谱图分为频谱频率和频谱音调两种类型，它们只用于波形编辑器中。默认状态下，频谱图是不显示的。用户在工具栏中单击"显示频谱频率显示器"按钮 或"显示频谱音调显示器"按钮 即可显示相应的频谱图。

1. 频谱频率图

频谱频率图主要显示音频文件在不同频率上的强度分布，如图2-39所示。横轴表示频率；纵轴表示频率成分的强度，即声音在该频率上的响度；颜色表示声音的强度，颜色越亮，表示该频率的声音强度就越高。

图 2-39

利用频谱频率图可快速清除音频中的噪声。用户可通过工具栏中的"选择工具"按钮 ，在频谱图中选择杂音区域，右击，在弹出的快捷菜单中可进行裁剪、删除、静音、降噪等操作。图2-40所示是使用污点画笔修复工具消除频谱中的噪点区域。

图 2-40

2. 频谱音调图

频谱音调图是用一种显示音频信号在频域上的分布情况。它可以将音频信号分解为不同频率的正弦波，并展示这些正弦波在频率范围内的强度或能量分布，如图2-41所示。

图 2-41

横轴为时间轴，表示音频信号的时间长度；纵轴为频率轴，表示音频信号的频率范围。在频谱音调图中与时间轴平行的横线表示共振峰。这些横线对应的频率可帮助用户确定音频信号的共振峰频率。在浊音中通常会有明显的横线出现。与时间轴垂直的竖直线表示基音。每个竖直线相当于一个基音。线的起点代表声纹脉冲的起点，竖直线之间的距离表示基音的周期。竖直线越密，基音频率越高。

频谱音调图比较适合用户对音频信号中的音调进行调整和处理。

✔知识点拨 共振峰指的是声音在频谱中能量相对集中的区域。这些区域反映了声道的物理特征，对音质有重要的影响；而基音是声音的"根基"，是复音中强度最大、频率最低的音，它表征着声音的音高，即人们所能感知到的音调高低。

3. 自定义频谱图显示

通过"首选项"对话框设置频谱显示可以更好地帮助用户增强不同的细节并很好地隔离伪声。执行"编辑"|"首选项"|"频谱显示"命令，打开"首选项"对话框，在"频谱显示"面板中可查看到关于频谱显示的相关设置参数，如图2-42所示。

该对话框中部分选项含义说明如下。

- **窗函数**：确定"快速傅氏变换"形状。这些功能按照从最窄到最宽的顺序列出。功能越窄，包括的环绕声频率就越少，但只能较模糊地反映中心频率；功能越宽，包括的环绕声频率就越多，但能更精确地反映中心频率。"海明"和"布莱克曼"选项可以提供卓越的总体效果。
- **频谱分辨率**：指定用来绘制频率的垂直带数。当提高分辨率时，频率准确性也会提高，但是时间准确性将会降低。例如，低分辨率可能更好地反映具有高度敲击力的音频。
- **分贝范围**：更改显示频率的振幅范围。增加该范围会增强颜色，从而可帮助用户看到频谱静音频中的更多细节。此值只会调整频谱显示，不会更改音频振幅。

- **当存在频谱选区时仅播放选中的频率**：取消勾选此复选框，可以听到与选择项相同的时间范围内的所有频率。

图 2-42

2.4 控制波形显示

在编辑器中打开音频文件后，用户可通过单击面板中的缩放控制按钮来对音频波形的显示进行调整，如图2-43所示。

图 2-43

- **放大（振幅）**/**缩小（振幅）**：单击这两个按钮可垂直放大/缩小音频波形或轨道。
- **放大（时间）**/**缩小（时间）**：单击这两个按钮可放大/缩小波形或多轨会话的时间，从而精确地查看音频波形。
- **全部缩小（所有坐标）**：单击该按钮会使波形缩小以显示整个音频文件。
- **放大入点**/**出点**：单击这两个按钮可以根据当前选区的起始/结束位置进行放大操作。
- **缩放至选区**：单击该按钮可以将当前选区内的音频波形最大化显示。
- **缩放至时间**：单击该按钮会打开时间列表，指定某个时段后，整个音频文件将自动缩放至选中的时段中。
- **缩放所选音轨**：在轨道中选择某一段音频，单击该按钮后，被选中的音频区域将最大化显示在编辑器中。

动手练 将录音波形细化显示

下面利用缩放工具将录音波形进行精细化显示。

📄 **实例位置：第2章\动手练\将录音波形细化显示\录音.MP3**

步骤01 启动Audition软件，将"录音"素材文件拖至波形编辑器中，如图2-44所示。

步骤02 多次单击"放大（时间）"按钮可以横向放大波形，直到可以看到波形的细节，如图2-45所示。

图 2-44

图 2-45

步骤03 单击"放大（振幅）"按钮，将波形垂直放大，如图2-46所示。

步骤04 在工具栏中单击"时间选择工具"按钮，在波形图中选择所需的波形选区，如图2-47所示。

图 2-46

图 2-47

步骤05 单击"缩放至选区"按钮，将选区内的波形最大化显示在编辑器中，以便能更清晰地查看波形的变化，如图2-48所示。

图 2-48

2.5 音频预览与时间监控

在编辑器中用户可对音频文件进行播放、暂停、循环播放等操作，还可通过时间指针来选择某时间段的音频波形。

2.5.1 音频预览与循环播放

在编辑器中打开某段音频文件后，单击编辑器下方相关的控制按钮可对音频文件进行播放、暂停、循环等操作，如图2-49所示。

图 2-49

- **停止▢、播放▷、暂停⏸**：单击"停止"按钮可结束音频的播放操作；单击"播放"按钮可播放音频文件；单击"暂停"按钮可暂停音频的播放。
- **将播放指示器移到上一个◁/下一个▷**：单击这两个按钮，可以快速将播放指示器移到上一个/下一个标记点位置。
- **快退◁◁、快进▷▷**：单击"快退"和"快进"按钮，可在播放状态下以恒定或变速的方式进行倒放或快速前进。在停止状态下，则以变速的方式调整播放指示器的位置。
- **录制⏺**：单击"录制"按钮不仅可以对输入设备录制声音，还可以录制系统内的声音。用户也可按Shift+空格组合键开启"录制"功能。
- **循环播放↻**：单击该按钮可对整个音频波形或选择区域的音频进行循环播放，以便于反复试听。
- **跳过所选项目⇌**：选中音频中某个片段后，单击该按钮可直接跳过当前选中的片段，继续播放后续音频。

2.5.2 时间监控

时间监控主要是通过时间线、时间轴和时间值来定位音轨上某一个关键点，如图2-50所示。

图 2-50

通过时间值用户可以了解到当前时间线的准确位置，以便精确地调整音频文件。

- **时间轴：**用于显示音频文件的时间码区域。
- **时间线：**用于标识当前正在查看或播放音频的位置工具。
- **时间显示区：**显示当前时间线所在的时间点，通常以mm:ss:ddd格式来显示。其中mm为分钟，ss为秒，ddd为毫秒。

2.5.3 设置时间格式

时间轴上的时间格式默认是以十进制的方式显示的。用户可以根据需要对其格式进行修改。执行"视图"|"时间显示"命令，在其级联菜单中可以选择所需的时间格式，如图2-51所示。

图 2-51

- **十进制（mm:ss:ddd）：**以分钟、秒、毫秒格式显示时间，是默认显示的格式。
- **光盘75fps：**以与音频压缩光盘相同的格式显示时间，帧速率为75帧/秒。
- **SMPTE 59.94fps：**以SMPTE非丢帧格式显示时间，帧速率为59.94帧/秒。
- **SMPTE 59.94fps丢帧：**以SMPTE丢帧格式显示时间，帧速率为59.94帧/秒。
- **SMPTE 30fps：**以SMPTE非丢帧格式显示时间，帧速率为30帧/秒。
- **SMPTE 29fps：**以SMPTE非丢帧格式显示时间，帧速率为29帧/秒。
- **SMPTE 29fps丢帧：**以SMPTE丢帧格式显示时间，帧速率为29帧/秒。
- **SMPTE 25fps（欧广联标准）：**以欧洲PAL电视帧率格式显示时间，帧率速为25帧/秒。
- **SMPTE 24fps（胶片）：**以通用电影格式显示时间，帧速率为24帧/秒。
- **SMPTE 23.976fps：**以SMPTE非丢帧格式显示时间，帧速率为23.976帧/秒。它是一种非标准的帧率，与电影工业中常用的帧率非常接近。它是由24fps标准帧率调整而来的，以更好地适应某些特定技术的需求。
- **样本：**以采样数量为显示格式，计算从编辑文件的起点开始所经过的实际采样数量。
- **小节与节拍：**以小节与节拍格式显示时间。用户需自定义设置，在"属性"面板的"时

间显示"选项组中设置好节奏和拍子记号。其中节奏指定每分钟的节拍数；拍子记号指的是每小节的节拍数与时值。例如拍子记号为4/4，则表示每小节有4拍，四分音符为1拍。

● **自定义**：用户可以通过"编辑自定义帧速率"选项来自定义时间格式。

2.5.4　定位时间线

在时间轴中单击所需的时间码即可快速定位时间线。此外，用户也可通过设置时间值进行快速定位。单击编辑器中的时间值，当时间显示区变成可编辑状态时，输入指定的时间，按Enter键即可，如图2-52所示。

图 2-52

2.5.5　查看与设置电平显示

通过音量电平的查看，可以了解制作的音频音量是否合适。"电平"面板可以水平或垂直摆放。当水平摆放时，上方电平表示左声道，下方电平表示右声道；垂直摆放时，左侧电平为左声道，右侧则为右声道。电平最大振幅为0dB，当音量超过0dB时，就会点亮红色区域，这时就需要对振幅值进行调整。

在多轨编辑器中，会显示两种电平模式。一种是在音轨控制器中显示电平值，该值只显示当前这条音轨的振幅情况；另一种则是在"电平"面板中显示，该电平值是显示多轨项目整体的振幅情况。两种电平模式如图2-53所示。

图 2-53

电平值可以根据需要进行设置。右击"电平"面板，在弹出的快捷菜单中选择所需选项即可，如图2-54所示。

信号输入表(M)	Alt+I
重设指示器(R)	
显示峰谷(V)	
显示颜色渐变(G)	
显示 LED 表(L)	
120 dB 范围(1)	
96 dB 范围(9)	
72 dB 范围(7)	
● 60 dB 范围(6)	
48 dB 范围(4)	
24 dB 范围(2)	
动态峰值(D)	
● 静态峰值(P)	

图 2-54

下面对部分选项进行说明。

● **信号输入表**：用于监测音频信号的输入电平。
● **重设指示器**：对"电平"面板进行调整用户可选择该选项，恢复或重置到面板默认状态。
● **显示峰谷**：在低振幅点显示谷值。
● **显示颜色渐变**：电平颜色从绿色到红色逐渐过渡。取消选择该命令，则颜色会突然变化。-18dB为黄色，-6dB为红色。
● **显示LED表**：以分开的条状显示整个分贝水平。
● **120dB～24dB范围**：设置分贝范围选项，改变显示分贝范围。
● **动态峰值**：在1.5s后将黄色峰值电平重置为新的峰值电平，这样用户可以很容易地看到最近的峰值振幅。随着音频变得安静，峰值指示器将减弱。
● **静态峰值**：提供一个长期的最大振幅参考，使用户能够了解在整个音频播放或录制过程中，信号的最大音量水平。与动态峰值不同，静态峰值不会自动重置，除非用户手动进行重置。

动手练 提高录音文件的音量

下面利用HUD悬浮面板来对录音文件的音量进行调整。

📖 **实例位置**：第2章\动手练\提高录音文件的音量\音量提高.MP3

步骤01 将"录音"素材文件拖至波形编辑器中。在HUD悬浮面板中单击分贝值，当其呈编辑状态时，输入合适的值。这里输入5.5，如图2-55所示。

步骤02 按Enter键即可完成音量的提升操作，如图2-56所示。

图 2-55　　　　　　　　　　　　　　　　　　图 2-56

2.6 实战演练：文件查找方式的设置

本章主要对Audition软件的界面以及面板功能进行简单的介绍。下面利用"媒体浏览器"面板中的快捷键功能来查找所需的素材文件。

步骤01 启动Audition软件，可看到当前面板组中没有"媒体浏览器"面板，如图2-57所示。

步骤02 执行"窗口"|"媒体浏览器"命令，即可打开该面板，将其添加至面板组，如图2-58所示。

图 2-57　　　　　　　　　　　　　　　　　　图 2-58

步骤03 在"媒体浏览器"面板中根据路径找到所需的素材文件夹。这里查找"伴奏素材"文件夹，如图2-59所示。

图 2-59

步骤 04 将光标放置在面板组边界线上，当光标呈 ![]形状时，向右拖动边界线至合适位置，从而显示出面板的所有功能按钮，如图2-60所示。

图 2-60

步骤 05 选择"伴奏素材"文件夹，单击该面板右上角的 ![] 按钮，在其列表中选择"为选定的文件夹添加快捷键"选项，如图2-61所示。

图 2-61

步骤 06 当下次需要调用伴奏中的素材时，只需在"媒体浏览器"面板中选择"快捷键"选项，即可快速定位到该文件夹。在右侧列表中选择所需素材文件后，单击"播放"按钮 ![] 可试听该音频，如图2-62所示。

图 2-62

✅ **知识点拨** 如果想要删除该文件的快捷方式，可右击该文件夹，在弹出的快捷菜单中选择"移除快捷键"选项。

第3章
音频编辑操作指南

　　为了更好地应用Audition软件，掌握其基本的编辑操作是很有必要的。本章将介绍Audition软件中一些基础编辑操作，包含音频的打开和导入、常用的选择工具和音频分析工具、音频片段的粗剪和精简、采样率与比特深度的转换等。

3.1 新建、打开与关闭音频

音频文件的新建、打开和关闭操作是编辑操作的第一步，也是最基本的一个环节。熟练掌握这个环节的操作，可提升编辑效率。

3.1.1 新建音频文件

要在波形编辑器中录音，先要创建一个新的空白文件。在工具栏中单击"波形"按钮 ⊞ 波形，或者按Ctrl+Shift+N组合键打开"新建音频文件"对话框，在此输入文件名，并设置"采样率""声道"和"位深度"的参数，单击"确定"按钮即可创建一个空白的轨道文件，如图3-1所示。

图 3-1

下面对"新建音频文件"对话框中的各选项含义进行说明。

- **文件名：** 为当前所创建的文件进行命名。默认以"未命名1"名称显示。
- **采样率：** 设置文件的采样率。单击右侧下拉按钮会打开采样率列表，在此可选择合适的采样率。默认为48000Hz。
- **声道：** 设置声道类型。可选的类型有单声道、立体声和5.1环绕声。如果只是处理语音录制文件，建议选择"单声道"类型，该类型处理速度快，生成的文件小。
- **位深度（比特深度）：** 设置文件的振幅参数。可选参数有8位、16位、24位、32（浮点）位。默认为32（浮点）位，该参数可提供最大的处理灵活性。

3.1.2 新建多轨会话

多轨会话是指在多条音频轨道上，将不同的音频文件进行合成操作。如果要将两个或两个以上的声音文件混合成一个声音文件，就需要创建多轨会话。

单击工具栏中的"多轨"按钮 ▦ 多轨，或按Ctrl+N组合键打开"新建多轨会话"对话框，在此设置项目的"会话名称""文件夹位置""模板""采样率""位深度"和声道模式，单击"确定"按钮即可创建一个多轨编辑环境，如图3-2所示。

图 3-2

下面对"新建多轨会话"对话框中的相关选项进行说明。

- **会话名称：** 设置多轨项目的文件名。默认以"未命名混音项目1"进行命名。
- **文件夹位置：** 设置该项目文件夹的存放位置。单击"浏览"按钮可指定文件存放路径。
- **模板：** 指定默认的模板或用户所创建的模板。
- **采样率：** 设置文件采样率。添加到多轨项目中的文件采样率必须保持一致。如果采样率不同，则先对其采样率进行转换设置。
- **位深度：** 设置项目文件的振幅范围。
- **混合：** 设置项目文件的声道类型。

多轨会话的工程文件是基于**XML**格式的小文件，它本身不包含任何音频数据，而是用于链接硬盘中其他音频文件。

3.1.3 打开音频文件

打开音频文件的方法有多种，最快捷的方法就是将所需文件直接拖至编辑器中。除此之外，用户还可将打开的文件附加到指定文件中。

1. 打开并附加到新文件

执行"文件"|"打开并附加到新建文件"命令，在打开的"打开并附加到新建文件"对话框中双击选择另一个音频素材。此时该文件就会附加到"编辑器"窗口中，并以新文件（名称为"未命名"）的方式来显示。单击"编辑器"面板右侧的■按钮，在打开的列表中可进行文件的切换操作，如图3-3所示。

图 3-3

2. 打开并附加到当前文件

如果需要将打开的文件直接添加至当前音轨中，可执行"文件"|"打开并附加到当前文件"命令，此时，附加的新文件会合并至当前正在使用的文件中。系统会在时间轴上自动创建一个标记，以示区分，如图3-4所示。

图 3-4

3.1.4 关闭音频文件

关闭音频文件的方法也有很多，用户可以根据不同的情况来选择。在菜单栏的"文件"列表中可选择不同的关闭方法，如图3-5所示。

图 3-5

下面分别对4种关闭方法进行说明。

- **关闭**：关闭当前正在使用的单个音频或会话文件。
- **全部关闭**：关闭所有软件中打开的音频或会话文件。
- **关闭未使用媒体**：关闭未被使用或引用的音频文件。在多轨编辑器中，使用该方法可以清理掉多余的音频素材，减少项目占用的资源。
- **关闭会话及其媒体**：该方法只在多轨编辑器中使用。它可关闭选中的多轨会话及其所有相关的音频素材。与"全部关闭"方法不同，该方法更侧重于关闭整个会话及其关联的所有媒体素材。

动手练 合并诗词诵读片段

下面利用打开附加文件的方法，将三首诗词语音片段合并在一起，形成新的音频文件。

📖 **实例位置：第3章\动手练\合并诗词诵读片段\诗词朗诵.MP3**

步骤 01 将"将进酒.MP3"素材拖至波形编辑器中，如图3-6所示。

步骤 02 执行"文件"|"打开并附加到当前文件"命令，在打开的"打开并附加到当前文件"对话框中选择"塞下曲"音频片段，单击"打开"按钮，如图3-7所示。

图 3-6

图 3-7

步骤 03 在"将进酒.MP3"音频结尾处会加载"塞下曲.MP3"音频片段，并自动添加一个范围标记，如图3-8所示。

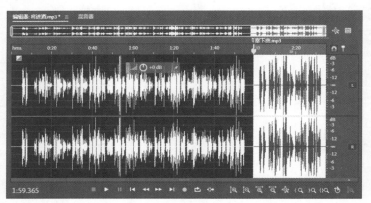

图 3-8

步骤 04 按照同样的方法，将"送别.MP3"音频片段附加到当前文件末尾处，如图3-9所示。

图 3-9

步骤 **05** 单击"播放"按钮，试听整段音频。确认无误后，执行"文件"|"另存为"命令，打开"另存为"对话框，设置好文件名、保存位置及格式，单击"确定"按钮即可，如图3-10所示。

图 3-10

3.2 导入与生成音频

在音频编辑过程中会使用到许多不同类型的素材，这就需要将这些素材导入至软件中进行操作。此外，Audition软件自带语音生成功能，用户可利用该功能制作各类音频素材，以便进行音频合成操作。

3.2.1 导入音频文件

一般导入音频是将文件导入"文件"面板中，方便用户在编辑过程中随时调用。这对于编辑多轨项目来说比较实用。

在"文件"面板中单击"导入文件"按钮，打开"导入文件"对话框。选择所需的音频文件，单击"打开"按钮即可将其导入"文件"面板，如图3-11所示。用户可直接在"文件"面板中选择所需的音频文件并拖至所需的轨道中。

图 3-11

除了基本的导入操作外，系统还提供了其他三种导入的类型，分别为导入原始数据、导入应用程序设置、导入来自文件的标记。

- **原始数据**：将未处理的源生的音频，或视频文件的音频部分导入软件中进行编辑和处理，以方便用户对该音频进行修复、提取、合成和混音等操作。
- **应用程序设置**：导入先前保存的Audition配置文件，包括工作区布局、快捷键设置、效果器预设等。这些设置可以被保存在一个应用程序设置文件中。用户可以在不同工作环境或计算机之间快速应用保存的个性化设置，无须手动重新配置，从而保持一致的工作流程，提高工作效率。

● **来自文件的标记**：将包含标记信息的文件导入当前音频项目中，以便在编辑时能利用这些标记进行快速定位、编辑或其他操作。这些标记可包含音频文件的关键点、注释、剪辑标记等信息，有助于用户更高效地处理音频数据。

3.2.2　导入Premiere Pro项目文件

在使用Premiere Pro软件剪辑视频时，可结合Audition软件对其音频文件进行编辑，以便更好地展现出视频效果。执行"文件"|"导入"|"文件"命令，在"导入文件"对话框中选择所需的Premiere Pro（*.prproj）文件，单击"打开"按钮。在"导入Premiere Pro序列"对话框中会显示该项目包含的序列表。选择要打开的序列名称，单击"确定"按钮即可完成导入操作，如图3-12所示。

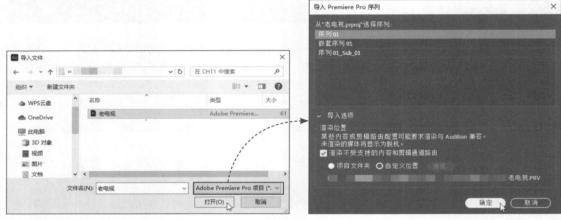

图 3-12

3.2.3　文本转语音

除了使用AI工具进行文本转语音的操作外，用户也可使用Audition内置的语音生成功能进行转换操作。执行"效果"|"生成"|"语音"命令，在"效果-生成语音"对话框中设置好语言类型、说话速度以及音量参数，在文本框中输入所需的文本内容，单击"播放"按钮可试听生成的语音。确认无误后，单击"确定"按钮即可将其转换为语音，如图3-13所示。

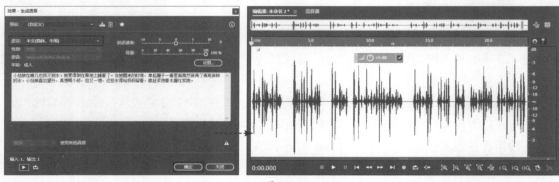

图 3-13

动手练 编辑视频中的音频

下面在Premiere软件中利用Audition功能对其音频进行简单处理操作。

📎 **实例位置：** 第3章\动手练\编辑视频中的音频\生日快乐.MP4

步骤01 启动Premiere软件，新建空白项目。将"视频"和"音频"素材拖至"项目"面板和时间轴中，如图3-14所示。

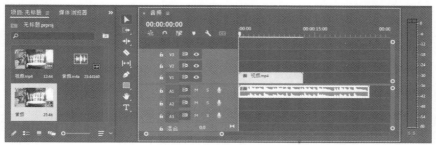

图 3-14

步骤02 执行"编辑"|"在Adobe Audition中编辑"|"序列"命令，打开"在Adobe Audition中编辑"对话框，保存默认参数，单击"确定"按钮，如图3-15所示。

步骤03 系统会自动启动Audition软件，并在多轨编辑器中显示出导入的音频文件，如图3-16所示。

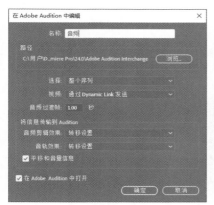

图 3-15

图 3-16

步骤04 选择导入的音频轨道，执行"剪辑"|"重新混合"|"启用重新混合"命令，系统会分析剪辑并找到最佳的过渡点。在"属性"面板中设置好"目标持续时间"，这里设置为00：00：12：46，如图3-17所示。

图 3-17

步骤05 此时，在音频轨道中系统会根据设定的时间自动分析音频，并找到最佳的剪辑点进行伸缩过渡，如图3-18所示。

步骤06 设置完成后，执行"多轨"|"导出到Adobe Premiere Pro（X）"选项，打开"导出到Adobe Premiere Pro"对话框，单击"导出"按钮，如图3-19所示。

图 3-18

图 3-19

步骤07 系统会切换到Premiere软件界面，在打开的"复制Adobe Audition轨道"对话框中将"复制到活动序列"设置为"新建音频轨道"，单击"确定"按钮，如图3-20所示。

图 3-20

步骤08 在Premiere的原始音频轨道中单击M（静音轨道）按钮，将原始音频进行静音处理。单击"播放"按钮可播放编辑后的音频文件，如图3-21所示。

图 3-21

3.3 粗剪音频片段

粗剪音频是指对音频素材进行初步剪辑的过程。用户可以通过一些基本的剪辑功能先对音频中无关紧要的音频片段进行修剪，构建出基本框架，为后续精剪工作做准备。

3.3.1 选择音频片段

选择音频是编辑阶段最基本的操作。无论在波形编辑器或是在多轨编辑器中，想要选择

某一段波形区域,可使用"时间选择工具"按钮 I 进行选择。单击"时间选择工具"按钮后,将时间线定位至波形区域的起始点,按住鼠标左键,拖动时间线至目标位置即可,如图3-22所示。

图 3-22

用户还可按Shift键+方向键进行选择。指定好时间线的位置,按住Shift键的同时,再按←键也可选择波形范围。此外,也可通过"选区/视图"面板进行选取。在该面板中分别设置"开始"时间和"结束"时间,在该时间段的波形区域都会被选中,如图3-23所示。

图 3-23

如果只选择左声道或右声道的某一段波形区域,那么在编辑器中先关闭其中一个声道,然后再使用"时间选择工具"进行选择即可,如图3-24所示。

图 3-24

3.3.2 复制与剪切音频

使用复制、剪切、粘贴操作可以将整段音频或某个音频片段粘贴到另一段音频中。选中一段波形片段后,按Ctrl+C组合键进行复制,然后指定好目标位置,按Ctrl+V组合键粘贴即可。如

果要将音频片段复制粘贴到新文件中，可右击轨道任意处，在弹出的快捷菜单中选择"复制到新建"选项，或按Alt+Shift+C组合键，如图3-25所示。

图 3-25

剪切音频与复制音频相似，其区别在于：剪切音频是将被选的音频片段从当前波形轨道中删除；复制音频则是保留被选的音频，以音频副本的方式显示在其他位置处。

用户选中所需音频后，按Ctrl+X组合键进行剪切，指定好要粘贴的位置，按Ctrl+V组合键粘贴即可。

3.3.3 混合粘贴音频

混合粘贴是指在粘贴音频片段时，将其与原有音频进行混合，而非简单地替换或插入。该功能可将多个音频元素融合在一起，从而创造出音频叠加、和声等复杂的音频效果。

选择所需的音频片段，按Ctrl+C组合键进行复制，在音轨中指定好粘贴位置，然后执行"编辑"|"混合粘贴"命令，可打开"混合式粘贴"对话框，如图3-26所示。设置好音频音量、粘贴类型、音频源，单击"确定"按钮即可。

图 3-26

"混合式粘贴"对话框中的主要选项说明如下。

● **音量：** 用于调整复制音频和现有音频的音量大小。

● **反转已复制的音频：** 如果现有音频包含类似的内容，则反转复制的音频相位，增加或减少相位抵消。

- **交叉淡化：** 用于在两个音频片段的交界处创建一个平滑的过渡效果，以减少音频的突兀感。
- **粘贴类型：** 用于设置音频粘贴的方式，包括"插入""重叠（混合）""覆盖""调制"四种方式。其中"插入"是将复制音频直接插入至当前音频指定位置；"重叠（混合）"是将复制音频与当前音轨中选择的音频进行混合，例如为人声配一段背景乐；"覆盖"是将复制音频替换掉当前音轨中被选中的音频；"调制"是将复制音频与当前音轨中选中的音频以特定的方式进行混合（变调、频率调制等），从而生成一种特殊的声音效果。
- **音频源：** 用于设置粘贴音频的来源位置，包含"自剪贴板"和"来自文件"两种位置。

动手练 创作助眠摇篮曲片段

下面利用混合粘贴功能将"摇篮曲"和"雨声"两段音频混合成一段助眠曲片段。

实例位置： 第3章\动手练\创作助眠摇篮曲片段\助眠曲.MP3

步骤01 将"摇篮曲"素材拖至波形编辑器中。使用"时间选择工具"选中该素材结尾空白区域，按Delete键将其删除，如图3-27所示。

步骤02 将时间线放置在音频起始处，执行"编辑"|"混合粘贴"命令，打开"混合式粘贴"对话框。单击"来自文件"后的"浏览"按钮，如图3-28所示。

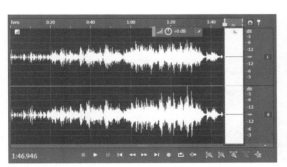

图 3-27

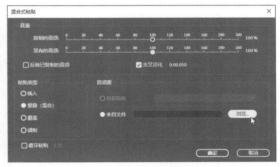

图 3-28

步骤03 在"选择要粘贴的文件"对话框中选择"雨声"素材文件，单击"打开"按钮，如图3-29所示。

步骤04 返回"混合式粘贴"对话框。将"粘贴类型"设置为"重叠（混合）"，调整好"复制的音频"和"现有的音频"两个音量，如图3-30所示。

图 3-29

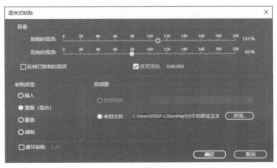

图 3-30

步骤 **05** 单击"确定"按钮，此时这两段音频素材已经混合重叠在一起了。按空格键可试听混合效果，如图3-31所示。

图 3-31

3.3.4　裁剪音频范围

裁剪音频是将选区内的波形保留，而未选中的波形区域会被剪掉。当在整段音频中只截取某一小段音频时，就可以使用该功能。

选择要保留的音频范围，执行"编辑"|"裁剪"命令，或按Ctrl+T组合键，系统只会显示当前被选中的音频，其他未选中的区域将被剔除，如图3-32所示。

图 3-32

3.3.5　调整音频音量

音频音量的高低会影响到人们的听感。如果音频的音量过高或过低，那么就需要对其进行调整。在波形编辑器中，用户可通过HUD悬浮框来调整音频的音量。在多轨编辑器中用户可通过轨道控制器来调整。

选择所需的轨道，在其控制器中单击"音量"按钮，可精确输入音量值。正数为提高音量，最高可输入15；负值为降低音量，数值不限。当然，也可拖动"音量"旋钮 进行快速调整。向上拖动旋钮为提高音量，反之则降低音量。

此外，用户还可以单击轨道左下角的音量图标进行调整。向左拖动光标为降低音量，向右

拖动光标为提高音量，如图3-33所示。

图 3-33

3.3.6　添加淡入、淡出效果

为音频添加淡入、淡出效果可以实现音量的平滑过渡，增强音频的流畅性和自然性，减少突兀的音量变化。

在音频轨道中分别拖动"淡入" 和"淡出" 控件，可快速实现淡入、淡出效果的设置，如图3-34所示。

图 3-34

淡入/淡出有三种类型，分别为线性、对数和余弦。

- **线性**：线性淡化产生一种均衡的音量改变，比较适用于大部分音频文件。用户只需水平拖动淡入、淡出控件即可。
- **对数**：对数会平滑地改变音量。音量变化在开始和结束时较为缓慢，在中间部分则较为快速，呈现出一种非线性的过渡。在拖动淡入、淡出控件的同时，再向上或向下移动控件，效果如图3-35所示。
- **余弦**：余弦的形状像一条S形曲线。音量变化在开始和结束时都较为缓慢，在中间部分则呈现出快速的过渡，形成一条类似于S曲线的形状。在拖动淡入、淡出控件的同时，按住Ctrl键进行向上或向下移动控件，效果如图3-36所示。

图 3-35　　　　　　　　　　　　　　　　　图 3-36

3.3.7 设置音频静音

静音是一段没有任何波形的声音区域。用户可以在音频文件中插入静音，也可以将选中的某段音频生成静音。

1. 插入静音

在音频波形中指定好插入点，执行"编辑"|"插入"|"静音"命令，在"插入静音"对话框中设置好静音的"持续时间"，单击"确定"按钮即可插入静音片段，如图3-37所示。

图 3-37

2. 生成静音

选择一段音频波形后，右击，在弹出的快捷菜单中选择"静音"选项，此时被选中的音频就会替换成静音效果，如图3-38所示。

图 3-38

3.3.8 撤销与恢复音频

撤销功能可返回到上一步操作进行重新编辑。按Ctrl+Z组合键可撤销一次操作，多次按该组合键可快速退回到所需编辑的状态。

恢复操作指的是，在撤销操作后，如果需要恢复被撤销的步骤，可按Ctrl+Y组合键，或Ctrl+Shift+Z组合键进行恢复。此外，用户也可使用"历史记录"面板进行操作的撤销与恢复，如图3-39所示。

图 3-39

 动手练 修剪歌曲片段

下面对一整段歌曲进行裁剪，保留其精华部分，去除多余冗长的部分。

📒 **实例位置：** 第3章\动手练\修剪歌曲片段\歌曲.MP3

步骤01 将"原曲.MP3"素材拖至波形编辑器中，按空格键试听整首曲目，如图3-40所示。

步骤02 使用"时间选择工具"选择1:21.856～3:15.720（结尾）这段波形区域，如图3-41所示。

图 3-40

图 3-41

步骤03 执行"编辑"|"裁剪"命令，将这段音频裁剪出来，独立显示在编辑器中，如图3-42所示。

步骤04 将时间线定位至歌曲起始处，执行"编辑"|"插入"|"静音"命令，打开"插入静音"对话框，将"持续时间"设置为0:05.000，如图3-43所示。

图 3-42

图 3-43

步骤05 在歌曲开始处随机插入一段静音，如图3-44所示。

步骤06 选择淡入控件，先将其向右移动，然后再向上移动，为其添加淡入效果，如图3-45所示。

图 3-44

图 3-45

步骤 07 按照同样的方法，向左拖动淡出控件，并向上微移，添加淡出效果，如图3-46所示。按空格键试听调整后的歌曲效果。

图 3-46

3.4 精剪音频片段

音频精剪是在粗剪的基础上进行精细化操作，使用的功能也会比粗剪复杂一些，例如，选区细化到零交叉点、用标记剪辑音频、波形反相（和反向）设置、声道的提取等。

3.4.1 调整选区到零交叉点

音频表现为一系列连续的波形曲线，其中波形与零位线的交点就称为零交叉点，如图3-47所示。零交叉点处是没有任何声音的。进行音频的复制、粘贴、插入等操作，尽量从零交叉点开始选择，从而使连接处自然过渡，避免出现爆音现象。

图 3-47

如果想要快速准确地指定到零交叉点，可以使用"过零"功能来选择。执行"编辑"|"过零"命令，在其级联菜单中根据需要选择过零的方式即可，如图3-48所示。

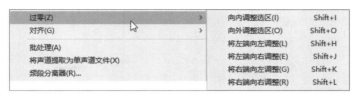

图 3-48

过零方式选项说明如下。

- **向内调整选区**：用于在选区两端同时向内收缩并查找零交叉点。
- **向外调整选取**：用于在选取两端同时向外扩展并查找零交叉点。
- **将左端向左/向右调整**：用于只在选区左端向左/向右移动并查找零交叉点，选区另一端不动。
- **将右端向左/向右调整**：用于只在选区右侧向左/向右移动并查找零交叉点，选区另一端不动。

3.4.2 标记音频片段

标记是指在波形轨道中添加特殊记号，可以是一个点，也可以是一段波形范围，如图3-49所示。

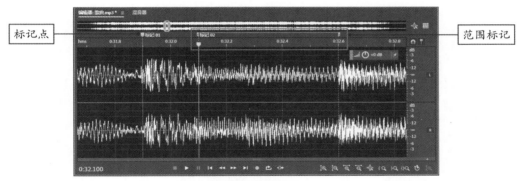

图 3-49

添加标记点或范围标记后，用户可拖动标记滑块来调整标记的位置。右击标记，在弹出的快捷菜单中可以对标记进行修改，如图3-50所示。

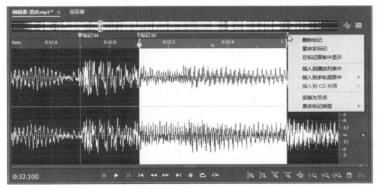

图 3-50

添加标记后，用户可在"标记"面板中对标记进行统一编辑与管理。

默认标记名称是以"标记01、标记02、标记03……"来显示的。用户可根据需要对其名称进行修改，以方便在编辑时能快速区分。在"标记"面板中单击所需标记名称，即可对其进行重命名，如图3-51所示。此外，在时间轴上右击标记滑块，在弹出的快捷菜单中选择"重命名标记"选项也可进行重命名操作。

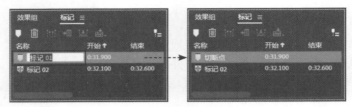

图 3-51

要将多个标记合并成一个标记，在"标记"面板中选择要合并的标记，单击面板上方的"合并所选标记"按钮▦即可。新合并的标记会继承第一个标记名称，并且标记点会变成标记范围，如图3-52所示。

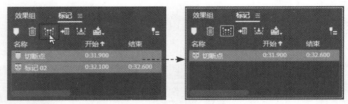

图 3-52

在时间轴上右击范围标记手柄，在弹出的快捷键菜单中选择"变换为节点"选项，可将当前范围标记转换为标记点，如图3-53所示。相反，实施此操作也可将标记点转变为范围标记。

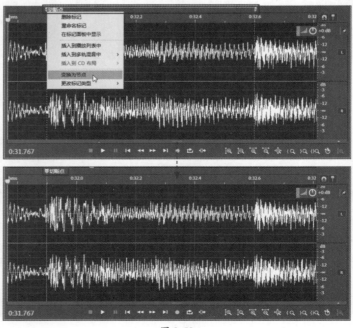

图 3-53

添加范围标记后,可将该范围标记进行导出操作。在"标记"面板中选择所需的标记范围,单击"将所选范围标记音频导出为单独文件"按钮,可打开"导出范围标记"对话框,在此设置好保存的位置及格式等,单击"导出"按钮完成该标记范围的导出,如图3-54所示。

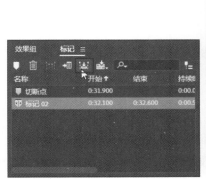

图 3-54

在"标记"面板中用户还可直接将所选的范围标记插入多轨编辑器中进行混合编辑操作。选择一个标记范围,单击"插入到多轨混音中"按钮,选择"新建多轨会话"选项,或者插入现有的多轨项目中即可,如图5-55所示。

图 3-55

☑知识点拨 利用播放列表可以按照指定的顺序对标记的音频进行播放,以便对音频进行更精细的编辑与处理。先打开"播放列表"面板,然后在"标记"面板中选择所需的标记范围,将它们依次拖放到"播放列表"面板中即可。

3.4.3 对齐音频片段

利用对齐功能可将音频素材快速、精确地对准到标记、标尺、零交叉点和帧上。单击时间轴(标尺)右侧的◎按钮可开启对齐功能,如图3-56所示。

图 3-56

执行"编辑"|"对齐"命令,在打开的级联菜单中可选择对齐到的项目,如图3-57所示。

61

图 3-57

下面对各对齐选项进行说明。

- **对齐到标记**：将音频素材或选区与创建的标记点对齐。
- **对齐标尺（粗略）**：将音频素材或选区与时间轴上的主要时间码（分钟和秒）对齐。
- **对齐标尺（精细）**：用于更精确地对齐。将音频素材或选区与时间轴上的时间码（毫秒）对齐。
- **对齐到剪辑**：将剪辑素材迅速与其他剪辑对齐。在拖动剪辑时，如果到达剪辑对齐点，系统会以一条白色标线作为对齐提示。
- **对齐到循环**：将指定的循环片段与其他循环片段对齐，以确保循环部分能够精确地按照节奏进行重复播放。
- **对齐到过零**：将音频素材与音频波形中心线（零振幅点）的最近位置对齐。
- **对齐到帧**：当时间格式以帧为单位时，则将音频素材精确对齐到帧边界。

3.4.4　反相与反向音频波形

反相是指将波形的相位反转180°，正相波形变成负相，或负相波形变成正相，如图3-58所示。一般反相单个波形不会产生听觉上的变化，但反相两个或多个波形时就能听到不同之处。执行"效果"｜"反相"命令，即可反相波形。

图 3-58

反相功能常常用于提取干净的人声。其原理是，当两个完全相同的波形（但相位相反）叠加在一起时，它们会相互抵消，留下未抵消的部分。也就是伴奏音频和原声音频相互抵消，而保留了人声。

反向（又称翻转、反向播放）是将音频从结束开始倒着播放，从而创造出独特的音频效

果，如图3-59所示。执行"效果"|"反向"命令，即可翻转波形。

图 3-59

3.4.5　提取单声道

在编辑过程中，有时需要将立体声或多声道转变为单声道文件，那么可将立体声道音频导入波形编辑器中，执行"编辑"|"将声道提取为单声道文件"命令，此时在"文件"面板中会显示提取的左声道和右声道两个独立的音频文件，如图3-60所示。

图 3-60

3.4.6　活用剪贴板

剪贴板是一个比较实用的功能。用户可以同时保存5个不同的音频片段到剪贴板中，并随时根据需要在音轨中进行粘贴。

在音轨中选择一段音频，先分配好剪贴板。执行"编辑"|"设置当前剪贴板"命令，在其级联菜单中选择好剪贴板，例如"剪贴板1"。然后按Ctrl+C或Ctrl+X组合键进行复制或剪切。此时被复制的音频片段将保存至"剪贴板1"中，如图3-61所示。用户可按照同样的操作将所需的音频片段保存至其他剪贴板中。

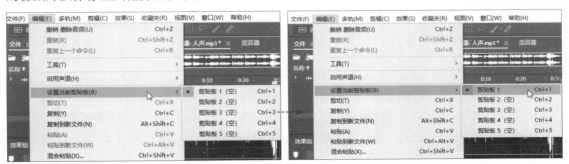

图 3-61

只要剪贴板显示为空，都可以存储文件。系统最多可保存5个剪贴板文件。通常软件关闭后重新启动，剪贴板文件将会被清空。

> ✅**知识点拨** 用户可以分别按Ctrl+1/2/3/4/5组合键分配剪贴板。如果剪贴板有文件，再按Ctrl+C组合键复制后，新文件会覆盖剪贴板中的旧文件。

3.4.7　跨多个音频匹配响度

当多个音频的音量差异较大，无法协调平衡时，可使用匹配响度功能来调和所有音量。该功能可将选定的音频响度（或音量）调整至特定水平，或者与其他音频响度相匹配，以确保它们在混音过程中保持一致的音量水平。

在多轨编辑器中按住Ctrl键的同时，选择多个需要匹配的音频，执行"剪辑"|"匹配剪辑响度"命令，打开"匹配剪辑响度"对话框，在"匹配到"列表中选择一项匹配模式，并设置好"目标响度"的音量值，单击"确定"按钮即可，如图3-62所示。

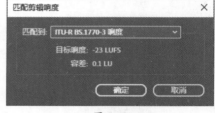
图 3-62

下面对几种响度匹配模式进行说明。

- **ITU-R BS.1770-3响度：** 国际电信联盟（ITU）无线电通信部门（ITU-R）制定的音频界面响度的测量标准，考虑了人耳的声学特性和心理声学因素，以提供更接近人类感知的响度测量结果。ITU-R提出了一系列的响度标准，其中BS.1770系列最具代表性。
- **ATSC A/85：** 数字电视响度标准。该标准旨在解决电视节目中商业广告与正常节目内容之间响度不一致的问题，以提升观众的观看体验。
- **EBU R128：** 欧洲广播联盟响度标准。该标准旨在解决音频内容在广播和电视传输中出现的响度不一致问题，确保音频信号的响度在不同平台和节目之间保持一致。
- **总计 RMS：** 整体RMS振幅，匹配指定的一个整体均方根振幅。例如，两个文件的音量大部分是-50dBFS，即使一个文件包含了更响亮的片段，它们整体RMS也会基本相同。
- **峰值幅度：** 匹配指定的最大振幅。此选项会保留动态范围，所以适合进一步处理的素材或古典音乐的大动态音频。
- **响度（旧版）：** 匹配指定的平均振幅。
- **感知响度（旧版）：** 匹配指定的感知振幅，耳朵最敏感的中间频率。

动手练 导出对话语音片段

下面利用标记功能，将朋友间的对话进行分段导出操作。

📄 **实例位置：** 第3章\动手练\导出对话语音片段\对话.WAV

步骤01 将"朋友对话"素材拖至波形编辑器中。按空格键试听对话，如图3-63所示。

步骤02 使用"时间选择工具"选择0:00.000～0:11.686语音片段，在输入法为英文状态下，按M键添加"标记01"，如图3-64所示。

图 3-63

图 3-64

步骤 03 选择0:11.963～0:17.702语音片段，按M键添加"标记02"，如图3-65所示。

步骤 04 按照同样的方法，创建"标记03"（0:18.000～0:28.524），如图3-66所示。

图 3-65

图 3-66

步骤 05 在"标记"面板中双击"标记01"名称，将该标记重命名，如图3-67所示。

步骤 06 按照同样的方法，将其他标记重命名，如图3-68所示。

图 3-67

图 3-68

步骤 07 在"标记"面板中按住Shift键全选创建的三段范围标记，单击"将所选范围标记导出为独立文件"按钮，在"导出范围标记"对话框中设置好保存路径和格式，如图3-69所示。

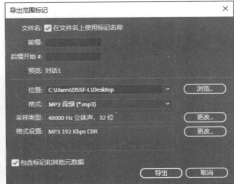

图 3-69

步骤 08 单击"导出"按钮即可将三段范围标记导出为独立的音频文件，如图3-70所示。

图 3-70

3.5 音频分析及调整工具

　　音频分析工具是对音频文件进行精细化分析和处理的一种手段。Audition提供了多种音频分析和调整的工具，例如相位分析、频率分析、振幅分析以及频段分离器等。学会使用这些工具可以精确地控制音频的各方面，避免出现不和谐的声音。

3.5.1 相位分析

　　相位分析用于查看音频信号的相位信息。相位是波形的一个重要特性，它描述了波形相对于某个参考点的位置。使用相位分析器可以帮助用户识别和处理音频信号中的相位问题。例如，两个声道的相位不一致，可能会导致声音听起来很混乱。利用相位分析工具就可以调整声道的相位，从而改善音质。

　　执行"窗口"｜"相位分析"命令，可打开"相位分析"面板，如图3-71所示。该面板会显示两个声道（或更多声道，取决于音频文件）之间的相位关系。中间会显示一个或多个相位分析球，代表声道的相位状态。通常绿色表示同相，红色表示异相。

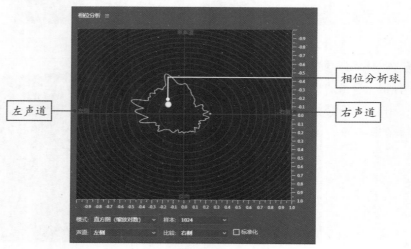

图 3-71

相位分析球在水平中心线上下的位置表示两个声道是否异相,在垂直中心线左右的位置则表示偏向于哪个声道。

在播放音频文件时,需要观察相位分析球是否经常降到中心线以下并变成红色,这表示存在相位问题。用户也可结合"相位表"面板进行观察。在菜单栏的"窗口"列表中勾选"相位表"复选框即可打开该面板,如图3-72所示。

图 3-72

相位表中红色区域表示异相,绿色区域表示同相。用户可以通过相位指针左右摆动的幅度来观察相位是否正常。默认情况下相位指针处于0.0的位置,指针越往左越异相。优质的音频文件,其相位指针摆动幅度会比较小。

3.5.2 频率分析

频率分析器专门用于观察音频信号的频率分布状态。它以图形方式展示音频信号在不同频率上的能量分布,用户能够直观地看到哪些频率成分较为突出,哪些频率成分较弱或缺失。执行"窗口"|"频率分析"命令即可打开该面板,如图3-73所示。

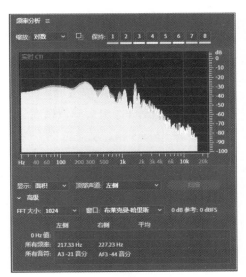

图 3-73

- **缩放**:提供"线性"和"对数"两种显示频率的方式。"对数"方式更接近于人耳对频率的感觉;"线性"方式则提供频率上的更多细节。

- **复制全部图表数据**:将频率数据的文本报告复制到系统剪贴板,方便在其他应用程序中使用。

- **保持**:在播放音频时,用户可以使用此功能拍摄多达8个频率快照。这些频率轮廓(以与单击的按钮相同的颜色呈现)在图形上被冻结,直到再次单击同一个按钮进行清除。

- **显示**:提供"线形""面积"和"条形"三种图形显示方式。其中"线形"是使用简单的线条来显示每个频率的振幅,绿色为左声道,蓝色为右声道。"面积"是在线形的基础上,对线条下方的区域进行颜色填充,蓝色线下方填充蓝色,绿色线下方填充绿色。"条形"以柱形来显示频率振幅,FFT尺寸越大,解析越快,柱形就越窄。

- **顶部声道**:决定立体声或环绕立体声文件的哪个声道显示在图形中。

- **FFT大小**:指定快速傅里叶变换尺寸。FFT尺寸越大,报告频率数据越精确。

- **窗口：** 决定FFT形状。这些功能按照从窄到宽的次序排列。窄功能包括较少的周围频率，不能精确地反映出中心频率。更宽的功能包括更多的周围频率，更能准确地反映中心频率。

- **0dB参考：** 0dB参照。决定满刻度的振幅显示0dBFS的音频数据。0显示0dBFS的声音在0dB的位置；30显示0dBFS的声音在-30dB的位置，这个数值只是移动图形向上或向下，不会改变音频数值的振幅。

- **Hz值：** 显示某个频率的振幅值。在图形中定位光标时，显示指定频率的精确振幅。

- **所有频率：** 整体频率。

- **所有音符：** 整体音符。

3.5.3　振幅分析

　　振幅统计主要关注音频信号在振幅（即声音的响度或强度）方面的变化。在菜单栏的"窗口"列表中可打开"振幅统计"面板，单击"扫描"按钮可对整个音频文件进行扫描，并提供相应的参考值，如图3-74所示。

　　"振幅统计"面板包含"常规""RMS直方图"和"RMS设置"三个选项卡。

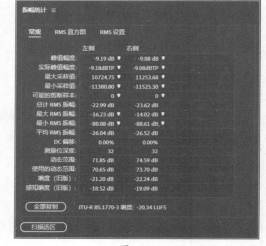

图 3-74

1."常规"选项卡

　　"常规"选项卡是以数字统计的方式对音频的振幅属性进行分析，包括峰值幅度、最大和最小采样值、总RMS振幅、动态范围、DC偏移等。下面对一些主要的参数选项进行说明。

- **峰值幅度：** 以分贝形式显示最高振幅的采样。

- **最大/最小采样值：** 显示最高/最低振幅的采样。

- **可能的剪断样本：** 显示可能超过0dBFS的采样数量。单击该数值右侧图标，可导航到音频文件中第一次失真的采样。

- **总计/最大/最小/平均RMS振幅：** 显示选择部分的平方根数值。RMS数值是建立在普遍存在的具体振幅基础上的，往往反映感知的响度，比绝对的或平均的更好。

- **DC偏移：** 显示波形的直流偏移。正值在中心线以上，负值在中心线以下。

- **测量位深度：** 显示波形的位深度。32表示波形使用全部32位浮点范围。

- **动态范围：** 反映最大与最小RMS振幅之间的差异。

- **使用的动态范围：** 显示动态范围，减去不寻常的长期低RMS振幅，如静音片段。

- **响度（旧版）：** 旧版的平均振幅显示。

- **感知响度（旧版）：** 补偿人耳偏重的中间频率。

- **全部复制：** 复制所有统计数据到Windows系统的剪贴板内。

2. "RMS 直方图"选项卡

"RMS直方图"选项卡是通过将振幅范围划分为多个区间，并计算每个区间内振幅值出现的频率（或普遍性），从而生成直方图，如图3-75所示。水平标尺以分贝表示振幅，垂直标尺则显示每个振幅区间内振幅值出现的频率。

RMS直方图可以帮助用户识别音频信号中常见的振幅水平。如果直方图在某一特定振幅区间内有一个高峰，那么这可能表示音频信号在该振幅水平下具有较大的普遍性。此外，RMS直方图还可用于识别可能存在的噪声或不需要的振幅水平。

3. "RMS 设置"选项卡

"RMS设置"选项卡主要用于调整RMS统计数据的计算方式，从而更准确地反映音频信号的振幅特性，如图3-76所示。

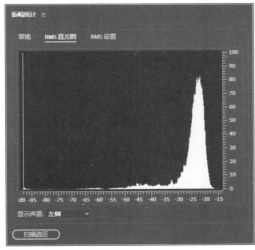
图 3-75

图 3-76

- **0dB=FS正弦波**：将dB水平与全刻度正弦波相对应。FS表示Full Scale（全刻度），正弦波的峰值振幅被定义为0dBFS。在这种设置下，峰值振幅比全刻度方波大约安静3.01dB。
- **0dB=FS 方波**：将dB水平与全刻度方波相对应。方波的峰值振幅被定义为0dBFS，并且比全刻度正弦波大约响亮3.01dB。
- **考虑DC**：勾选该复选框时，RMS计算会考虑测量中的任何DC（直流）偏移。DC偏移是音频信号中不需要的直流分量，可能会影响RMS计算的准确性。
- **窗口宽度**：指定每个RMS窗口中的毫秒数。RMS计算通常是在一系列时间窗口上进行的，以获取音频信号的动态特性。较宽的窗口适用于动态范围较广的音频，较窄的窗口则适用于动态范围较窄的音频。

3.5.4　频段分离器

频段分离器用于根据设置的频段点对音频的频段进行分离。默认情况下，最多可分离出8个音频频段。用户可对频段点的设置进行调整，通过单击频段点数字增加或减少频段点。

执行"编辑"|"频段分离器"命令，可打开"频段分离器"对话框，如图3-77所示。

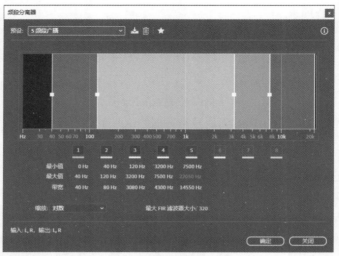

图 3-77

- **预设：**系统提供五种频段分离模式。用户可从列表中选择所需分类模式。
- **频段数字（1、2、3……）：**设置频段点。
- **最小值/带宽：**这两个参数值是基于当前和相邻频段的最大频率值计算出来的。
- **最大值：**为每个频段设置最高频率。
- **缩放：**通过"线性"和"对数"两种模式来表示频段的显示比例。
- **最大FIR滤波器大小：**设置FIR（有限脉冲响应）滤波器的最大值，以在响应曲线上保持相位误差。FIR滤波器可以具有相位误差，但通常与响铃特质一样可以听见。较高的值可使频率滤波产生更高的准确度，默认值为320，但如果滤波波形中出现失真或响铃，则应增大该值。

3.6 转换采样类型

在音频编辑中采样类型的转换是经常会被使用的，它对于音频的音质和文件大小有直接影响。

3.6.1 解释采样率

执行"编辑"|"解释采样率"命令，可打开"解释采样率"对话框。在此可以选择一种常用的采样率，如图3-78所示。常用的采样率包括44100Hz和48000Hz。

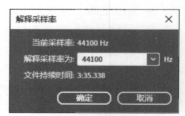

图 3-78

选择适当的采样率对于音频质量至关重要。较高的采样率通常意味着更好的音质，但也会增加文件大小和处理时间。因此，在选择采样率时需要根据项目需求进行权衡。

在更改音频素材的采样率时，如果新的采样率低于原始采样率，可能会导致音质损失，所以在降低采样率时需谨慎。

3.6.2 变换采样类型

执行"编辑"|"变换采样类型"命令，可打开"变换采样类型"对话框，如图3-79所示。下面对主要选项进行说明。

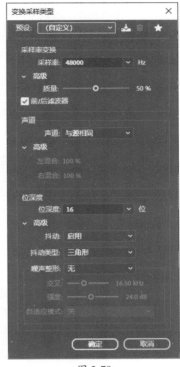

- **预设**：提供多种预设的采样类型。用户可以根据需要进行选择，也可进行自定义设置。
- **采样率**：提供多种采样率。用户可以在列表中选择预设的采样率，也可在文本框中输入采样率。
- **"高级"选项组**：拖动"质量"滑块可调整采样转换的质量，也可选择与源文件相同的采样率。较大的数值保留更多高频，但转换时间较长。较小的数值需要更少的处理时间，但减少了高频。
- **前/后滤波器**：勾选该复选框，可防止量化噪声。
- **声道**：选择音频转换的声道。该选项包含单声道、立体声、5.1声道以及与源相同4个选项。
- **"高级"选项组**：设置转换声道的"左混合"和"右混合"的百分比。
- **位深度**：选择不同的位深度，常见的有16位、24位、32位等。提高位深度会增加文件大小，但会提高音质。
- **"高级"选项组**："抖动"选项是当转换到较低的位深度时

图 3-79

可启用或禁用抖动。"抖动类型"选项是控制抖动噪声相对原始的振幅值如何分布。通常，"三角形"在信噪比失真与噪声调制之间提供最好的折中方式。"噪声整形"选项是确定包含抖动噪声的频率。"交叉"选项可设置频率。在此频率上，噪声整形出现。"强度"选项可设置增加到任何一个频率的噪声的最大振幅。"自适应模式"选项可改变噪声的不同频率分布。

3.7 实战演练：模拟《骆驼祥子》有声书片段

本章主要对Audition基本的编辑功能进行了介绍。下面利用多轨编辑器将多段音频素材混合在一起，模拟有声书语音片段。

> 📙 **实例位置**：第3章\实战演练\有声书片段节选.WAV

步骤01 启动Audition软件，单击工具栏中的"多轨"按钮，创建多轨编辑环境。将"素材"文件夹中的音频素材均导入"文件"面板，如图3-80所示。

步骤02 将"配乐"素材拖至"轨道1"，如图3-81所示。

步骤03 使用"滑动工具"对"轨道1"中的素材进行修剪，如图3-82所示。保留配乐前8秒时长。

图 3-80

图 3-81

图 3-82

步骤 04 将"片头语音"素材拖至"轨道2"，并与配乐结尾对齐，如图3-83所示。

图 3-83

步骤 05 将时间线定位至0:08.900位置处，将"配音"素材拖至"轨道3"，并对齐时间线，如图3-84所示。

图 3-84

步骤 06 选中"轨道3"素材，按播放键试听配音文件。在需要停顿处添加标记点，如图3-85所示。

图 3-85

步骤 07 将时间线指定到"标记01"处，执行"编辑"|"插入"|"静音"命令，在"插入静音"对话框中将"持续时间"设置为0:01.000，在该标记处插入1s静音，如图3-86所示。

图 3-86

步骤 08 按照同样的方法，在其他标记处均插入1s静音，如图3-87所示。

图 3-87

步骤 09 按空格键试听该段配音文件。将时间线定位至1:30位置处，选中"轨道1"中的"配乐"素材，将其复制到本轨道的时间线处，如图3-88所示。

图 3-88

步骤10 使用"滑动工具"调整该配乐的时长。将时间线定位至1:37.700位置处，将"片尾语音"素材拖至"轨道2"时间线处，如图3-89所示。

图 3-89

步骤11 将时间线定位至0:30.806位置处，将"洋车铃声"素材文件拖至"轨道4"，并将其复制一个，如图3-90所示。

图 3-90

步骤12 将时间线定位至1:00.222位置处，将"街道嘈杂声"素材文件拖至"轨道4"指定位置，如图3-91所示。

图 3-91

步骤13 将时间线定位至1:05.508位置处，复制"洋车铃声"素材文件拖至"轨道5"指定位置，如图3-92所示。

图 3-92

步骤 14 调整"轨道1"的音量为-10dB，并为两段配乐添加淡入、淡出效果，如图3-93所示。

图 3-93

步骤 15 按照同样的方法，将"轨道4"的音量也调整为-10dB，为"街道嘈杂声"添加淡入效果，如图3-94所示。

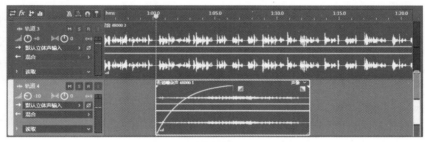

图 3-94

步骤 16 调整完毕后，将时间线定位在0:00.000处，按空格键播放整段音频。确认无误后，执行"文件"|"保存"命令，将该多轨项目进行保存，如图3-95所示。

步骤 17 在"文件"列表中执行"导出"|"多轨混音"|"整个会话"命令，打开"导出多轨混音"对话框，在此设置好文件名、保存位置以及格式等选项，单击"确定"按钮即可导出该多轨项目，如图3-96所示。

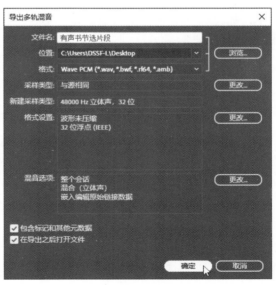

图 3-95 图 3-96

第4章
音频文件的录制

 录音的质量直接决定了后续编辑与处理的难易程度，以及最终音频效果的呈现。无论是专业录音棚中的精细录制，还是个人设备上的即兴创作，录音文件都需要经过一系列的处理才能达到预期的标准。本章着重对Audition软件中的录音功能进行介绍，包括录音相关硬件准备、录音前的相关设置、多种录音模式的设置等。

4.1 录音硬件准备

录音硬件作为捕捉这些声音的第一道关卡，其性能与质量会影响到作品的最终效果。因此，选择并准备合适的录音硬件是不可忽视的。

4.1.1 麦克风设备

麦克风是将捕捉到的声音转换为电信号，以便进行后续的放大、处理和记录。麦克风的类型有很多，包括有线麦克风、无线麦克风、USB麦克风、XLR麦克风等，它们各自具有不同的特点和应用场景。图4-1所示为有线麦克风。

图 4-1

下面对四种类型的麦克风进行简单介绍，如表4-1所示。

表4-1

类型	特点	适用场合
有线麦克风	稳定性高：通过物理线缆与音频设备连接，信号稳定，不易受外界干扰。 音质清晰：可以传输高质量的音频信号。 种类繁多：包括动圈式、电容式、带状式等	会议报告厅； 录音室； 电视台、广播电台等专业媒体机构
无线麦克风	灵活性高：可在不受线缆束缚下自由移动。 传输方式多：包括蓝牙、UHF等多种传送方式。 方便携带：体积小、重量轻，便于携带和运输	演唱会、话剧表演场合； 新闻采访、户外拍摄录音； 体育赛事、文艺演出场合
USB麦克风	即插即用：通过USB接口与电子设备连接，无需额外的音频接口或驱动程序。 内置声卡：可直接将模拟信号转换为数字信号，减少处理的复杂性。 适用范围广：适用于计算机录音、配音、直播等场合	个人录音、配音等小型工作室； 移动办公、远程会议场合； 教育培训、网课学习等
XLR麦克风	音质高：采用XLR接口，可外接高质量的声卡和幻象电源设备，可输出高质量音频信号。 灵活性高：可连接多种音频设备，适应不同录音要求。 专业性强：用于对音质有极高要求的场合	专业录音棚、音乐制作室； 舞台表演、演唱会等需多声道录音场合

4.1.2 声卡设备

声卡设备是音频录制过程中不可缺少的设备。它负责将麦克风捕捉到的模拟音频信号转换为数字信号，以便进行存储、编辑和回放。图4-2所示为声卡示意图。

1. 基本功能与特点

- **音频转换**：声卡的核心功能是将模拟音频信号转换为数字信号，以及将数字信号转换回模拟信号。这一转换过程确保了音频信号能够以高质量的形式进行存储和处理。

图 4-2

- **信号增强**：高质量的声卡通常具有预放大和增益控制功能，能够增强微弱的音频信号，提高录音的清晰度和动态范围。
- **低噪声与低失真**：优秀的声卡采用先进的电路设计和技术，以减少噪声和失真的产生，确保录音的纯净度和保真度。
- **接口丰富**：为了满足不同录音场景的需求，声卡通常配备多种音频接口，如USB、MIDI、XLR等，以便连接不同类型的麦克风、乐器和其他音频设备。
- **软件集成**：许多声卡都附带了专业的音频编辑软件和驱动程序，使用户能够轻松地进行音频录制、编辑和混音等工作。

2. 声卡的类型

- **USB声卡**：最常见的声卡类型之一，它通过USB接口与计算机连接，具有即插即用、方便携带等优点。USB声卡适用于个人录音、网络直播等场景。
- **内置声卡**：通常安装在计算机主板上，是计算机自带的声音处理设备。虽然内置声卡可以满足一般的音频录制需求，但对于专业录音来说，其性能可能无法满足要求。
- **外置声卡**：通过外部接口（如USB、火线等）与计算机连接，具有更高的音频处理能力和更丰富的接口选项。外置声卡适用于需要高质量录音的场合，如音乐制作、广播节目录制等。

3. 使用注意事项

- **安装驱动程序**：在使用声卡前，需要确保已安装正确的驱动程序。驱动程序是声卡与计算机之间通信的桥梁，对于声卡的正常工作很重要。
- **合理设置**：在录音过程中，需要根据实际情况合理设置声卡的各项参数，如增益、采样率、比特深度等。这些设置将直接影响录音的质量和效果。
- **避免干扰**：录音时应尽量避免电磁干扰和机械振动等外部因素对声卡的影响。同时，也要保持录音环境的安静，以提高录音质量。

4.1.3 耳机或音箱设备

耳机和音箱都被称为扬声器，是一种电声换能器件。能够将音频信号通过电磁、压电或静电效果使纸盆或膜片振动，与周围空气产生共振而发出声音。对于录音、混音和监听过程来说，耳机和音箱是不可缺少的设备。

1. 耳机设备

- **实时监听**：耳机为录音者提供了实时的声音反馈，使他们能够立即听到自己的声音或伴奏，确保录音的准确性和一致性。这对于演唱者、配音员或乐器演奏者来说尤为重要，因为它能帮助他们调整自己的表演，使之更加贴合录音需求。

- **隔离噪声**：录音环境虽然会尽可能减少外界噪声的干扰，但耳机能进一步隔绝这些噪声，为录音者创造一个更加专注和清晰的监听环境。这对于提高录音质量至关重要。

- **私密性**：耳机为录音者提供了一个私密的监听空间，避免了录音过程中声音的泄露，保证了录音的隐私性和专业性。

耳机可分为封闭式耳机和开放式耳机两种类型。封闭式耳机具有良好的隔音效果，能有效地隔绝外界噪声，适合录音和混音时使用，如图4-3所示；开放式耳机虽然隔音效果稍逊于封闭式耳机，但声音可自由扩散，能够提供更宽广的声音分布，有更好的音场感和空间感，如图4-4所示。

图 4-3

图 4-4

2. 音箱设备

- **专业监听**：主要用于录音棚的控制室或混音室，供录音师、混音师等专业人员监听录音的整体效果。音箱设备能够呈现出更加立体和宽广的声场，帮助专业人员评估录音的音质、音量平衡和空间感。

- **混音与制作**：在混音和制作阶段，音箱设备是录音师调整音频参数、平衡各声道音量和音色、创造理想声音效果的重要工具。通过音箱监听，录音师可以更加全面地掌握录音作品的整体效果。

音箱的类型也有很多种，从功能上可分为监听音箱和近场监听音箱两种类型。监听音箱是专为录音和混音而设计的音箱，具有平坦的频率响应和准确的音色还原能力，能够真实呈现音频信

号的原始面貌。图4-5所示为监听音箱示意图。近场监听
音箱则适合小型录音棚和混音室使用。它们通常具有
紧凑的体积和较高的解析力，能够清晰地呈现音频信
号的细节部分。

图 4-5

4.1.4　其他专业设备

对于日常录音，具备以上几个设备就可以进行录制操作了。如果是用于音乐创作方面，那么
还需其他一些专业的设备才行，例如MIDI键盘、调音台、节拍器等。

1. MIDI 键盘

MIDI键盘（乐器数字接口）外观上与电子钢琴类似，是一种能输出MIDI信号的键盘设备。
该设备本身不带有任何音色，但可外接硬件音源或下载软件音源进行弹奏，如图4-6所示。MIDI
键盘需要与计算机连接。在录音过程中对任意一个旋钮进行调整，都会向计算机发出一个信号，
计算机收到信号会以相应的形式记录下来。

图 4-6

2. 调音台

调音台又称调音控制台，是现代电台广播、舞台扩音、音响节目制作等系统中进行播送和录
制节目的重要设备。主要用于对音频信号进行放大、混合、分配、音质修饰和音响效果加工，如
图4-7所示。

图 4-7

3. 节拍器

节拍器是一种用于帮助音乐创作者掌握稳定的节奏，确保演奏过程中的速度一致性和准确性的工具。它通过发出有规律的、可调节速度的声音或视觉信号，为创作者提供一个明确的节奏参照。节拍器可以是机械式的，也可以是电子式的，如图4-8所示。

图 4-8

机械式节拍器通常由一个摆杆、一个发条以及一个可以调整速度的旋钮组成。发条被上紧后，摆杆会以一定的频率摆动，并在每次摆动结束时发出清脆的"嘀嗒"声，这个声音就是节拍。电子节拍器则更加灵活，它们可以发出不同的声音来模拟不同的节拍类型，如鼓点、钟声等，并且可以通过按键或旋钮轻松调整速度和节拍类型。

除此以外，某些专业的音频制作软件中会提供节拍器功能供人们使用，如Audition软件。

动手练 设置麦克风录音属性

有时在使用麦克风录音时，会觉得录制的声音很小。这时，用户可通过调整麦克风的属性参数来增强其音量。

步骤 01 将麦克风设备与计算机相连接。在操作系统的任务栏中右击"扬声器"图标，在弹出的快捷菜单中选择"声音"选项，如图4-9所示。

图 4-9

步骤 02 在"声音"对话框中选择"录制"选项卡，此时可看到"麦克风"选项为可用状态。右击"麦克风"选项，在弹出的快捷菜单中选择"属性"选项，如图4-10所示。

步骤 03 在"麦克风 属性"对话框中选择"级别"选项卡，向右拖动"麦克风"音量滑块，将其调整为100，单击"确定"按钮即可，如图4-11所示。

图 4-10

图 4-11

4.2 录音常规设置

在使用Audition软件录制前，通常需要设置一系列录制参数，如采样率、位深度、声道等。下面对录音前的常规设置参数进行介绍。

4.2.1 调整采样率、位深度和声道

无论是在波形编辑器还是在多轨编辑器中进行录音操作，首先需要创建一个空白的文件。以波形编辑器为例，在工具栏中单击"波形"按钮，或者单击编辑器中的"录音"按钮，可打开"新建音频文件"对话框，在此可对音频的"采样率""声道"和"位深度"参数进行设置，如图4-12所示。

图 4-12

1.录制采样率

音频的采样率会直接影响到声音的还原度和质量，采样频率需高于原始信号最高频率的两倍，才能保证信号的完整还原度。一般音频录制的采样率可以设置为44100～48000Hz。

● **44100Hz**：是CD音质的标准采样率，足以满足大部分音频播放和编辑的要求。

- **48000Hz：** 能很好地捕捉声音的细节和特征，被广泛应用于专业音频制作中，尤其是需要高音质或要进一步进行音频处理（如混音、母带处理等）的场景。

> **✅知识点拨** 虽说更高的采样率，如96000Hz和192000Hz能够提供更好的音频质量，但在实际应用中，除非有特别的需求和预算限制。人耳可听到的声音频率范围为20～20000Hz，而44100Hz和48000Hz的采样率已超过这一范围，所以能够保证声音的真实度。

2. 录制声道

声道的选择主要是看录音的内容，不同的录音内容选择的声道也不同。

（1）录制人声。

在录制歌曲或语音旁白内容时，选择单声道是比较合适的。单声道和立体声的区别在于它们发送到扬声器的通道数。单声道为所有扬声器发送一个通道的信号，立体声则发送两个不同的通道。在录制人声时，单声道能够确保声音的一致性和清晰度，避免立体声可能带来的声道间相位偏差或时间延迟问题，这对于保证干净的人声很重要。此外，单声道录音在后期编辑也会更加灵活，可以很轻松地调整音量和均衡。

（2）录制环境声。

如果需要进行现场录音，例如演唱会、舞台表演、户外采访等内容，选择立体声是比较合适的。因为立体声能够提供更丰富的听觉体验，使得录制的声音更具有空间感和方向性。在进行现场录音时，通常使用立体声麦克风或双声道录音设备来捕捉声音，以便在后期制作中能够更灵活地调整声音的平衡和位置。

3. 录制位深度

位深度的选择也是取决于录制的内容。一般录制普通语音或场景采集，使用16位的位深度足以满足制作需求。这些场景通常不需要过高的音质要求，16位的位深度是能够提供较好的动态范围和清晰度的。如果用于音乐制作，或电影配乐等高要求的声音作品，建议选择24位的位深度。24位的位深度是目前专业音频制作中的主流标准，它能够提供更广泛、更精确的动态范围和更低的噪声水平。

> **❗注意事项** 高位深度的音频会占用更多的存储空间。此外如果计划在后期对音频进行混音、母带处理等操作，建议选择较高的位深度，这样可以保留更多的声音细节和动态范围，为后期处理提供更多的可能性。

4.2.2 监控录音级别

在录制过程中，用户可通过软件界面实时看到录制音量级别，合理地调整录音级别可确保录制的音量不会过强或过弱。

观察电平表的变化是在录音过程中必须要做的一步。当电平表长时间触碰到红色区域，则表示音量强度过大，会出现失真的情况，这时就需要降低音量，如图4-13所示。

图 4-13

当电平表长时间处于低水平状态，如图4-14所示，则表示音量强度太弱，需要提高音量级别或调整录音环境。

图 4-14

调整录音音量的方法，除了控制录制声音的高低外，还可通过设置麦克风的音量和增益级别来设置。

在系统任务栏中右击"扬声器"图标，在弹出的快捷菜单中选择"声音"选项，打开"声音"对话框。在"录制"选项卡中选择"麦克风"选项，并单击"属性"按钮，打开"麦克风 属性"对话框，在"级别"选项卡中可设置"麦克风"的音量和"麦克风加强"（增益）值，如图4-15所示。

图 4-15

- **麦克风**：设置麦克风捕获声音信号的强度。该选项主要影响声音的响度，对音质的影响较小。但如果音量过大，会导致声音失真或产生噪声。
- **麦克风加强**：设置麦克风感知声音的灵敏度，以增加声音信号的强度。设置该选项可能会同时影响声音的响度和音质。适当地加强麦克风可以提高声音的清晰度和响度。同样强度过大，也会增加噪声和失真的风险。

4.2.3 设置节拍器

Audition软件内置了节拍器功能，以便用户在录制过程中保持统一的节奏和速度。节拍器功能常用于多轨编辑器中。在多轨编辑器中选择所需轨道的控制器，单击"节拍器"按钮，会显示"节拍器"轨道，按空格键即可听到节拍器发出的节奏声，如图4-16所示。该节奏声不会录入到音频中。

图 4-16

　　如果发现默认的节拍不适合，那么用户可以对其进行设置。右击"切换节拍器"按钮，在弹出的快捷菜单中选择"编辑模式"选项，打开"节拍器重音模式"对话框，在此调节"强拍""弱拍""分割数"和"无"重音节拍，如图4-17所示。

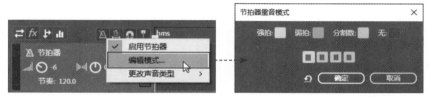

图 4-17

- **强拍**：用于标记音乐中的重要节点。强拍会以更强的力度或更明显的声音效果呈现，以便更好地引导节奏。
- **弱拍**：用于对强拍进行切分和补充，形成完整的节奏循环。弱拍虽然力量感弱于强拍，但它能使音乐节奏变得更加丰富多变。
- **分割数**：决定了每个强拍或弱拍之间的时间间隔和数量。通过调整分割值，可以更精确地控制音乐的节奏速度和复杂程度。
- **无**：无节拍。

　　在"节拍器重音模式"对话框中单击方框数（1、2、3、4）可切换重音节拍。右击"切换节拍器"按钮，在弹出的快捷菜单中选择"更改声音类型"选项，并在其级联菜单中选择一种节拍声音，即可更换当前节拍声音，默认为"棍棒声"，如图4-18所示。

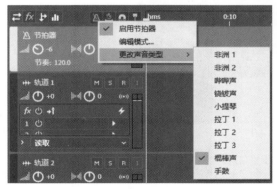

图 4-18

　　在"节拍器"控制面板中，用户可对节拍的声音大小、声像以及节奏等参数进行设置。其中"节奏"为每分钟的节拍数，例如，节奏为120，就是每分钟的节拍数为120下。

4.3 录音方式选择

录音方式可分为两种，一种是录制系统声音，另一种则是通过麦克风录制外部声音。下面对这两种录制方式以及在不同编辑器中进行录音的方法进行介绍。

4.3.1 内录设置

内录指的是录制设备系统中正在播放的声音。这种录制方法不受外界干扰，音频信号不受损失，录制质量较好。

（1）录制网络歌曲。

在网络上遇到有一些歌曲或者背景音乐非常喜欢但无法下载时，就可以采用内录的方法进行录制。

（2）录制电台节目。

在电视机或收音机中有喜爱的节目时，可使用内录的方式录制下来，将其存储，以便闲暇之余回放收听。

在录制电台节目前，需准备一根一分二的音频线（俗称"莲花头"），如图4-19所示。将音频线一端连接电视机或收音机音频接口，另一端连接计算机接口，并在计算机任务栏中右击"扬声器"图标🔊，打开"声音"对话框，切换到"录制"选项卡，选择"线路输入"选项，然后就可以利用录制软件进行录制操作，如图4-20所示。

图 4-19

图 4-20

✅**知识点拨** 常见的音频线型号有3.5mm、6.35mm、莲花线（RCA线）和XLR线。3.5mm音频线的插头直径为3.5mm，常用于便携式音频设备，如手机、平板计算机等；6.5mm音频线插头直径为6.5mm，常用于专业音频设备、乐器等；莲花线（RCA）是一根一分二的音频线，白色为左声道插头，红色为右声道插头，常用于家庭影音设备、电视机、DVD等；卡农线（XLR）音频线通常被用于复杂的音频设备的连接，如专业的音频工作室、录音棚、音乐会等场所。

4.3.2　外录设置

外录是指把外部的声音通过麦克风或者录音机的拾音设备传输到录音系统，再将声音信号录制在存储介质中。这种录制方式容易受到外界干扰，声音信号容易失真，但可以很方便地录制人声等多种声音信号。

用户需将麦克风与计算机声卡的Microphone接口连接，将录音设备调整至"麦克风"选项，开启录制软件即可录制外部声音，如图4-21所示。

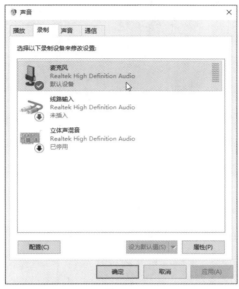

图 4-21

4.3.3　单轨录音

在波形编辑器中如需录制外部声音，先将麦克风连接至计算机中。单击编辑器中的"录制"按钮 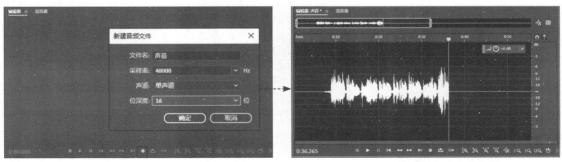 ，在打开的"新建音频文件"对话框中设置好"文件名""采样率""声道"和"位深度"，单击"确定"按钮即可开始录音，如图4-22所示。录制完成后，再次单击"录制"按钮可停止录音。

图 4-22

如果需要录制系统内部声音，可先打开系统"声音"对话框，启用"立体声混音"设备，如图4-23所示。然后在Audition软件中执行"编辑"|"首选项"|"音频硬件"命令，在"首选

项"对话框的"音频硬件"选项卡中将"默认输入"设置为"系统默认-立体声混音"选项，单击"确定"按钮，此时会打开提示对话框，只需单击"确定"按钮即可，如图4-24所示。

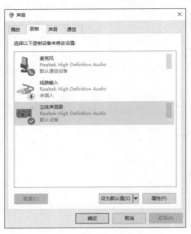

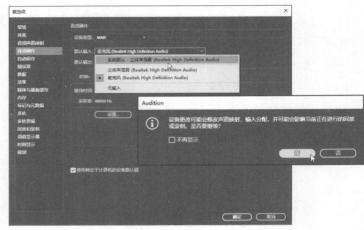

图 4-23 图 4-24

设置好后，单击"录制"按钮即可录制系统内部播放的声音。

动手练 录制演讲开场白片段

下面在波形编辑器中利用外录的方式来录制演讲开场白语音。

📖 **实例位置：第4章\动手练\录制演讲开场白片段\开场白.WAV**

步骤01 将麦克风与计算机连接好。新建音频文件，设置好"采样率""声道"和"位深度"参数，如图4-25所示。

步骤02 在波形编辑器中单击"录制"按钮，进入录制状态，在此通过麦克风输入声音信号，如图4-26所示。

图 4-25 图 4-26

步骤03 录制完成后，再次单击"录制"按钮即可停止录制。使用"时间选择工具"选中录音中出错的地方，按Delete键将其删除，如图4-27所示。

步骤04 执行"文件"|"另存为"命令，打开"另存为"对话框，调整好保存路径，单击"确定"按钮即可保存该录音片段，如图4-28所示。

| 图 4-27 | 图 4-28 |

4.3.4　多轨录音

在多轨编辑器中可在不同音轨中录制不同的声音，然后通过混合获得一个完整的作品。多轨录音还可以先录制好一部分音频保存在音轨中，再进行其他部分的录制，最终再混合制作成一个完整的波形文件。

选择好一条录制轨道，在其轨道控制器中单击R按钮，进入录制准备状态。继续单击编辑器下方的"录制"按钮即可录音，如图4-29所示。

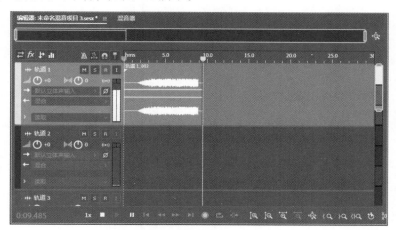

图 4-29

动手练　录制演讲背景乐

下面在多轨编辑器中通过内录的方式为演讲片段录制一段背景乐，并对音乐做简单的修剪。

📖 **实例位置：第4章\动手练\录制演讲背景乐\演讲片段.WAV**

步骤 01 在Audition软件中打开"首选项"对话框，将"默认输入"设置为"系统默认-立体声混音"选项，如图4-30所示。

步骤 02 新建多轨会话项目文件，调整好"采样率""位深度"参数，如图4-31所示。

图 4-30

图 4-31

步骤03 将"演讲语音"素材添加至"轨道1"，如图4-32所示。

步骤04 在"轨道1"的控制器中单击M按钮，将其静音处理。选择"轨道2"，并在其效果器中单击R按钮，进入准备录制状态。准备好要录制的声音后，在编辑器中单击"录制"按钮即可录音，如图4-33所示。

图 4-32

图 4-33

步骤05 单击"录制"按钮结束录制。选择"轨道1"中的语音素材，将起始位置移至0:06.209时间点处，再次单击该轨道控制器中的M按钮，恢复声音，如图4-34所示。

图 4-34

步骤06 选择"轨道2"，将时间线定位至0:46.670位置处。在工具栏中单击"切断所选剪辑工具"按钮，以时间线处为切断基点切断该音频，如图4-35所示。

图 4-35

步骤 07 在"轨道2"中选择多余的音频片段，按Delete键将其删除。在保留的音频片段中拖动"淡出"控制钮，为其添加淡出效果，如图4-36所示。

图 4-36

步骤 08 调整好后，执行"文件"|"导出"|"多轨混音"|"整个会话"命令，打开"导出多轨混音"对话框，设置好文件名及存储位置，单击"确定"按钮即可将其导出，如图4-37所示。

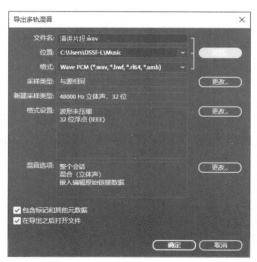

图 4-37

4.4 实战演练：录制歌曲片段

本章主要对Audition录制功能进行了介绍。下面在多轨编辑器中，根据音乐伴奏录制歌曲部分，并将其混合在一起成为一首完整的歌曲。

📖 **实例位置：第4章\实战演练\歌曲.WAV**

步骤01 启动Audition软件，打开"首选项"对话框，在"音频硬件"选项卡中将"默认输入"设置为"麦克风"，如图4-38所示。

图 4-38

步骤02 单击"多轨"按钮，打开"新建多轨会话"对话框，如图4-39所示。

图 4-39

步骤03 将"伴奏"素材导入"轨道1"中，如图4-40所示。

图 4-40

步骤 04 按空格键可试听伴奏。将时间线定位至0:29.185位置处，按M键添加标记01，并将其改名为"第1段"，如图4-41所示。

图 4-41

步骤 05 分别将时间线定位至0:59.543和1:29.795位置，添加"第2段"和"副歌"两个标记点，如图4-42所示。

图 4-42

步骤 06 选择"轨道2"，在该轨道的控制器中将"默认立体声输入"更改为"麦克风"设备，如图4-43所示。

图 4-43

步骤07 单击"轨道2"中的R按钮，进入准备录制状态。再单击编辑器的"录制"按钮，根据播放的伴奏来录制歌声，如图4-44所示。

图 4-44

步骤08 完成后按空格键停止录制，如图4-45所示。

图 4-45

步骤09 按空格键试听歌曲，同时观察电平显示，适当降低"轨道1"和"轨道2"的音量，尽量不要触碰红色区域，如图4-46所示。

图 4-46

步骤10 执行"文件"|"导出"|"多轨混音"|"整个会话"命令，在打开的"导出多轨混音"对话框中设置好文件名及保存路径，单击"确定"按钮即可将其导出。

第5章
效果组与效果器的
应用

利用效果组和效果器功能可为音频添加各种特效，调整和美化音色。本章先带领读者来认识效果组和效果器，了解效果组与效果器相关的使用方法，包括在编辑器的使用以及第三方插件的介绍等。

5.1 效果组与效果器

效果组主要用于组织和管理多个效果器。效果器是处理音频素材的核心工具之一，它能够对音频进行各种效果的处理。下面对效果器和效果组的基本功能进行介绍。

5.1.1 效果组

效果组是用于组织和管理多个效果器的一种方式。它可将多个效果器以特定的顺序和参数设置串联起来，形成一个复杂的效果链，从而实现对音频素材的全面处理和优化。

效果组提供16个效果器插槽，每个插槽可加载一个效果器，单击插槽右侧的箭头按钮，可加载效果器，如图5-1所示。

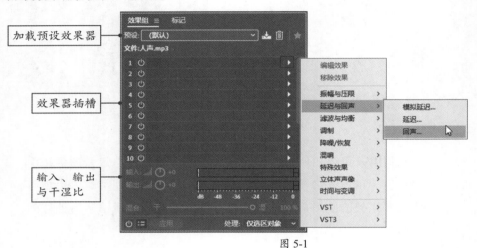

图 5-1

下面对"效果组"面板中的部分选项进行说明。

- **预设**：可加载内置的一组效果器。
- **保存预设** ：单击该按钮，可将插槽中的设置的效果保存为预设。
- **删除预设** ：删除保存的效果预设。
- **效果器插槽**：存放效果器。用户可对加载的效果器进行统一管理。
- **输入、输出**：监听与监控效果输入与输出的音量大小。
- **混合**：调节干声（未处理的声音）和湿声（经效果器处理的声音）的比例关系。
- **开关** ：对插槽中的效果器进行统一的开启和关闭操作。
- **切换输入\输出\混合** ：隐藏或显示"输入""输出"和"混合"选项。
- **应用**：将插槽中的效果器应用到所选音频轨道中。
- **处理**：选择音频处理的范围。

5.1.2 加载效果组

在"效果组"面板中单击"预设"下拉按钮，在下拉列表中可以选择一组效果器进行加载，如图5-2所示。如果需要对预设的效果器进行调整，可在效果器插槽中选择一个效果器，并

单击右侧的三角箭头，在打开的快捷列表中选择所需的效果器选项即可。

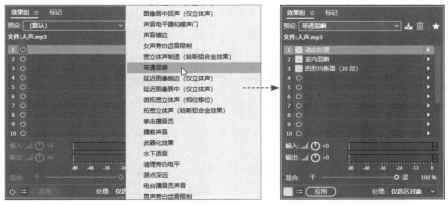

图 5-2

单击效果器插槽中的"开关"按钮，可打开或关闭当前效果器。默认为开启状态，如图5-3所示。单击"效果组"面板左下方的开关按钮，可统一设置插槽中所有效果器的开关状态，如图5-4所示。

图 5-3

图 5-4

在效果器插槽中选择一个效果，按住鼠标左键，将该效果拖至目标位置，从而调整该效果的排列顺序。不同的顺序，其播放的效果也不同，如图5-5所示。

图 5-5

想要移除某个效果器，可右击该效果，在弹出的快捷菜单中选择"移除所选效果"选项即可，如图5-6所示。如果选择"移除全部效果"选项可移除插槽中所有的效果器。

图 5-6

✅**知识点拨** 右击某一个效果器，在弹出的快捷菜单中选择"编辑所选效果"选项，可打开该"效果器"对话框。在此可对相应的效果参数进行修改。

 动手练 模拟大喇叭声效

下面利用效果组功能模拟用喇叭说话的声音效果，并将其保存至预设列表中。

📎 **实例位置：第4章\动手练\模拟大喇叭声效\喇叭声.WAV**

步骤01 将"通知"素材拖至波形编辑器中。在"效果组"面板中单击"预设"按钮加载"带通混响"效果组。按空格键可试听该效果，如图5-7所示。

步骤02 该效果有点像广播声效。用户需在此基础上加载一个"延迟"效果。在"效果组"面板中选择一个空的插槽，单击其右侧的三角按钮，执行"延迟与回声"|"模拟延迟"命令，如图5-8所示。

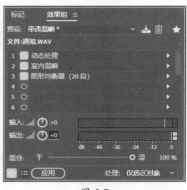

图 5-7

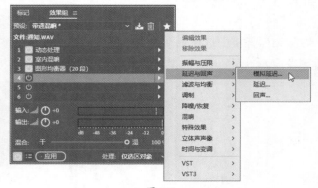

图 5-8

步骤03 在打开的"组合效果-模拟延迟"对话框中保持默认设置，关闭对话框，如图5-9所示。

步骤04 此时，"效果组"面板已加载了"模拟延迟"效果器。按空格键后，可试听声音效果，如图5-10所示。

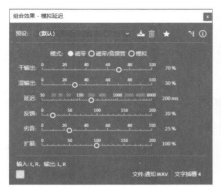

图 5-9　　　　　　　　　　　　　　　图 5-10

步骤 05 在"效果组"面板中单击 ![] 按钮，在"保存效果预设"对话框中设置好效果组预设的名称，如图5-11所示。

步骤 06 单击"确定"按钮。当以后需要调用该声效时，只需在"预设"列表中选择即可加载，如图5-12所示。单击"应用"按钮即可应用至音频素材中。

图 5-11　　　　　　　　　　　　　　　图 5-12

5.1.3　效果器

如果只想对音频添加某一个效果器，可执行"效果"命令，在打开的列表中选择一款合适的效果器选项即可应用，如图5-13所示。

图 5-13

Audition的效果器包含系统内置效果器和插件效果器两种。内置效果器又包含多种效果类别。下面对常用的效果类别进行简单说明。

- **振幅与压限**：用于处理音频的音量、动态范围、噪声、声道平衡以及实现特殊效果等方面。
- **延迟与回声**：用于处理音频中的时间延迟和回声效果。可以实现声音的定位、空间感的增强、特殊音效的创造以及混音音量的平衡和声音修复等方面。
- **诊断**：用于处理音频中的不良声音、静音段落、剪切修复等问题，并提供全面的音频评估和改善方法。
- **滤波与均衡**：用于音频在频率域上的处理，以改善或调整音频的音色、音质和动态范围。
- **调制**：通过改变音频的多种特性来创造丰富的音频效果。
- **降噪\恢复**：用于处理音频文件中的噪声问题，例如磁带嘶嘶声、麦克风背景噪声、电线嗡嗡声、咔嗒声、爆音等，从而提升音频的清晰度和质量。
- **混响**：用于模拟声音在墙壁、天花板和地板等表面反射后形成的回声和混响，以增强音频的立体感和环境感。
- **特殊效果**：用于模拟具有特殊效果的音频，包括模拟特定环境的声效、改变音频的频谱特性、添加独特的音频纹理或动态效果等。
- **立体声声像**：用于处理音频的立体声效果和空间定位，以增强音频的立体感和方向性。
- **时间与变调**：用于处理音频信号的时间长度和音调，以满足不同的音频编辑和制作需求。

Audition软件可支持VST插件工具的使用。该插件涵盖多种音频处理效果，可进一步扩展软件内置的效果器。目前比较常用的有VST（通常指VST 2）和VST 3两个版本。相对于VST版本，VST 3版本提供更多的功能和更好的兼容性及稳定性。对于高要求的用户来说，VST 3版本是一个更好的选择。

❶注意事项 VST插件是需要安装才可使用的。

5.1.4 "处理"效果器的作用

在内置的效果器中，所有带有"（处理）"的效果器均属于处理型效果器。该效果器是对音频进行直接处理，以改变其属性或特性的效果器。处理型效果器大致可分为以下几种。

- **改善音质类**：去除音频中的背景噪声（降噪器）、修复音频中的缺陷（修复器）、调整音频的频率响应、改善音色平衡、增强或减弱特定频段的声音（均衡器）。
- **动态控制类**：限制与自动调整音频信号增益（压限器）、增加音频信号的动态范围（扩展器）等。
- **音量与振幅调整类**：将音频音量调整至标准水平（标准化）、音频的淡入和淡出效果等（淡入淡出）。
- **相位与立体声处理**：一些高级的处理型效果器还可能包括相位调整、立体声扩展等功能，用于改善音频的立体声声像和空间感。

在Audition中处理型效果器只用在波形编辑器中，多轨编辑器暂不支持使用。

5.2 在编辑器中应用效果器

在了解了效果组的基本设置以及效果器的类别后，接下来介绍在编辑器中效果器的基本应用操作。

5.2.1 在波形编辑器中应用

在波形编辑器中应用效果的方法与以上介绍的"效果组"面板的基本操作相同。用户都可在"效果组"面板中进行相应的操作，如加载预设效果、编辑效果、应用效果等。需要注意的是，在应用效果时，应注意处理范围的选择，如图5-14所示。

图 5-14

系统提供了"仅选区对象"和"整个文件"两个范围选项。在波形编辑器中没有选择任何范围，那么系统会默认将加载的效果应用至整个音频文件。如果只是对音频的某一个片段应用效果，只需选中该片段的范围，单击"应用"按钮即可，如图5-15所示。

图 5-15

5.2.2 在多轨编辑器中应用

多轨编辑器中应用效果器的方法有很多，其设置方法也与波形编辑器的基本相同。唯一不同的是，多轨编辑器的"效果组"面板是由"剪辑效果"和"音轨效果"两个效果选项卡组成，如图5-16所示。

- **剪辑效果：** 应用于特定音频剪辑效果。在音轨上选中一个或多个素材片段时，可在此效果组中添加剪辑效果。这些效果仅作用于被选素材片段，不会影响轨道上其他素材或整个轨道的音频。

- **音轨效果：** 应用于整个音频轨道上的效果。无论轨道上包含了多少个素材片段，该效果都会统一作用于所有片段。

图 5-16

此外，在轨道控制器中单击 fx 按钮即可切换到"效果"控制器。单击空的效果插槽按钮即可添加相关的效果，并应用于整个轨道素材中，如图5-17所示。

图 5-17

在"混音器"面板中用户也可为每个轨道加载效果器，其方法与多轨编辑器的相同，如图5-18所示。

图 5-18

5.2.3 预渲染和衰减器

多轨编辑器中的"效果组"面板中增加了"效果前置衰减器/后置衰减器"以及"预渲染音轨"两个按钮，用于优化和处理效果，如图5-19所示。

预渲染轨道功能主要用于解决音频在处理过程中因添加过多效果或处理复杂音频而导致的播放卡顿或无声问题。这一功能通过预先计算和渲染音频轨道上的所有效果来确保音频在播放时能够流畅、无延迟地呈现。

除了在"效果组"面板能激活该功能外，在轨道控制器和"混音器"面板中都可激活预渲染功能，如图5-20所示。

图 5-19　　　　　　　　　　　　图 5-20

前置衰减器效果会处理"发送和EQ"之前的音频。也就是说，音频信号在通过轨道的音量控制（推子）之前，就会先经过前置衰减器所添加的效果处理。这样可以确保音频信号在调整音量之前就已经被赋予了特定的效果。

同理，后置衰减器效果会处理"发送和EQ"之后的音频，音频信号在通过轨道音量控制（推子）之后，才会经过后置衰减器所添加的效果处理。

前置衰减器和后置衰减器分别在不同的音频处理阶段发挥作用。前置衰减器在音量控制之前处理音频信号，确保干声和湿声的音量同步增减；后置衰减器则在音量控制之后处理音频信号，提供信号路由的灵活性。用户可以根据具体的混音需求和音频处理目标来选择使用。

在"效果组"面板、"轨道控制"面板、"混音器"面板中单击"效果前置衰减器"按钮➡️或"效果后置衰减器"按钮➡️即可激活。默认状态下为效果前置衰减器，激活后则切换为效果后置衰减器。

5.3 第三方效果器插件

Audition软件还支持很多第三方效果器插件，比较常见的有VST插件、AU插件等。

1. VST 工具

VST（Virtual Studio Technology，虚拟工作室技术）是一种音频插件接口，以插件的形式存

在，用于数字音频工作站（DAW）中模拟各种音频设备和效果，如乐器、压缩器、均衡器等。

VST插件包括VST效果器和VST虚拟乐器两种类型。其中VST效果器用于处理音频信号，包括动态处理（如压缩器）、均衡器、混响、延迟等。VST虚拟乐器则用于模拟乐器声音，允许用户在DAW中创建音乐。常见的VST乐器包括合成器、鼓机和采样器。

VST插件的兼容性比较高，可以在多种操作系统上使用，包括Windows和macOS。大多数主流DAW（如Ableton Live、FL Studio、Cubase、Logic Pro等）都支持VST插件。

在应用方面，VST插件被广泛应用于各种音频创作领域。

- **音频制作**：VST乐器可以用于创作音乐，用户可以通过MIDI控制器或键盘输入音符，生成各种乐器的声音。无论是电子音乐、摇滚、流行还是古典音乐，VST乐器都能提供丰富的音色选择。
- **音频效果处理**：VST效果器可以用于后期制作和混音。用户可以在音轨上应用各种效果，如压缩、均衡、混响、延迟等，以增强音频质量和创造特定的音效。
- **音频修复**：有一些VST插件专门用于音频修复和处理，能够去除噪声、修复音频缺陷，提升录音的清晰度和质量。
- **现场表演**：许多音乐家和DJ在现场表演中使用VST插件，通过计算机和DAW实时生成和处理音频，创造独特的演出效果。
- **音效设计**：VST插件也被广泛用于音效设计中，适用于电影、游戏和其他媒体的声音设计，帮助创造出独特的音景和氛围。

2. AU工具

AU（Audio Units）插件是一种由Apple开发的音频插件标准，专为macOS系统设计，支持用户在音频制作和处理过程中使用虚拟乐器和音频效果，提供了丰富的音频处理功能。AU插件的主要功能与特点如下。

- **音频处理**：AU插件可以在音频信号链中插入各种效果器和虚拟乐器，实现音频的实时处理和编辑。
- **高度集成**：AU插件与macOS系统深度集成，使得在macOS下的音频处理软件中可以无缝使用这些插件，提高工作效率。
- **灵活性强**：AU插件支持自定义GUI（图形用户界面），用户可以根据自己的需求对插件进行个性化设置，以满足不同的音频处理需求。
- **扩展性强**：随着技术的不断发展，AU插件的生态系统也在不断完善。开发者可以不断推出新的插件来满足用户的不同需求，使得AU插件的扩展性非常强。

VST工具和AU工具在音频处理方面都是很好用的工具，两种工具相比较，会有一定的区别。用户可根据自身需求选择使用。表5-1所示为VST工具和AU工具功能对比。

表5-1

	VST工具	AU工具
系统兼容性	具有跨平台性，不仅支持Windows系统，也通过桥接或特定版本的插件支持macOS系统	仅支持macOS系统，是苹果生态系统下的标准音频插件格式

（续表）

	VST工具	AU工具
音频处理性能	处理性能很优秀，但由于需要跨平台兼容，其性能可能略逊于专门为macOS优化的AU插件	与macOS系统深度集成，可以提供更低的延迟和更高的音频处理性能。这对于需要实时音频处理的场景尤为重要
插件数量	拥有大量的开发者和插件产品。这些插件涵盖了从基本的音频效果器到高级的虚拟乐器等各种类型，满足了不同用户的需求	由于macOS系统的用户群体相对较小，AU插件的数量和多样性可能不如VST插件丰富
使用场景	适用于各种音频处理软件，包括但不限于Windows系统下的Cubase、FL Studio等	在macOS系统下的音频处理软件中，如Logic Pro和GarageBand等，该插件是首选的音频处理工具
安装与管理	安装和管理也相对便捷，但可能需要用户手动设置插件的扫描路径或安装额外的桥接软件来支持macOS系统	在macOS系统下，AU插件的安装和管理相对简单。用户只需将插件文件放置在指定目录下，即可在软件中调用

如果用户需要使用VST或AU插件，需先安装相应的插件，然后通过"音频增效工具管理器"对话框进行激活。在菜单栏的"效果"列表中选择"音频增效工具管理器"选项，在打开的对话框中单击"添加"按钮，选择安装VST插件的文件夹。单击"默认"按钮可为软件指定VST为默认插件。此外，单击"扫描增效工具"按钮，系统会扫描其他工具。在"可用增效工具"列表中勾选所需的插件即可启动该插件，如图5-21所示。

图 5-21

5.4 实战演练：模拟电台点歌节目的声效

前几节主要对Audition"效果组"面板和效果器的概念和基本设置进行了介绍。本节在多轨编辑器中，通过加载相关效果器的方法来模拟电台点歌节目的声音片段。

📖 **实例位置：第5章\实战演练\点歌.WAV**

步骤01 启动Audition软件，新建多轨会话项目，将素材分别导入相关轨道中，如图5-22所示。

图 5-22

步骤02 调整好这3个轨道中各素材的位置，并使用滑动工具对"轨道1"中的素材进行剪辑，如图5-23所示。按空格键试听这段音频。

图 5-23

步骤03 降低"轨道1"的音量。向左拖动"轨道1"的"淡出"控制器至合适位置，为其添加淡出效果，如图5-24所示。

图 5-24

步骤04 在"轨道1"左侧控制器中选择一个空白的插槽，为其加载强制限幅效果器，保持该效果器的参数为默认，如图5-25所示。

图 5-25

步骤 05 选择"轨道2",在"效果组"面板的"音轨效果"选项卡中单击"预设"下拉按钮,在下拉列表中选择"电台播音员声音"效果组,将其加载至插槽中,如图5-26所示。

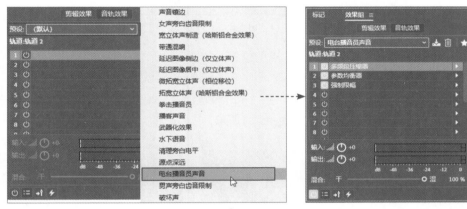

图 5-26

步骤 06 再次试听,可发现加入效果的声音要比原音更立体、更有磁性。选择"轨道3",在该控制器中选择一个空白插槽,为其加载一个参数均衡器效果,如图5-27所示。

步骤 07 在打开的"组合效果-参数均衡器"对话框中除HP和LP频段为开启状态外,单击其他频段,进行关闭,如图5-28所示。

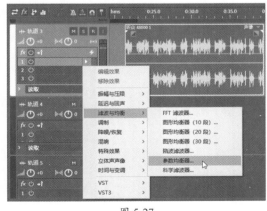

图 5-27

关闭

图 5-28

步骤08 按空格键播放"轨道3"的音频，在"组合效果-参数均衡器"对话框的视图中调整HP和LP频段的位置，如图5-29所示。

图 5-29

步骤09 开启4频段，并调整好该频段点的位置，如图5-30所示。

步骤10 设置完成后，再次按空格键试听整段音频。确认无误后，执行"文件"|"导出"|"多轨混音"|"整个会话"命令，在"导出多轨混音"对话框中调整好文件名及存储位置，单击"确定"按钮即可导出音频，如图5-31所示。

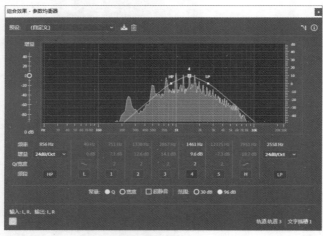

图 5-30

图 5-31

第**6**章
声音效果的处理

　　在音频编辑与制作的广阔领域中，Adobe Audition以其强大的功能集和直观的操作界面，成为了众多音频工程师、音乐家及视频制作者不可或缺的工具之一。无论是追求细腻入微的声音调整，还是创造令人震撼的听觉效果，Audition都能提供一套全面的解决方案。本章深入讲解Audition中几个核心且极具创意的效果器——"增幅和压限""调制""特殊效果"，以及"时间与变调"等，帮助读者解锁音频处理的无限可能。

6.1 振幅与压限类效果

Audition中的振幅与压限类效果器是音频后期处理中不可或缺的工具，它们通过调整音频信号的振幅特性和动态范围来改善音频的整体表现。合理使用这些效果器可以使音频更加平衡、清晰和有力，提升音频的品质和听感。该类效果器包含增幅、声道混合器、消除齿音、动态、动态处理、淡化包络/增益包络、强制限幅、多频段压缩器、标准化等效果器。

6.1.1 增幅

增幅效果器主要用于调节音频信号的音量大小，是音频处理中一个非常基础且重要的工具。

1. 基本作用

- **基本调节**：通过调整增幅效果器中的参数，可以直接增加或减少音频信号的音量。这对于音频编辑中的音量平衡调整至关重要。
- **精细控制**：在增幅效果器的界面中，用户可以手动调整增益值，以实现对音量的精细控制。此外，还可以选择是否链接左右声道的滑块，以便独立调整每个声道的音量。
- **增益控制**：增幅也涉及音频信号的动态范围控制。通过适当地调整增益，可以使音频信号在保持原有音质的同时，达到所需的音量水平。

2. 应用场景

- **录音后期处理**：在录音后期处理中，使用增幅效果器可以调整不同音轨的音量，使它们之间的音量平衡更加和谐。
- **音频修复**：对于音量过小或过大的音频片段，可以使用增幅效果器进行修复，使其音量恢复到正常水平。
- **音频创作**：在音频创作过程中，通过增幅效果器的运用，可以创造出丰富的音量变化效果，增强音频的表现力和感染力。

3. 参数介绍

执行"效果"|"振幅与压限"|"增幅"命令，即可打开"效果-增幅"对话框，如图6-1所示。

图 6-1

"效果-增幅"对话框中各项参数介绍如下。

- **预设**：提供了多种振幅数值，选择其中一种即可应用于当前音频。
- **增益**：分为左、右两个声道。0为原始振幅，向右滑动为增强振幅，向左滑动为降低振幅。
- **链接滑块**：声道栓连。勾选该复选框后可将多声道栓连在一起调整。

6.1.2　声道混合器

声道混合器允许用户通过调整左右声道的音量，实现声道之间的平衡。这有助于确保音频在播放时，左右声道的声音分布均匀，避免出现一侧声音过大或过小的情况。

1. 应用场景

在立体声录音或混音过程中，声道混合器可用于调整人声、乐器等音频元素在左右声道中的位置，使其更符合人们听觉习惯或创作需求。

2. 参数介绍

执行"效果"|"振幅与压限"|"声道混合器"命令，即可打开"效果-通道混合器"对话框，如图6-2所示。

图 6-2

"效果-通道混合器"对话框中各项参数如下。

- **预设**：提供多种立体声、环绕声、VR虚拟环绕声（Ambisonic）等。
- **L/R**：声道选项卡，用于选择输出声道。
- **输入通道**：设置当前声道混合到输出声道的百分比。
- **反相**：反转声道的相位。反转所有声道不会让声音在听觉上产生变化，但仅反转一条声道会使左右声道相互抵消。

6.1.3　消除齿音

消除齿音效果器主要用于改善音频质量，特别是针对人声和其他音源中可能出现的齿音问题。

1. 基本作用

- **减少或消除齿音**：齿音通常指的是人声或某些乐器在发音时，由于牙齿与嘴唇、舌头等部位的快速接触和分离而产生的尖锐声音。这些声音在高频区域尤为明显，可能会影响到音频的整体听感。消除齿音效果器通过特定的算法和设置，能够有效减少或完全消除这些不和谐的齿音，使音频听起来更加平滑和自然。

- **提升音质**：通过消除齿音，音频的音质可以得到显著提升。齿音往往被视为音频中的"杂质"，它们的存在会干扰听众对音频内容的关注，降低整体听感。消除这些齿音后，音频的清晰度和纯净度都会有所增加，使听众能够更专注于音频本身的内容。

2. 应用场景

- **人声处理**：在人声录音中，由于发音习惯和个体差异，不同人的齿音问题可能会有所不同。使用消除齿音效果器可以针对每个人的具体情况进行调整，以获得最佳的音质效果。

- **乐器录音**：除了人声外，一些乐器在演奏时也可能产生齿音，例如，打击乐器（如镲、铃鼓等）在敲击时可能会产生高频的刺耳声音。使用消除齿音效果器可以有效减少这些乐器的齿音问题，使整体音色更加和谐统一。

3. 参数介绍

执行"效果"|"振幅与压限"|"消除齿音"命令，即可打开"效果-消除齿音"对话框，如图6-3所示。

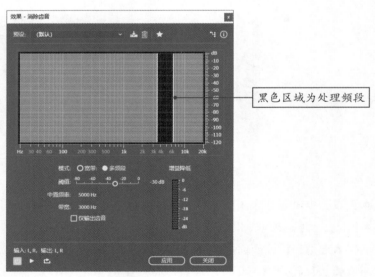

黑色区域为处理频段

图 6-3

"效果-消除齿音"对话框中各项参数介绍如下。

- **模式**：用于选择压缩模式。"宽带"模式统一压缩所有频率；"多频段"模式仅压缩齿音范围。适合大多数音频内容，但会稍微增加处理时间。

- **阈值**：设置振幅上限，超过此振幅将会进行压缩。

- **中置频率**：齿音最强时的频率（也称为中心频率）。每种声音的齿音频率不同，可通过

播放音频并同时调整此设置来确定齿音的中心频率。

- **带宽：** 确定触发压缩器的频率范围。
- **仅输出齿音：** 仅预览检测出的齿音。可以在播放的同时微调上面的设置。
- **增益降低：** 显示处理频率的压缩级别。

6.1.4 动态

动态效果器在音频编辑和制作中具有多种重要作用，包括动态范围控制、音频质量提升、音频效果处理以及广泛的应用场景。通过合理使用动态效果器，可以显著提高音频的质量和可听性，满足各种音频处理需求。

1. 动态范围控制

- **压限：** 动态效果器中的压限功能可以限制音频信号的最大电平，防止音频在播放时出现过载或"爆音"现象。这对于录音和混音过程中的电平控制尤为重要，可以确保音频信号的平稳输出。
- **扩展：** 与压限相反，扩展功能用于增加音频信号的动态范围，使音频在播放时更加生动有力。这对于需要强调音频细节和动态变化的场景非常有用。

2. 音频质量提升

- **降噪：** 动态效果器可以通过调整音频信号的动态特性来降低或消除背景噪声，提高音频的清晰度和可听性。这对于录音质量不高的音频素材尤其有效。
- **灵敏度调整：** 动态效果器允许用户根据需要对音频信号的灵敏度进行调整，以适应不同的音频处理需求。通过调整灵敏度，可以更好地控制音频信号的动态变化，使其更加符合预期的听觉效果。

3. 应用场景

- **音乐制作：** 动态效果器可以用于调整乐器和人声的动态范围，使音乐更加饱满有力。
- **电影音效：** 动态效果器可以用于处理背景音效和对话的音量平衡，提升整体音效的层次感和真实感。
- **广播与播客：** 动态效果器可以用于调整音频信号的动态范围，确保音频在播放时保持稳定的音量水平，提高听众的听觉体验。

4. 参数介绍

执行"效果"|"振幅与压限"|"动态"命令，即可打开"效果-动态"对话框，如图6-4所示。

"效果-动态"对话框中各项参数介绍如下。

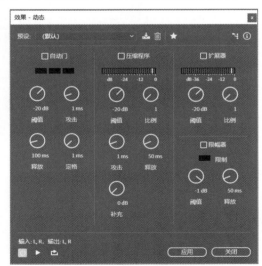

图 6-4

- **预设**：提供多种预设效果，如人声处理、吉他、贝斯、鼓等常见乐器的处理效果。这些预设效果可以帮助用户快速实现特定的音频效果，提高工作效率。
- **自动门**：用于减少或消除音频中的背景噪声，它类似于一个声音开关，当音频信号低于某个阈值时自动关闭（静音），从而消除噪声。
- **压缩程序**：它通过减少音频信号中的音量差异来平衡音频的动态范围。当音频信号超过设定的阈值时，压缩器会降低其增益，以防止音量过大导致失真。
- **扩展器**：与压缩器相反，扩展器用于增加音频信号中的音量差异，提高音频的动态范围。当音频信号低于设定的阈值时，扩展器会降低其增益，使静音或低电平部分更加明显。
- **限幅器**：用于防止音频信号超过设定的最大电平，从而避免削波和失真。它通常用于保护音频设备免受过高电平信号的损害，并确保音频信号的稳定性和清晰度。

6.1.5　动态处理

动态处理效果器主要用于调整音频信号的动态范围，以改善音频的整体质量和可听性。这些工具对于音乐制作、电影音效、广播和播客等领域都至关重要。

执行"效果"|"振幅与压限"|"动态处理"命令，即可打开"效果-动态处理"对话框，该对话框中包含"动态"和"设置"两个选项卡，如图6-5和图6-6所示。

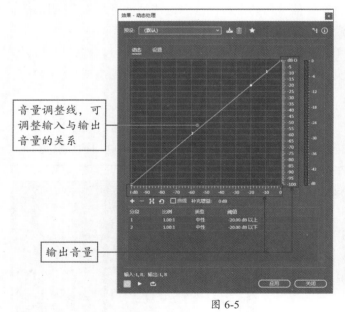

图 6-5　　　　　　　　　　　　　　　　图 6-6

"效果-动态处理"对话框中各项参数介绍如下。

1. "动态"选项卡

- **增加控制点➕**：单击可打开"编辑点"对话框，指定好输入或输出的音量值即可精确添加控制点。
- **删除控制点➖**：删除选择的控制点。

- **翻转█：** 翻转音量线。增益变衰减，衰减变增益，压缩变扩展。
- **重置█：** 恢复到默认的音量线状态。
- **曲线：** 勾选该复选框可平滑音量线，避免出现很突兀的高、低音量。
- **补充增益：** 增大音频的振幅参数。

在"动态"选项卡中用户可通过控制点来对音频输入和输出的音量进行调整。拖动控制点至目标位置即可，也可右击控制点，在弹出的快捷菜单中选择"编辑点"选项，在打开的"编辑点"对话框中精确调整输入和输出音量参数，如图6-7所示。

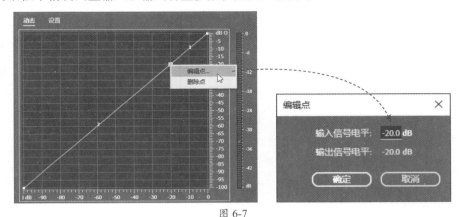

图 6-7

2. "设置"选项卡

在该选项卡中可对"预测时间""电平检测""增益处理器"及"频段限制"等参数进行详细设置。

- **预测时间：** 设置预测时间可在音频变大之前启动压缩，确保幅度不超过设定电平。减少预测时间可以增强声音效果。
- **噪声门控制：** 将扩展到50：1以下的信号静音。
- **电平检测：** 确定原始输入振幅。其中"输入增益"选项是应有增益到输入音频，然后进行电平检测。"起奏时间"选项是确定从输入音频到开始改变音量需要多少毫秒。如音频突然衰减20dB，则在输入音量改变前进过指定的起奏时间，可避免因临时改变而产生错误振幅读数。"释放时间"选项是确定在改变另一个振幅前，需要维持当前振幅级别的时间；"峰值"模式是确定基于振幅峰值的音量。峰值不能精确地反映在"动态"图形中。但当音频含有想要抑制的大声瞬时峰值时，该模式会很有用。"RMS"模式是确定基于均方根公式的音量。此模式可将振幅精确地反映在"动态"图形中。例如，-10dB的限制器（平整的水平线）反映了-10dB的平均RMS振幅。
- **增益处理器：** 根据检测的振幅放大或衰减信号。其中"输出增益"选项是在进行动态处理之后，应用增益到输出音频。"起奏时间"选项是确定输出信号达到指定电平所需的毫秒数。例如，如果音频突然下降30dB，在经过指定的起奏时间后，输出电平才会发生变化。"释放时间"是确定保持当前输出电平的毫秒数。如果起奏时间和释放时间的总和过短（小于大约30ms），可能会听到扭曲的声音。"链接声道"选项是以相同方式处理所有声道，保持立体声或环绕声平衡。

- **频段限制：** 将动态处理限制到特定频率范围。其中"低频切断"选项是设置一个频率点，不对此频率点以下的频率进行处理。"高频切断"选项是设置一个频率点，不对此频率点以上的频率进行处理。

6.1.6 淡化包络/增益包络

淡化包络和增益包络分别用于处理音频剪辑的起始和结束部分以及整个音频剪辑的音量变化。通过精确控制音频信号的振幅变化，可以实现更加平滑、自然的音频过渡效果，提升音频作品的整体质量。

1. 淡化包络

淡化包络效果器主要用于音频信号的音量过渡处理，特别是在音频片段的开头和结尾部分。它的主要作用可以细分为以下几点。

- **平滑过渡：** 通过在音频的开始部分应用淡入效果，音量会从静音或低音量逐渐增加到正常播放音量，从而避免音频突然开始播放时产生的音量冲击。同样，在音频的结束部分应用淡出效果，音量会从正常播放音量逐渐降低到静音或低音量，实现音频的平滑结束。

- **提升听觉体验：** 淡化包络的应用可以显著提升音频的听觉体验。淡入效果让音频的引入更加自然，不会让听众感到突兀；淡出效果则给音频的结束增添一种逐渐消散的感觉，使整体音频更加完整和和谐。

- **音频编辑：** 在音频编辑过程中，淡化包络是一个常用的工具。它可以帮助编辑人员在不同音频片段之间创建平滑的过渡，使得整个音频作品听起来更加连贯和流畅。

- **音量调整：** 虽然淡化包络的主要目的是实现音量的平滑过渡，但它也间接地起到了音量调整的作用。通过调整淡入和淡出的速度和起始/结束点的音量，可以实现对音频整体音量或特定部分音量的微调。

- **兼容性：** 在音频制作中，特别是当音频需要被用于广播、电视、电影或其他多媒体项目时，淡化包络的应用可以确保音频与其他元素的兼容性。它可以帮助音频更好地融入整体作品中，避免音量上的突兀和不和谐。

淡化包络和增益包络效果器只能用于波形编辑器中。执行"效果"|"振幅与压限"|"淡化包络（处理）"命令，打开"效果-淡化包络"对话框，选择一种预设样式，如图6-8所示。此时波形编辑器中会显示相应的包络线，用户可以在波形编辑器中拖动音量包络线进行调整，如图6-9所示。

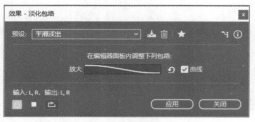

图 6-8

图 6-9

2. 增益包络

增益包络效果器允许用户以图形化的方式调整音频信号的音量随时间的变化。以下是"增益包络"效果器的主要作用。

- **动态音量控制**：用户可以通过添加和调整关键帧（Keyframes）来定义音频信号在不同时间点的音量水平。这使得用户能够精确地控制音频信号的音量变化，无论是逐渐增加、逐渐减小，还是在特定时间点进行突然的音量跳变。
- **音量平衡**：在混音过程中，增益包络效果器可以用来平衡不同音频轨道之间的音量，确保它们之间的音量差异不会过于突兀，从而提升整体音频的听感。
- **特殊音效制作**：通过创造性地使用增益包络效果器，用户可以制作出各种独特的音效，如渐强、渐弱、音量起伏等效果。这些效果在影视配乐、广告音频、游戏音效等领域非常有用。
- **音频过渡**：在音频剪辑中，增益包络效果器还可以用来实现平滑的音频过渡，如淡入和淡出效果。这些效果可以使音频剪辑之间的切换更加自然，减少突兀感。
- **精确控制**：由于增益包络效果器提供了图形化的界面，用户可以直观地看到音量随时间的变化情况，并进行精确的控制。这使得用户能够轻松地实现复杂的音量调整任务。
- **平滑过渡**：用户还可以选择样条曲线选项（spline curve option），以在关键帧之间创建较平滑的曲线过渡，而不是线性过渡。这有助于实现更加自然的音量变化效果。

执行"效果"|"振幅和压缩"|"增益包络"命令，打开"效果-增益包络"对话框，通过选择一个预设样式向编辑器中添加相应包络线，如图6-10和图6-11所示。用户还可以通过添加关键帧以及调整关键帧的位置改变包络的形状，使音量变化更加自然。

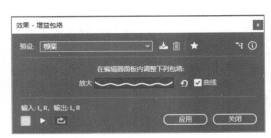

图 6-10

图 6-11

此外，通过控制"曲线"复选框的勾选状态，还可以改变包络线所呈现的效果。当"曲线"复选框被勾选时，包络线呈平滑过渡的曲线效果，反之，包络线呈顿性转折的效果，如图6-12和图6-13所示。

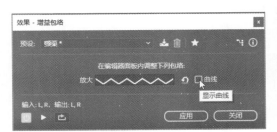

图 6-12

图 6-13

6.1.7 强制限幅

强制限幅也被称为"硬限幅"或"峰值限制"，用于控制音频信号的振幅，防止其超过预设的最大值。当音频信号通过强制限幅器时，如果信号的振幅超过了预设的阈值（即数字音频系统的最大振幅），限幅器会将超出部分的振幅削减至阈值，从而保持音频信号的稳定性和清晰度。

执行"效果"|"振幅与压限"|"强制限幅"命令，可以打开"效果-强制限幅"对话框，如图6-14所示。

图 6-14

"效果-强制限幅"对话框中各项参数介绍如下。

- **预设**：提供多种限幅值，选择任意一种可直接应用。
- **最大振幅**：设置最大采样振幅。最大值为0dB。一般不超过-0.3dB。
- **输入提升**：在限制音频前对其进行预放大。当增加提升值时，压缩级别也将提高。
- **预测时间**：设置在达到最大声峰值之前减弱音频的时间量（以ms为单位）。确保该值至少为5ms。如果值过小，会出现可听见的扭曲效果。
- **释放时间**：设置衰减反弹12dB所需的时间（以ms为单位），或者在遇到音量非常大的音频时恢复到正常音量所需的时间。默认为100ms效果比较好，可保留低音频率。
- **链接声道**：应用与所有声道并进行同步处理，保持立体声或环绕声平衡。

6.1.8 多频段压缩器

多频段压缩器效果器将音频信号分成多个频段，通过独立控制不同频段的阈值、比率、触发时间和释放时间等参数，使音频在不同频段上的音量更加平衡。在音频编辑和混音过程中，合理使用多频段压缩器可以显著提高音质、增强表现力并解决混音问题。

1. 作用与功能

- **提高音质**：多频段压缩器能够减少音频中的动态范围差异，使音频听起来更加平滑和均衡。通过独立控制每个频段的压缩量，可以避免某些频段过度压缩或不足压缩的问题，从而提高整体音质。

- **增强表现力**：通过调整不同频段的压缩参数，可以突出音频中的某些元素（如人声、乐器等），使它们更加鲜明和突出。同时，也可以抑制不需要的音频成分，使音频更加干净和清晰。

- **解决混音问题**：在混音过程中，不同乐器和人声可能占据不同的频段，并存在音量冲突。多频段压缩器能够帮助解决这些问题，通过独立调整每个频段的压缩量，使各元素在混音中更加和谐统一。

- **提升制作效率**：相比单频段压缩器，多频段压缩器提供了更多的灵活性和控制选项。制作人可以根据音频的实际情况和需求，快速调整压缩参数，从而提升音频制作效率。

2. 使用场景

- **音乐制作**：多频段压缩器常用于处理各种乐器和人声的音频信号，以提高音质和增强表现力。

- **影视后期**：多频段压缩器可用于调整对白、音效和音乐的动态范围，使它们更加协调统一。

- **广播与播客**：多频段压缩器可用于优化语音信号的音质和清晰度，提升听众的听觉体验。

3. 参数介绍

执行"效果"|"振幅与压限"|"多频段压缩器"命令，即可打开"效果-多频段压缩器"对话框，如图6-15所示。

图 6-15

"效果-多频段压缩器"对话框中各项参数介绍如下。

- **交叉**：设置交叉频率，确定"低""中间""高"三个频段的宽度。

- **S：** 独奏按钮，独奏特定的频段。单击一个独奏按钮可播放一个特定频段，也可同时单击多个频段的独奏按钮。
- **B：** 旁通按钮，此频段直接通过而不经过处理。
- **阈值：** 设置压缩开始时的输入电平。阈值范围通常为-60～0dB。最佳设置取决于音频内容和音乐样式。要仅压缩极端峰值并保留更大动态范围，可将阈值设置在低于峰值输入电平5dB左右。要高度压缩音频并大幅减小动态范围，可设置在低于峰值输入电平15dB左右。
- **增益：** 在压缩之后增强或消减振幅。范围为-18～+18dB，0dB是统一增益。
- **比率：** 介于1∶1和30∶1之间的压缩比。例如，设置为3.0时，在压缩阈值以上每增加3dB，输出将增加1dB。典型设置范围为2.0～5.0；较高设置会产生常在流行音乐中听到的压缩声音。
- **触发：** 确定当音频超过阈值时应用压缩的速度。范围为0～500ms。默认为10ms，可适用于各种音频。
- **释放：** 确定在音频下降到阈值后停止压缩的速度。范围为0～5000ms。默认为100ms，可适用于各种音频。
- **输出增益：** 在压缩之后增强或消减整体输出电平。范围为-18～+18dB，为0dB是统一增益。
- **限幅器：** 在输出增益之后，在信号路径的末尾应用限制，优化整体电平。要创建压缩的音频，需启用限幅器，然后尝试高输出增益设置。
- **输入频谱：** 在多频段图形中显示输入信号的频谱，而不是输出信号的频谱。
- **墙式限幅器：** 在当前阈值设置应用即时强制限幅。
- **链路频段控制：** 于全局调整所有频段的压缩设置，同时保留各频段间的相对差异。

6.1.9　标准化

标准化效果器主要用于调整音频文件的音量水平，使其达到一个统一的响度标准。在需要确保多个音频片段或整个音频项目在不同部分具有相似音量时使用。

执行"效果"|"振幅与压限"|"标准化"命令，即可打开"标准化"对话框，用户可以在标准化效果器的设置界面指定一个目标电平值（如-3dB），如图6-16所示。然后Audition会自动调整音频的音量水平以达到该值。

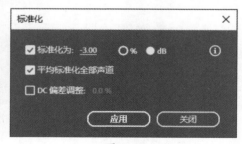

图 6-16

"标准化"对话框中各项参数介绍如下。

- **标准化为：** 设置与最大振幅相关的最高峰的百分比。若选择dB则以分贝为单位显示数值。
- **平均标准化全部声道：** 使用立体声或环绕声波形的所有声道计算放大量。如果取消勾选，将分别计算每个声道的放大量，这可能会使一个声道的放大量明显多于其他声道。
- **DC偏差调整：** 可让用户在波形显示中调整波形的位置。某些录制硬件引入了DC偏差，导致录制的波形在波形显示中看起来高于或低于标准中心线。要使波形置于中心，则设置为0%。要使整个所选波形向中心线之上或之下倾斜，可指定正或负百分比。

动手练 为音乐添加淡入淡出效果

在Audition中有多种方法可以为音频设置淡入淡出效果。下面使用淡化包络效果器为音频添加淡入淡出效果。

📖 **实例位置：** 第6章\动手练\为音乐添加淡入淡出效果\声音01.MP3

步骤01 执行"效果"|"振幅与压限"|"淡化包络（处理）"命令，打开"效果-淡化包络"对话框，在预设下拉列表中选择"平滑结尾"选项，如图6-17所示。波形编辑器中随即被添加相应的包络线，如图6-18所示。

图 6-17

图 6-18

步骤02 勾选"曲线"复选框，如图6-19所示。编辑器中的包络线随即变为曲线，如图6-20所示。

图 6-19

图 6-20

步骤03 拖动关键帧，调整淡入淡出的位置和音量，如图6-21所示。设置完成后在对话框中单击"应用"按钮。

步骤 04 音频随即应用淡入淡出效果，通过音频波形可以看出音频开始时声音由小变大，结束时由大变小，如图6-22所示。

图 6-21

图 6-22

6.2 调制类效果

当需要改变声音特性或模拟特定声音以达到对音频进行特殊的处理和变换的目的时，可以使用调制类效果器。该类效果器包含和声、镶边、和声/镶边、移相器四种。

6.2.1 和声

和声效果器的主要作用是创造和声。它可以在原始音频的基础上添加多个短延迟和轻微的音高变化，从而生成与原始声音和谐共鸣的和声部分。这种和声效果不仅可以增强音乐的和谐感，还能为歌曲增添更多的情感色彩。

执行"效果"|"调制"|"和声"命令，即可打开"效果-和声"对话框。用户可以通过调整声音数量、延迟时间、反馈、扩散等参数来精细控制和声效果，或者选择预设的和声效果，如图6-23所示。

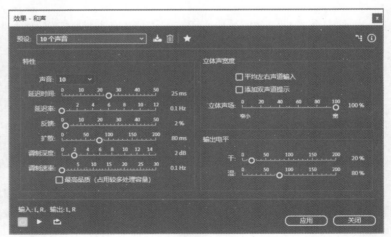

图 6-23

"效果-和声"对话框中各项参数介绍如下。

● **声音**：设置模拟的声音（语音）的数量。

- **延迟时间**：设置最大延迟量。和声引入了持续时间随时间变化的短延迟（通常为15～35ms）。如果设置非常小，所有语音都开始合并到原始声音中，可能出现不自然的镶边效果。如果设置过高，可能出现颤音效果，就像卡带式录音底座吃带一样。

- **延迟率**：设置延迟从零循环到最大延迟设置的速度，描述声音的抖动程度。由于延迟随时间变化而变化，采样的音调随时间进行升高或降低，因此产生与主调语音轻微分离的效果。

- **反馈**：添加处理后的语音返回到效果器的百分比。反馈可以为波形提供额外的回声或混响效果。少许反馈（小于10%）可产生额外效果，具体取决于延迟和颤音设置。

- **扩散**：为每个语音增加延迟，以大约200ms（1/5s）的时间将语音隔开。较大的数值会导致分开的语音在不同时间开始，数值越大，各语音的起始点可能分开得越远。相反，较小的值将使所有语音保持一致。根据其他设置，小数值也可以生成镶边效果。

- **调制深度**：设置振幅的最大变化量，控制语音音量的扭曲程度。在大数值下，声音可能中断，而产生令人不快的颤音。在小数值（小于1dB）下，深度可能不明显，除非调制速率的设置极高。出现的自然颤音为2～5dB。

- **调制速率**：设置振幅变化的最大速率。值非常低时，生成的语音将慢慢变得更大声或更安静，值比较高，那么生成的语音可能会产生抖动或不自然的听觉效果。

- **最高品质**：确保最佳品质结果。

- **平均左右声道输入**：合并原始左右声道。如果取消勾选，声道将保持分离，以保持立体声声像；如果立体声源音频最初是单声道的，则此复选框保持取消勾选状态（除了增加处理时间，它不会有任何效果）。

- **添加双声道提示**：为每个语音的左右输出分别添加延迟。当用户通过耳机收听时，该延迟可以使每个语音听上去来自不同方向。

- **立体声场**：指定和声语音在左右立体声声像之间的位置。设置较低时，语音接近于立体声声像的中心；设置为50%时，语音从左到右均匀隔开；设置较高时，语音移动到外边缘。如果使用奇数，其中一个语音总是直接位于中心。

- **输出电平**：设置原始（干）信号与和声（湿）信号的比率。极高设置可能导致剪切。

6.2.2　镶边

镶边效果器能够通过改变音频信号的相位和延时等特性创造出独特的音色效果和特殊音效。在音乐制作和音频后期处理中，镶边效果器都具有广泛的应用前景和重要的应用价值。

1. 音色塑形与特殊音效

- **音色变化**：镶边效果器通过让两个相同的信号之间产生一个很小的延时（一般小于20ms），从而产生梳状滤波器效应。这种效应会在频谱上产生一系列的波峰与波谷，使得音色发生显著变化。这种变化不仅限于电吉他，也可以应用于鼓、人声等任何音频元素上，创造出独特的音色效果。

- **特殊音效**：镶边效果器还能使音频信号产生一种"扫频"的效果，即延迟时间会在一

定范围内波动，导致音色听起来像是在不断变化。这种效果在很多音乐作品中都有应用，能够为歌曲增添独特的氛围和动感。

2. 应用场景

- **音乐制作**：镶边效果器常用于为吉他、贝斯等乐器添加独特的音色效果，或者为歌曲的人声部分增添一些特别的氛围和动感。
- **后期制作**：镶边效果器也可以用于处理各种音频元素，如鼓组、合成器等，以达到更好的整体音效效果。

执行"效果"|"调制"|"镶边"命令，即可打开"效果-镶边"对话框。用户可以通过调节镶边效果器的参数，如初始延迟时间、最终延迟时间、立体声相位、反馈、调制速率等，以精细控制镶边效果的强度和特性。这些参数的调整可以使得镶边效果更加符合歌曲的整体风格和情感表达，如图6-24所示。

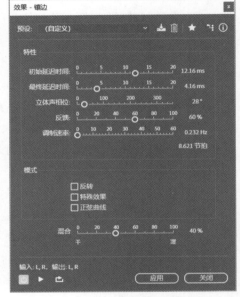

图 6-24

"效果-镶边"对话框中各项参数介绍如下。

- **初始延迟时间**：设置在原始信号之后开始镶边的点（以ms为单位）。随时间从初始延迟设置循环到另一个（或最终）延迟设置来产生镶边效果。
- **最终延迟时间**：设置在原始信号之后结束镶边的点（以ms为单位）。
- **立体声相位**：用不同的值设置左右声道延迟，以度为单位进行测量。例如，180°将右声道的初始延迟设置为与左声道的最终延迟同时发生。可以将此选项设置成反转左右声道的最初/最终延迟设置，从而创建循环的打击乐效果。
- **反馈**：设置返回到镶边中的镶边信号的百分比。如果没有反馈，该效果将使用原始信号。添加反馈后，效果将使用当前播放点之前受影响的信号。
- **调制速率**：设置从初始延迟时间到最终延迟时间的速度，以次数/秒（Hz）或节拍数/分钟（节拍数）为单位进行测量。设置小数值会产生不同的效果。
- **模式**：提供"反转""特殊效果""正弦曲线"三种镶边模式。其中"反转"模式是反转延迟信号，定期抵消音频，而不是加强信号。如果"混合"选项为50%，当延迟时间为0时波形抵消，音频变静音。"特殊效果"是混合正常和反转的镶边效果。当0信号时，延迟信号被添加到效果中。"正弦曲线"是将初始延迟到最终延迟的过渡和回溯按照正弦曲线进行。否则，过渡是线性的，并以恒定速率从初始设置延迟到最终设置。如果勾选"正弦曲线"复选框，在初始延迟和最终延迟处的信号比延迟之间的信号更频繁出现。
- **混合**：调整原始（干）信号与镶边（湿）信号的混合。用户需要两种信号的一部分来

实现镶边过程中的特性抵消和加强。"原始"为100%时，不镶边；"延迟"为100%时，
会产生忽近忽远的声音。

6.2.3 和声/镶边

和声/镶边效果器结合了"和声"和"镶边"两种基于延迟的音频效果。为音频处理提供了
强大的工具集。它们各自具有独特的作用和优势，能够显著提升音频作品的丰富度、层次感和
创意表达力。

执行"效果"|"调制"|"和声/镶边"命令，即可打开"效果-和声/镶边"对话框。用户可
以通过调整效果器的参数来精确控制音频信号的特性变化，单击"和声"或"镶边"按钮可以
切换到相应模式，如图6-25所示。

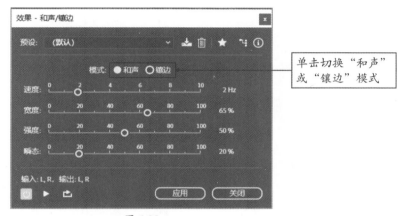

图 6-25

"效果-和声/镶边"对话框中各项参数介绍如下。

- **和声模式**：可模拟播放多个语音或乐器。其原理是通过少量反馈添加多个短延迟，以
 丰富声音的层次。
- **镶边模式**：可模拟最初在打击乐中听到的延迟相移声音，可创建迷幻的相移声音。
- **速度**：控制延迟时间从0循环到最大延迟设置的速率。
- **宽度**：指定最大延迟量。
- **强度**：控制原始音频与处理的音频的比率。
- **瞬态**：强调瞬时，提供更锐利、更清晰的声音。

6.2.4 移相器

移相器可以改变音频信号中不同频率成分的相位关系，这种改变可以影响音频的听感，创
造出多种不同的效果。移相器效果器的作用主要包括以下几方面。

- **创造特殊音效**：通过调整音频信号的相位，移相器可以创造出一种独特的、类似于
 "穿梭"或"旋转"的音效。这种音效在电子音乐、实验音乐等领域中非常受欢迎，能
 够增加音乐的复杂性和吸引力。

- **增强空间感**：移相器还可以增强音频信号的空间感。通过模拟不同声源之间的相位差，移相器可以让听众感受到音频信号在空间中的位置变化，从而增强音乐的立体感和沉浸感。
- **改善音质**：在某些情况下，移相器还可以用于改善音频的音质。例如，通过调整音频信号中某些频率成分的相位，可以减少相位失真，使音频听起来更加清晰、自然。
- **创意表达**：移相器为音乐制作人提供了丰富的创意表达空间。通过调整移相器的参数，如相位偏移量、频率范围等，可以创造出多种不同的音效和音色变化，为音乐作品增添独特的个性和风格。

执行"效果"|"调制"|"移相器"命令，即可打开"效果-移相器"对话框，如图6-26所示。

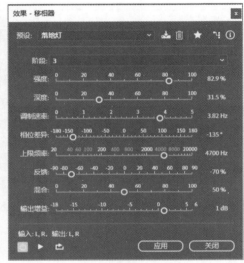

图 6-26

"效果-移相器"对话框中各项参数介绍如下。

- **阶段**：指定相移滤波器的数量。较高的设置可产生更密集的相位调整效果。
- **强度**：确定应用于信号的相移量。
- **深度**：确定滤波器在上限频率之下行进的距离。设置越大，产生的颤音效果越宽广；设置为100%时将从上限频率扫描到0Hz。
- **调制速率**：设置滤波器扫描上限频率的速度。单位为Hz（次数/秒）。
- **相位差异**：确定立体声声道之间的相位差。正值表示在左声道开始相移，负值表示在右声道开始相移。最大值180°和-180°将产生完全差异，但在声波上是相同的。
- **上限频率**：设置滤波器扫描的最高频率要产生戏剧性效果，可选择选定音频范围中间附近的频率。
- **反馈**：反馈移相从输出返回到输入的百分比，用以增强效果。设置为负值将在反馈音轨之前反转相位。
- **混合**：控制原始音频与处理的音频的比率。
- **输出增益**：处理后的输出音量。

> **知识点拨** Audition还提供了多种其他类型的音频效果器，如均衡器、压缩器、混响器等，这些效果器可以与移相器结合使用，以创造出更加丰富、复杂的音频效果。

动手练 模拟合唱效果

使用和声效果器可以快速将单人独唱歌曲处理成多人合唱效果，下面介绍具体操作方法。

📖 **实例位置：第6章\动手练\模拟合唱效果\女声独唱.MP3**

步骤01 导入"女声独唱.MP3"音频素材，并在波形编辑器中打开音频，执行"效果"|"调制"|"和声"命令，如图6-27所示。

步骤02 打开"效果-和声"对话框，在"预设"下拉列表中选择"多声部和声"选项，单击"应用"按钮，如图6-28所示。编辑器中的音频随即被添加和声效果。

图 6-27

图 6-28

6.3 特殊类效果

Audition提供了一系列可以给音频添加独特、非传统的声音效果的效果器，包括扭曲、多普勒换档器、吉他套件、母带处理、响度探测器、人声增强等。使用此类效果器可以制作出更具创意性和表现力的声音效果。

6.3.1 人声增强

人声增强效果器主要用于改善和提升人声录音的质量。自动识别和减少人声录音中常见的嘶嘶声和爆破音、抓握麦克风的噪声，使人声更加清晰。

执行"效果"|"特殊效果"|"人声增强"命令，即可打开"效果-人声增强"对话框，如图6-29所示。

图 6-29

"效果-人声增强"对话框中各项参数介绍如下。

- **低音：** 优化低音的音频。
- **高音：** 优化高音的音频。
- **音乐：** 对音乐或背景音频应用压缩和均衡。

6.3.2 扭曲

扭曲效果器允许用户对音频信号进行各种形式的变形和改造，以实现独特的音频效果。执行"效果"|"特殊效果"|"扭曲"命令，即可打开"效果-扭曲"对话框，如图6-30所示。用户可以根据需要选择一种预设效果，或调整"正向"和"反向"曲线，以精确控制音频的扭曲效果，如图6-31所示。这种灵活性使得用户能够创造出符合自己要求的独特音频效果。

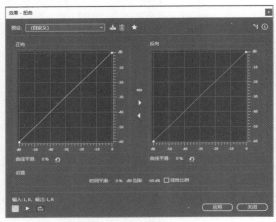
图 6-30

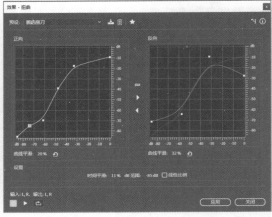
图 6-31

"效果-扭曲"对话框中各项参数介绍如下。

- **正向/反向：** 为正负采样值分别指定扭曲曲线。默认对角线描述不扭曲信号，输入和输出值之间为一对一关系。
- **曲线平滑：** 在控制点之间创建曲线过渡，有时会产生比默认线性过渡更自然的扭曲。
- **"重置"按钮：** 将图形恢复成默认不扭曲状态。
- **时间平滑：** 确定扭曲对输入电平变化的反应速度。电平测量基于低频分量，创造更柔软的音乐扭曲。
- **dB范围：** 更改图形的振幅范围，以限制该范围的扭曲。
- **线性比例：** 将图形的振幅比例从对数分贝更改为标准化值。

6.3.3 多普勒换挡器

多普勒换挡器效果器是一个基于多普勒效应的音频处理工具，它能够通过模拟声音在不同距离下的变化来增强音频的立体感和空间感，在音频制作和声音设计中发挥着重要作用。其作用主要体现在以下几方面。

1. 3D 立体环绕效果

在音频制作中，多普勒换挡器常被用于制作3D立体环绕效果。通过调整换挡器的参数，可以使声音在左右声道之间交替变化，模拟声音在空间中移动的效果，从而增强听众的沉浸感。

2. 声音特效

除了用于制作3D环绕效果外，多普勒换挡器还可以用于创建各种声音特效，如车辆驶近驶远的声音、飞机飞过头顶的声音等。这些特效的制作都需要精确控制声音的频率和音量变化，而多普勒换挡器正是实现这一目标的理想工具。

执行"效果"|"特殊效果"|"多普勒换挡器"命令，即可打开"效果-多普勒换挡器"对话框。"路径文字"选项可定义声源要采取的路径，包括直线和环形。根据路径类型，可提供一组不同的选项，如图6-32和图6-33所示。

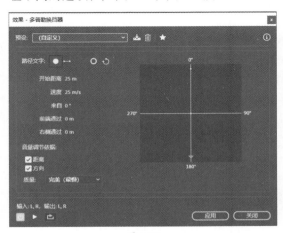

图 6-32 图 6-33

"效果-多普勒换挡器"对话框中各项参数介绍如下。

（1）直线路径。

- **开始距离：** 设置声源的虚拟起始点。以m为单位。
- **速度：** 定义声源移动的虚拟速度。以m/s为单位。
- **来自：** 设置声源似乎来自的虚拟方向。以度为单位。
- **前端通过：** 指定声源似乎在听者前方多远处穿过。以m为单位。
- **右侧通过：** 指定声源似乎在听者右侧多远处穿过。以m为单位。

（2）环形路径。

- **半径：** 设置声源的环形尺寸。以m为单位。
- **开始角度：** 设置声源的起始虚拟角度。以度为单位。
- **前端中心通过：** 指定声源距离听者前方多远。以m为单位。
- **右侧中心通过：** 指定声源距离听者右侧多远。以m为单位。
- **距离/方向：** 根据距离或方向调整音量。
- **质量：** 提供六个不同的处理质量级别。较低的质量级别需要较少的处理时间，但是较高的质量级别通常会产生更好的音响效果。

6.3.4　吉他套件

吉他套件效果器主要用于为吉他或其他乐器录音添加特定的声音效果和音色调整。其作用可以归纳为以下几点。

1. 音色变换

- **模拟不同音色**：通过"吉他套件"效果器，用户可以模拟出多种不同的吉他音色，如清澈明亮的声音、沉厚压实的音色等，为音乐创作提供更多元化的选择。
- **音色调整**：该效果器允许用户精细调整音色的各方面，包括但不限于音高、音量、音色饱和度等，以适应不同的音乐风格和需求。

2. 效果添加

- **延迟和混响**：类似于其他吉他效果器，吉他套件也能添加延迟和混响效果。延迟效果可以产生音符发出后的短暂回响，使音乐听起来更加立体和丰满；混响效果则能增添一种在空旷环境中演奏的氛围感，增强音乐的层次感。
- **特殊效果**：除了基本的音色和效果调整外，吉他套件还可能包含一些特殊效果，如失真、合唱、相位等，这些效果可以进一步丰富音乐的表现力。

执行"效果"|"特殊效果"|"吉他套件"命令，即可打开"效果-吉他套件"对话框，如图6-34所示。

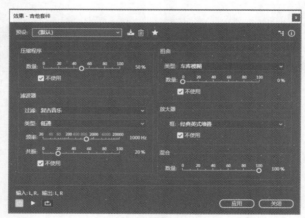

图 6-34

"效果-吉他套件"对话框中各项参数介绍如下。

（1）压缩程序。

减少动态范围以保持一致的振幅，并帮助吉他音轨在混合音频中突出。

（2）滤波器。

用于描绘吉他的音色。

- **过滤**：选择过滤方式。
- **类型**：确定滤波哪些频率。指定"低通"以滤波高频，指定"高通"以滤波低频，或指定"带通"以滤波高于和低于中心频率的频率。
- **频率**：确定"低通"和"高通"滤波的截止频率，或"带通"滤波的中心频率。

● **共振**：反馈截止频率附近的频率，低设置时增加清脆感，高设置时增加低音谐波。

（3）扭曲。

增加可经常在吉他独奏中听到的声音边缘。要更改扭曲特性，请从"类型"菜单中选择选项，包括车库模糊、平滑过载、笔直模糊等。

（4）放大器。

模拟吉他手用来创造独特音调的各种放大器和扬声器组合。

（5）混合。

控制原始音频与处理的音频的比率。

6.3.5 母带处理

母带处理是音乐制作流程中的最终环节，它发生在混音完成之后，用于准备音乐作品的最终版本。这一过程包括对整体音频进行平衡、动态范围控制、增强细节、调整音频均衡以及最终的音频格式转换等，以确保音乐作品在不同音频系统上都能获得最佳表现。其作用主要体现在以下几方面。

1. 音频平衡与动态范围控制

● **平衡**：母带处理能够调整音频中不同元素（如人声、乐器等）之间的音量关系，确保它们在整体作品中和谐共存，不会相互干扰。

● **动态范围控制**：通过使用压缩器、限制器等工具，母带处理可以控制音频的动态范围，使音量在整个作品中保持相对稳定，避免突然的高音或低音冲击听众的耳朵。

2. 增强细节与调整音频均衡

● **细节增强**：母带处理可以通过各种技术手段（如激励器、谐波增强器等）来增强音频的细节和清晰度，使音乐作品听起来更加生动和立体。

● **音频均衡**：均衡器是母带处理中不可或缺的工具之一，它允许制作者对音频的频率响应进行精确调整，从而改变作品的音色和风格。例如，可以增加低频的厚重感或高频的明亮感等。

执行"效果"|"特殊效果"|"母带处理"命令，即可打开"效果-母带处理"对话框，如图6-35所示。

"效果-母带处理"对话框中各项参数介绍如下。

● **均衡器**：调整总体音调平衡。水平轴显示频率，垂直轴显示振幅，曲线表示特定频率的振幅变化。图形中的频率范围从最低到最高为对数形式（用八度音阶均匀隔开）。

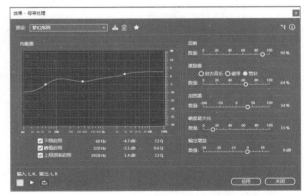

图 6-35

● **混响**：用于添加环境。拖动"数量"滑块以更改原始声音与混响声音的比率。

- **激励器**：增大高频谐波，以增加清脆度和清晰度。"模式"选项包括用于实现轻度扭曲的"复古音乐"、用于实现明亮音调的"磁带"以及用于实现快速动态响应的"管状"。拖动"数量"滑块可以调整处理级别。
- **加宽器**：用于调整立体声声像（对于单声道音频禁用）。向左拖动"数量"滑块可以使声像变窄并增强中心焦点。向右拖动可扩展声像并增强各种声音的空间布局。
- **响度最大化**：应用可减少动态范围的限制器，提升感知级别。设置为0%可反映原始级别；设置为100%应用最大限制。
- **输出增益**：用于设置处理之后的输出电平。如要补偿减少整体级别的EQ调整，可增加输出增益。

6.3.6 响度探测计

响度探测计效果器能够实时监测音频信号的响度水平，包括峰值、平均值和范围级别等信息。通过雷达扫描视图，直观地展示音频信号的响度变化。这有助于制作者快速识别并解决潜在的响度问题。

执行"效果"|"特殊效果"|"响度探测计"命令，可以打开"效果-Loudness Radar"对话框，该对话框包含"雷达"和"设置"两个选项卡，"雷达"选项卡提供了响度随时间而变化的雷达图，如图6-36所示。"设置"选项卡提供对雷达图参数的设置情况，如图6-37所示。

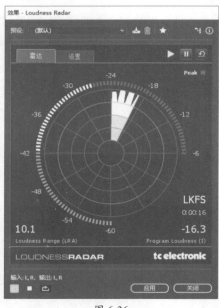

图 6-36

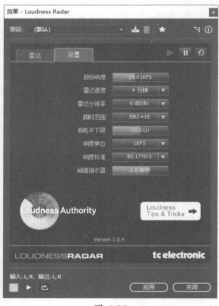

图 6-37

"效果-Loudness Radar"对话框中各项参数介绍如下。

- **目标响度**：设置目标响度值，默认为-24.0LKFS。
- **雷达速度**：控制每个雷达扫描的时间。
- **雷达分辨率**：设置雷达视界中每个同心圆之间响度的差异。
- **瞬时范围**：设置瞬时范围的范围。"EBU+9"表示窄的响度范围，用于普通广播。"EBU+

18"是用于戏剧和音乐的宽的响度范围。

● **低电平下限**：设置瞬时响度环上绿色和蓝色之间的转移。这表明级别可能低于噪声基准级别。

● **响度单位**：设置要在雷达上显示的响度单位。

● **响度标准**：指定响度标准。

● **峰值指示器**：设置最大的实际峰值水平。如果超过此值，峰值指示器将被激活。

动手练 制作3D环绕立体声

使用多普勒换挡器效果器可以快速为音频添加3D立体环绕音效。下面介绍具体操作方法。

📖 **实例位置**：第6章\动手练\制作3D环绕立体声\鸽子振翅飞翔.MP3

步骤 01 导入音频素材，并在编辑器中打开音频，执行"效果"|"特殊效果"|"多普勒换挡器（处理）"命令，如图6-38所示。

步骤 02 打开"效果-多普勒换挡器"对话框，"路径文字"选择"环形"，随后设置"半径"为30m、"速度"为35m/s、"开始角度"为25°、"质量"为"完美（最慢）"，单击"应用"按钮，如图6-39所示。

图 6-38

图 6-39

步骤 03 音频随即被设置为3D立体环绕声效果，如图6-40所示。试听音频，可以发现，声音在左右声道之间交替变化。

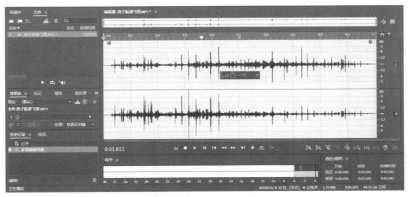

图 6-40

6.4 时间与变调

时间与变调功能包含伸缩与变调、音高换档器、自动音调更正等多个效果器，它们的主要作用是调整音频的播放速度和音调，以及通过自动检测和调整来优化音频的音调准确性。

6.4.1 变调器

变调器效果器的主要作用是调整音频信号的音调。通过增加或减少音频的音调，可以使声音听起来更高亢或更低沉，从而满足特定的音频处理需求。

执行"效果"|"时间与变调"|"变调器"命令，可以打开"效果-变调器"对话框，如图6-41所示。

启动效果器后，Audition编辑器中会显示紫色的包络线，直接向上或向下拖动包络线可以将音频的音调整体拉高或降低，如图6-42所示。另外，

图 6-41

用户也可以使用关键帧来编辑包络，让音调的变化更加丰富，如图6-43所示。

图 6-42

图 6-43

"效果-变调器"对话框中各项参数介绍如下。

● **音调：** 在波形编辑器面板中，单击蓝色的包络线可添加关键帧，将它们上下拖动以更改振幅。

● **质量：** 控制质量级别。较高的质量级别可产生更好的声音，但是它们需要更长时间进行处理。较低的质量级别会产生更多不需要的谐波失真，但是它们的处理时间较短。

● **范围：** 将垂直轴的缩放设置为半音阶（一个八度有12个半音）或每分钟的节拍。对于半音的范围，音调按对数变化，可以指定变高或变低的半音数。对于每分钟的节拍的范围，音调按直线变化，而且必须同时指定范围和基本节拍。

6.4.2 伸缩与变调

伸缩与变调效果器允许用户独立或同时调整音频的伸缩和变调，以达到所需的音频效果。

这个效果器的作用主要体现在以下几方面。

1. 时间伸缩

- **加速或减速播放：** 用户可以通过调整伸缩比例来改变音频的播放速度，而不显著影响音频的音调。这在需要调整音频节奏或时长以适应特定项目需求时非常有用。例如，将一段较长的采访内容缩短以符合节目时间限制，或将一段音乐加速以营造紧张氛围。
- **保持音质：** 尽管音频的播放速度发生了变化，但Audition的伸缩算法会尽力保持音频的音质，减少因速度变化而产生的失真或杂音。

2. 音调变调

- **升高或降低音调：** 用户可以通过调整变调参数来改变音频的音调，而音频的播放速度保持不变。这在制作音乐时特别有用，例如当用户需要为某段旋律适配不同的歌手或乐器时，可以通过调整音调来匹配。
- **创意效果：** 除了实用的用途外，变调效果还可以用于创造独特的音效或音乐效果，如将人声变成高音或低音效果，增加音频的趣味性和多样性。
- **同步调整：** 在某些情况下，用户可能需要同时调整音频的播放速度和音调，以保持音频的原始特性或满足特定的创意需求。Audition的伸缩与变调效果器允许用户同时调整这两个参数，以实现精细的音频编辑。

执行"效果"|"时间与变调"|"伸缩与变调（处理）"命令，可以打开"效果-伸缩与变调"对话框，如图6-44所示。

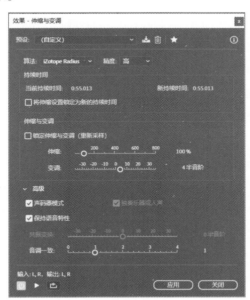

图 6-44

"效果-伸缩与变调"对话框中各项参数介绍如下。

- **算法：** 提供了两种算法，其中IZotope Radius可同时伸缩音频和变调；Audition可随时间更改伸缩或变调设置。
- **精度：** 较高的设置可以获得更好的质量，但需要更多的处理时间。

- **新持续时间：** 指示在时间拉伸后音频的时长。可以直接调整数值，或者通过更改"伸缩"百分比间接进行调整。
- **将拉伸设置锁定为新的持续时间：** 覆盖自定义或预设拉伸设置，而不是根据持续时间调整计算这些设置。
- **锁定伸缩与变调（重新采样）：** 拉伸音频以反映变调，或者反向操作。
- **伸缩：** 相对于现有音频缩短或延长处理的音频。例如，要将音频缩短为其当前持续时间的一半，请将伸缩值指定为50%。
- **变调：** 上调或下调音频的音调。每个半音阶等于键盘上的一个半音。
- **共振变换：** 确定共振如何调整以适应变调。设置为默认值0时，共振与变调一起调整，从而保持音色和真实性。大于0的值将产生更高的音色，例如，使男声听起来像女声。小于0的值则相反。
- **音调一致：** 保持独奏乐器或人声的音色。较高的值可减少相位调整失真，但会引入更多音调调制。

6.4.3　自动音调更正

自动音调更正效果器能够自动检测并调整音频中的人声或乐器的音调，以使其更加准确或符合特定的音乐风格。

执行"效果"|"时间与变调"|"自动音调更正"选项，可以打开"效果-自动音调更正"对话框，如图6-45所示。用户可以使用系统提供的预设，如小调、大调、极端更正和细腻的人声更正等，或者手动调节起奏（即效果器开始作用的时间点）和敏感度（即效果器对音调偏差的敏感程度）等参数以满足不同的音频处理需求。

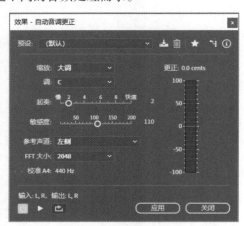

图 6-45

"效果-自动音调更正"对话框中各项参数介绍如下。

- **缩放：** 设置适合音阶类型，包含"大调""小调"和"和声"三种类型。其中"大调"和"小调"是将音频中的音符校正为最接近的大调音阶和小调音阶；"和声"是根据音频的和声结构来校正音阶，让周围音符形成和谐的和声效果。
- **调：** 设置所校正的预期音调。只有将"音阶"设置为"大调"或"小调"时，此选项

才可用。因为"半音"音阶包括所有12个音调，而且并非是特定于音调的。

- **起奏：** 控制Audition相对音阶音调校正音调的速度。更快的设置通常适合持续时间较短的音符，例如快速的断奏音。然而极快的起奏可以实现自动品质。较慢的设置会对较长的持续音符产生更自然的发声校正，如演唱者保持音符和添加颤音的声带。
- **敏感度：** 定义超出后不会校正音符的阈值。敏感度以分为单位来衡量，每个半音有100分。例如，值为50分表示音符必须在目标音阶音调的50分（半音的一半）内，才会自动对其进行校正。
- **参考声道：** 选择音调变化最清晰的源声道。效果只会分析所选择的声道，但是会将音调校正同等应用到所有声道。
- **FFT大小：** 设置效果所处理的每个数据的"快速傅氏变换"大小。通常，使用较小的值来校正较高的频率。对于人声，2048或4096设置听起来最自然。对于简短的断奏音符或打击乐音频，尝试使用1024设置。
- **校准A4：** 指定源音频的调整标准。
- **更正：** 预览音频时，显示平调和尖调的校正量。

> ✅**知识点拨**　在使用自动音调更正效果器时，更快的设置通常最适合持续时间较短的音符，如快速的断奏音群；较慢的设置则对较长的持续音符产生更自然的发声校正，如演唱者保持音符和添加颤音的声带。

6.4.4　音高换挡器

音高换挡器效果器主要作用在于调整音频的音高，实现变声效果。无论是在音乐制作、配音、声音设计还是其他音频处理领域，音高换挡器都具有广泛的应用价值。以下是关于音高换挡器效果器的详细作用说明。

1. 音高调整

用户可以通过调整半音阶和音分的参数来改变音频的音高。半音阶是一个较大的调整单位，可以使得声音整体上升或下降多个音阶，如调整半音阶为12，相当于声音高了一个8度；调整为-12，则声音降了8度。音分则是一个更加精细的调整单位，可以在音阶基础上进行更细微的调整，以达到用户想要的音高效果。

2. 变声效果

通过调整音高，用户可以制作出各种有趣的变声效果，如将男声变为女声、女声变为男声，或者创造出其他独特的声音效果。

3. 应用场景

- **音乐制作：** 可以使用音高换挡器来调整乐器的音高，或者为歌手的演唱进行变声处理。
- **配音与后期制作：** 在电影、电视剧等影视作品的配音和后期制作中，音高换挡器可以用来改变角色的声音特征，或者为特定场景创造独特的音效。
- **娱乐与创意：** 在音频创作、短视频制作等领域，音高换挡器也可以被用来制作各种有趣的变声效果，增加作品的趣味性和创意性。

执行"效果"|"时间与变调"|"音高换挡器"命令，可以打开"效果-音高换挡器"对话框，如图6-46所示。用户可以根据需要设置变调半音阶和音分的参数，以及其他参数，以达到想要的音高效果。

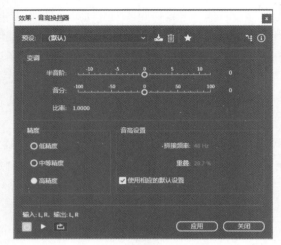

图 6-46

"效果-音高换挡器"对话框中各项参数介绍如下。

● **半音阶：** 以半音阶增量变调，这些增量相当于音乐的二分音符。0为原始音调，+12为半音阶高出一个八度；-12为半音阶降低一个八度。

● **音分：** 按半音阶的分数调整音调。可能的值为-100（降低一个半音）～+100（高出一个半音）。

● **比率：** 设置变换和原始频率之间的关系。可能的值为0.5（降低一个八度）～2.0（高出一个八度）。

● **精度：** 设置声音质量。"高"设置所需的处理时间最长。对8位或低质量的音频使用"低"设置，对专业录制的音频使用"高"设置。

● **拼接频率：** 设置每个音频数据块的大小。音高换挡器效果将音频分为非常小的块进行处理。该值越高，伸缩的音频随时间的放置越准确。但随着值的提高，人为噪声也变得更明显。使用较高的精度设置和较低的拼接频率可能会增加确定每个音频数据块与前一个和下一个块的重叠程度。如果伸缩产生了和声效果，可降低"重叠"百分比。这样会产生了断断续续的声音，可以调整百分比以在波动与和声之间取得平衡。范围为0%～50%。

● **使用相应的默认设置：** 为拼接频率和重叠应用合适的默认值。

 动手练 制作怪兽音效

影视作品怪兽音效往往具有庞大、低沉、阴暗、失真等特点，下面使用多种混响器制作怪兽音效。

📖 **实例位置：第6章\动手练\制作怪兽音效\怪兽音效.MP3**

步骤 **01** 导入"怪兽音效.MP3"素材文件，并在"编辑器"面板中打开音频，如图6-47所示。

图 6-47

步骤 02 执行"效果"|"时间与变调"|"音高换挡器"命令，打开"效果-音高换挡器"对话框，设置"半音阶"为-10、"音分"为37，单击"应用"按钮，如图6-48所示。

步骤 03 执行"效果"|"时间与变调"|"伸缩与变调"命令，打开"效果-伸缩与变调"对话框，设置"伸缩"为12%、"变调"为-2，其他选项保持默认，单击"应用"按钮，如图6-49所示。

图 6-48

图 6-49

步骤 04 执行"效果"|"调制"|"和声"命令，打开"效果-和声"对话框，选择"预设"效果为"多声部和声"，单击"应用"按钮，如图6-50所示。

图 6-50

步骤05 此时音频已经被添加了多种效果，试听音频，随后对音频进行保存即可，如图6-51所示。

图 6-51

6.5 实战演练：制作电音机器人音效

本章主要对Audition常用效果器进行了详细的介绍。下面综合应用多种效果器制作电音机器人声音效果。

📖 **实例位置：** 第6章\实战演练\机器人电音.MP3

步骤01 将"机器人电音.MP3"素材文件拖至"文件"面板内，如图6-52所示。

图 6-52

步骤02 双击该音频素材，将其在编辑器中打开，如图6-53所示。

图 6-53

步骤 03 执行"效果"|"振幅与压限"|"增幅"命令，如图6-54所示。

步骤 04 打开"效果-增幅"对话框，设置"左侧"和"右侧"均增益15dB，单击"应用"按钮，如图6-55所示。

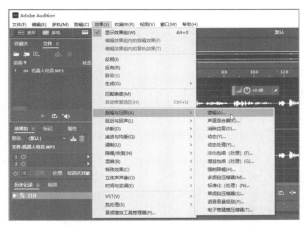

图 6-54

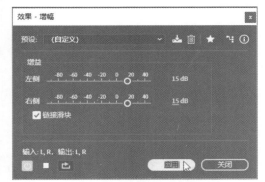

图 6-55

步骤 05 音频的音量随即增大，在编辑器中可以看到音频的波形已经发生了变化，如图6-56所示。

图 6-56

步骤 06 执行"效果"|"调制"|"镶边"命令，如图6-57所示。

步骤 07 打开"效果-镶边"对话框，在"预设"下拉列表中选择"机器人"选项，如图6-58所示。

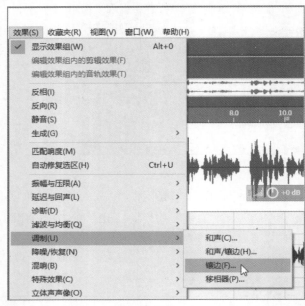

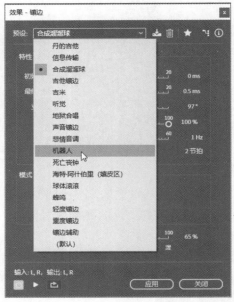

图 6-57　　　　　　　　　　　　　　　　　图 6-58

步骤 08 预设的"机器人"音效达不到理想的效果，此处将"反馈"设置为80%，增强电音效果，单击"应用"按钮，如图6-59所示。

步骤 09 再次打开"效果-镶边"对话框，设置"预设"为"轻度镶边"，单击"应用"按钮，如图6-60所示。

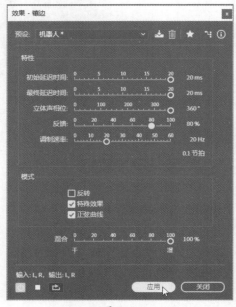

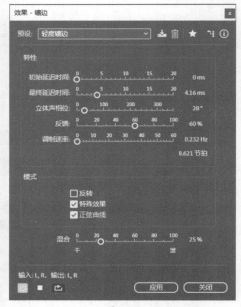

图 6-59　　　　　　　　　　　　　　　　　图 6-60

步骤10 执行"效果"|"时间与变调"|"伸缩与变调（处理）"命令，如图6-61所示。

步骤11 打开"效果-伸缩与变调"对话框，设置"伸缩"为110%，将声音速度变慢。设置"变调"为1，将声调适当增高。单击"应用"按钮，如图6-62所示。

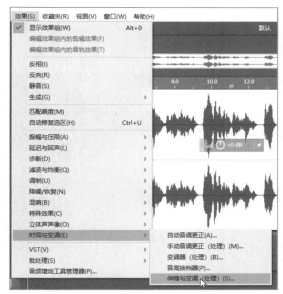

图 6-61

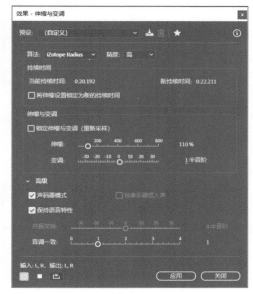

图 6-62

至此，完成电音机器人音效的制作，按空格键试听音频效果，最后导出音频即可，如图6-63所示。

图 6-63

第7章
声音的修复与降噪

Audition 提供了丰富的声音修复与降噪功能，使用户能够迅速识别并处理音频中的各种问题，如杂音、噪声、嘶嘶声等，同时尽可能保留原始音频中的有用信息。这种精确性使得处理后的音频更加自然，不易被听众察觉经过了处理，从而显著提升音频的清晰度和质量。

7.1 音频中的噪声

音频文件中的噪声是指那些不期望存在的、干扰主要音频内容的声波信号。在音频处理领域，噪声通常被视为一种无规律、无音乐性的声波振动，它可能来源于环境、设备或其他因素，对音频的清晰度和质量产生负面影响。

7.1.1 噪声的类型

音频文件中的噪声可以分为多种类型，每种类型具有不同的频率和振幅特征，以下是常见噪声的类型及其特点。

- **白噪声**：具有均匀频率分布的声音，听起来像是许多频率混合在一起，没有明确的音调。
- **粉噪声**：在低频段有较高的功率，而在高频段有较低的功率，其能量分布随频率的增加而减少。
- **褐噪声**：也称为棕色噪声或红噪声，其频谱特性与白噪声相反，在低频段具有更多的能量，听起来更接近自然的声音，如水流声或风声。
- **底噪声**：通常指音频信号中持续存在的微弱背景噪声，可能由设备本身的电子噪声引起。
- **突发噪声**：如喷麦声、哨音、齿音等，这些噪声在音频中突然出现，持续时间较短，但可能对整体音质产生较大影响。

7.1.2 噪声的产生原因

音频文件中噪声的产生原因多种多样，主要包括以下几方面。

- **环境噪声**：如风声、交通噪声、机器声等，这些噪声通过麦克风等录音设备被记录到音频文件中。
- **设备噪声**：录音设备本身的电子噪声、机械振动等产生的噪声，如麦克风本身的底噪、录音设备的电路噪声等。
- **操作不当**：如麦克风放置不当、录音环境选择不佳、录音时操作失误等，都可能导致噪声的产生。
- **电磁干扰**：来自电子设备、电源线等的电磁辐射可能干扰音频信号，产生噪声。

7.1.3 噪声的危害

噪声对音频文件的危害主要体现在以下几方面。

- **降低音质**：噪声会干扰音频信号，使音质变得模糊、不清晰，影响听众的听觉体验。
- **掩盖重要信息**：在需要清晰传达信息的音频文件中，噪声可能会掩盖重要的语音或音乐内容，导致信息丢失或误解。
- **影响心理健康**：长期暴露在噪声环境中，不仅会对人的听力造成损害，还可能引发人们的烦躁、易怒等负面情绪，影响心理健康。

7.2 常用噪声修复工具

噪声修复工具很多，其中噪声选择工具和污点修复工具经常会被使用到。这些工具能够帮助用户轻松去除音频中的噪声和杂音。

7.2.1 框选工具

框选工具是音频编辑中不可或缺的重要工具之一。它允许用户在音频波形图或频谱图上框选一个或多个指定的区域。这些被框选的区域可以被单独处理或编辑，如调整音量、应用效果、裁剪或删除等。在音频修复过程中，使用框选工具可以轻松地选择并处理音频中的杂音、噪声或不需要的部分。在工具栏中单击"框选工具"按钮⬚，即可激活该工具，如图7-1所示。

图 7-1

框选工具主要用于选择波形上的特定时间段。用户可以拖动光标框选想要编辑的音频部分。将光标移动到频谱图上方，此时可以发现光标变成了十字形状，先试听音频，找到要处理的部分，按住鼠标左键同时拖动光标即可进行框选，如图7-2所示。

图 7-2

在框选的区域上方右击，在弹出的快捷菜单中可以对所选音频执行另存为、剪切、复制、粘贴、静音、修复、删除等操作，如图7-3所示。

✅**知识点拨** 框选工具结合快捷键，如Ctrl+X剪切、Ctrl+C复制、Ctrl+V粘贴、Delete删除等，可以实现快速编辑。用户只需选择想要编辑的音频部分，然后按相应的快捷键即可完成操作。

图 7-3

7.2.2　套索选择工具

套索选择工具可以用自由形状的方式选择音频文件中的特定区域，并进行精确的编辑和处理。在工具栏中单击"套索选择工具"按钮 ◯，即可激活该工具，如图7-4所示。

图 7-4

套索选择工具在音频编辑中有广泛的应用场景，常见作用如下。

- **去除杂音**：在音频文件中，有时会出现一些不规则的杂音区域。使用套索选择工具可以精确地选择这些区域，并将其删除或替换。
- **音频剪辑**：在处理音乐、访谈、广播等音频素材时，经常需要剪辑出特定的片段。套索选择工具可以帮助用户灵活地选择并剪辑出所需的音频片段。
- **声音设计**：在声音设计中，用户可能需要从多个音频文件中提取特定的声音元素。套索选择工具可以方便地选择并提取这些元素，以便进行后续的处理和合成。

使用光标在频谱图上拖动，绘制出需要选择的区域。套索选择工具会根据用户的光标轨迹自动形成选择区域，如图7-5和图7-6所示。这种灵活性使得套索选择工具特别适用于选择复杂或不规则形状的音频片段。

图 7-5　　　　　　　　　　　　　　　图 7-6

选定区域后，用户可以对这些区域进行精确的编辑，如裁剪、复制、粘贴、自动修复、删除等。这有助于用户在处理音频时更加精细地控制每一个细节。

7.2.3　画笔选择工具

画笔选择工具允许用户以类似于绘画的方式在音频频谱图上精确选择和编辑音频的特定部分。这种选择方式比传统的框选或套索选择更为灵活和精确。在工具栏中单击"画笔选择工具"按钮 ◢，即可激活该工具，如图7-7所示。

图 7-7

在频谱图的编辑区中，按住鼠标左键并拖动光标可以绘制选区。在绘制选区之前或过程中，用户可以通过工具栏或相关设置面板调整画笔的"大小"和"透明度"，如图7-8所示。画笔的"大小"决定了选择的精度和范围，"透明度"则影响选择区域的清晰度。一旦选择了音频

的特定部分，用户就可以对该部分进行各种编辑操作，如剪切、复制、粘贴、删除、静音、自动修复或应用音频效果等。

调整画笔大小、透明度

拖动画笔选择工具绘制选区

图 7-8

7.2.4　污点修复画笔工具

污点修复画笔工具主要用于修复音频中出现的单独"咔嗒声"或"噼啪声"等脉冲式随机噪声和缺陷，提高音频的质量。在工具栏中单击"污点修复画笔工具"按钮，即可激活该工具，如图7-9所示。

图 7-9

在频谱图的编辑区中，按住鼠标左键并拖动光标可以绘制选区。通过在工具栏中调整"大小"参数，可以调整画笔的大小，如图7-10所示。污点修复画笔工具的作用原理是通过自动或手动采样周围的图像数据来修复选定的区域，使其与周围的图像内容相融合。这意味着可以通过该工具消除音频中的特定噪声或缺陷，而不会影响整个音频的质量和流畅性。

图 7-10

动手练 消除录音中的呼吸声

录制人声时，呼吸换气声是不可避免的，若要追求高品质的录音质量，可以对此类声音进行处理。下面使用污点修复画笔工具消除录音中的呼吸换气声音。

实例位置：第7章\动手练\消除录音中的呼吸声\两个小八路节选.MP3

步骤01 导入音频素材，并在波形编辑器中打开该音频文件。在工具栏中单击"显示频谱频率显示器"按钮，显示出频谱图。随后单击"污点修复画笔工具"按钮，激活该工具。修改画笔的"大小"为15像素，如图7-11所示。

图 7-11

步骤02 试听音频并观察频谱图，可以发现每句话的开始处都有较明显的换气声音，在频谱图中换气声对应的是较短的紫色斑块，如图7-12所示。

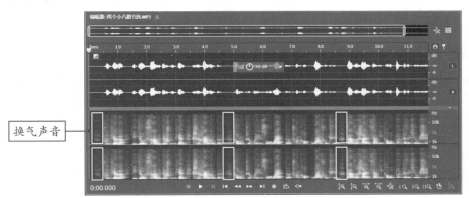

图 7-12

步骤03 在频谱图中的换气声音上方涂抹，即可消除该换气声，如图7-13所示。

图 7-13

步骤 04 参照步骤3继续消除音频中其他位置的换气声，在执行这一操作的同时，需要通过不断地试听，确定好换气声音出现的位置。最后将处理好的音频导出即可，如图7-14所示。

图 7-14

7.3 自动降噪分析

捕捉噪声样本和了解声音模型是Audition自动降噪过程中的两个重要步骤。它们相互配合，共同提高降噪效果和保护音质。

7.3.1 捕捉噪声样本

捕捉噪声样本功能主要用于音频降噪处理。具体来说，它的作用包括以下几方面。

1. 识别背景噪声特征

当音频文件中存在不需要的背景噪声（如环境噪声、嗡嗡声、电流声、呼吸声等）时，捕捉噪声样本功能允许用户选择一小段具有代表性的噪声片段。Audition会分析这段样本，识别出噪声的频率、波形和其他特征。

2. 为降噪处理做准备

通过分析噪声样本，Audition能够构建出一个噪声特征模型。这个模型随后被用于降噪处理过程中，帮助软件区分哪些部分是音频信号，哪些部分是应该被抑制的噪声。

3. 应用降噪算法

一旦噪声样本被捕捉并分析，用户就可以应用Audition内置的降噪算法来减少或消除音频文件中的噪声。降噪算法会基于噪声特征模型，对音频信号进行处理，以抑制与噪声样本相似的声音部分，同时尽量保留原始音频的清晰度和音质。

4. 提高音频清晰度

通过去除背景噪声，捕捉噪声样本功能可以显著提高音频文件的清晰度。这使得音频内容更加易于理解，尤其是在低信噪比的环境中录制的音频文件（如户外采访、现场录音等）。

捕捉噪声样本之前必须先在波形图中选择一段噪声区域，如图7-15所示。

图 7-15

随后，在"编辑器"面板中右击所选区域，在弹出的快捷菜单中选择"捕捉噪声样本"选项（或按Shift+P组合键）即可捕捉噪声样本，如图7-16所示。执行"效果"|"降噪/恢复"|"捕捉噪声样本"命令也可捕捉噪声样本，如图7-17所示。

图 7-16 图 7-17

7.3.2 了解声音模型

当用户需要对音频进行降噪或移除不需要的声音时，了解声音模型是一个重要的步骤。它通过分析音频文件中的选定部分（通常是包含噪声或不需要声音的片段）来生成一个代表这些声音特性的声音模型，这个模型随后被用于指导降噪或声音移除的过程，以确保处理结果既有效又尽可能减少对目标音频的干扰。

了解声音模型功能在多种音频处理场景中的作用如下。

- **降噪处理：**在录制音频时，往往会混入环境噪声（如风声、交通噪声等）。通过了解声音模型功能并应用降噪处理，可以显著减少这些噪声的干扰。
- **声音移除：**在编辑音频时，有时需要移除某些不需要的声音元素（如咳嗽声、背景对话等）。使用了解声音模型功能可以帮助用户更准确地定位并移除这些声音。
- **音频修复：**对于老旧的音频文件，可能存在多种质量问题（如嘶嘶声、噼啪声等）。通过了解声音模型功能并应用相应的修复效果，可以恢复音频的清晰度和可听性。

在波形编辑器中选择一段噪声区域，随后用户可以通过以下两种方法应用了解声音模型功能。

方法一：在编辑器面板中右击选中的区域，在弹出的快捷菜单中选择"了解声音模型"选项，如图7-18所示。

方法二：执行"效果"|"降噪/恢复"|"了解声音模型"命令，如图7-19所示。

图 7-18 图 7-19

7.4 音频降噪/修复

利用专业的音频处理软件可以进行降噪处理。这些软件通常提供多种降噪算法和工具，如声音移除、频谱修复工具、噪声抑制器等，可以有效去除音频中的噪声。下面对降噪和声音移除进行详细介绍。

7.4.1 降噪（处理）

降噪效果器能够自动检测音频中的噪声部分，包括磁带嘶嘶声、麦克风背景噪声、电线嗡嗡声等。通过捕捉并分析音频中的噪声样本，然后自动从整个音频中去除这些噪声，在去除噪声的同时，降噪效果器会尽量保持音频中的原声部分不受影响，从而确保音频的自然度和真实感。

在波形编辑器中选择一段噪声样本，执行"效果"|"降噪/恢复"|"降噪（处理）"命令，打开"效果-降噪"对话框，如图7-20所示。用户可以在该对话框中捕捉噪声样本，选择完整文件，再根据需要调整降噪效果器的参数，如降噪量、降噪幅度、频谱衰减率等，以达到最佳的降噪效果，如图7-21所示。

图 7-20 图 7-21

"效果-降噪"对话框中各项参数介绍如下。

- **捕捉噪声样本**：捕捉当前选区作为噪声样本。可事先在选区上右击，并在弹出的快捷菜单中选择本功能。

- **选择整个文件**：将捕捉的噪声样本应用到整个文件。

- **缩放**：确定如何沿水平轴排列频率，包括"对数"和"线性"两种。

- **声道**：在图中显示选定声道。降噪量对于所有声道始终是相同的。

- **降噪**：控制输出信号中的降噪程度。在预览音频时微调此设置，以在最小失真的情况下获得最大降噪。

- **降噪幅度**：确定检测到的噪声的降低幅度。6～30dB的值效果很好。要减少发泡失真，请输入较低值。

- **仅输出噪声**：仅预览噪声，以便确定该效果是否将去除那些需要的音频。

- **频谱衰减率**：指定当音频低于噪声基准时处理的频率的百分比。微调该百分比可实现更大程度的降噪而失真更少。40%～75%的值效果最好。低于这些值时，经常会听到发泡声音失真；高于这些值时，通常会保留过度噪声。

- **平滑**：考虑每个频段内噪声信号的变化。分析后变化非常大的频段（如白噪声）将以不同于恒定频段（如60Hz嗡嗡声）的方式进行平滑。通常，提高平滑量（最高为2左右）可减少发泡背景失真，但代价是增加整体背景宽频噪声。

- **精度因素**：用于控制振幅变化。值为5～10效果最好，奇数适合于对称处理。值等于或小于3时，将在大型块中执行快速傅立叶变换，在这些块之间可能会出现音量下降或峰值。值超过10时，不会产生任何明显的品质变化，但会增加处理时间。

- **过渡宽度**：用于确定噪声和所需音频之间的振幅范围。例如，0dB会将锐利的噪声门应用到每个频段。高于阈值的音频将保留；低于阈值的音频将截断为静音。也可以指定一个范围，处于该范围内的音频将根据输入电平消隐至静音。例如，如果过渡宽度为10dB，频段的噪声电平为-60dB，则-60dB的音频保持不变，-62dB的音频略微减少，-70dB的音频完全去除。

- **FFT 大小**：用于确定分析的单个频段的数量。此选项会引起最激烈的品质变化。每个频段的噪声都会单独处理，因此频段越多，用于去除噪声的频率细节越精细。良好设置的范围为4096～8192。快速傅立叶变换的大小决定了频率精度与时间精度之间的权衡。较高的FFT大小可能导致哔哔声或回响失真，但可以非常精确地去除噪声频率。较低的FFT大小可获得更好的时间响应（例如，钗钹击打之前的哔哔声更少），但频率分辨率可能较差，而产生空的或镶边的声音。

- **噪声采样快照**：用于确定捕捉的配置文件中包含的噪声快照数量。值为4000时最适合生成准确数据。非常小的值对不同的降噪级别的影响很大。快照较多时，100的降噪级别可剪掉更多噪声，但也会剪掉更多原始信号。然而，当快照较多时，低降噪级别也会剪掉更多噪声，但可能保留预期信号。

7.4.2 声音移除

声音移除效果器主要用于从音频中移除不需要的噪声源，从而提升音频的整体质量和清晰度。该效果器的主要功能如下。

（1）移除背景噪声。

当音频中存在如电话铃声、无线电干扰或其他背景噪声时，声音移除效果器能够分析这些噪声，并生成一个与之相对应的声音模型。随后，该模型被用来从整个音频中移除这些不想要的噪声，使得主要音频内容更加突出。

（2）自定义处理。

用户可以根据需要调整声音移除效果器的参数，如噪声的复杂性、处理遍数等，以获得最佳的处理效果。此外，Audition还提供了多种预设选项，如警报器和响铃手机等常见噪声的处理预设，方便用户快速应用。

（3）支持多声道处理。

Audition的声音移除效果器支持多达128个声道（根据版本不同可能有所差异），这意味着它可以同时处理复杂的音频文件，如多轨录音或立体声录音，确保每个声道中的噪声都能被有效移除。

（4）与其他效果结合使用。

声音移除效果器可以与其他Audition中的效果器结合使用，如降噪/恢复效果器、频谱显示工具等，以实现更精细的音频处理。通过综合运用这些工具，用户可以获得更高质量的音频输出。

选择一段要移除的音频波形，执行"效果"|"降噪/恢复"|"声音移除（处理）"命令，打开"效果-声音移除"对话框，如图7-22所示。单击"了解声音模型"按钮（若打开对话框之前已经执行了了解声音模型操作，可忽略该步骤），根据需要调整参数或选择预设。单击"应用"按钮，即可将处理结果应用到选中的音频片段上，如图7-23所示。

图 7-22

图 7-23

"效果-声音移除"对话框中各项参数介绍如下。

- **了解声音模型：** 从上方预设选择移除方式来了解声音模型。也可以保存和加载声音模型。
- **声音模型复杂性：** 表示声音模型的复杂性。声音越复杂或混杂，使用较高复杂性设置得到的结果就越好，虽然进行计算所需的时间会更长。

- **声音改进遍数：**定义要进行的改进遍数，以便删除声音模型中表示的声音。更高的遍数需要更长的处理时间，但会提供更加准确的结果。

- **增强抑制：**可增加声音移除算法的主动性。较高的"强度"将删除混合信号中更多的声音模型，这会造成有用信号的巨大损失，而较低的值将留下更多的重叠信号，因此更多噪声可能可以听见（虽然少于原始录制。）

- **内容复杂性：**表示信号的复杂性。声音越复杂或混杂，使用较高复杂性设置得到的结果就越好，虽然进行计算所需的时间会更长。

- **内容改进遍数：**指定要对内容进行的遍数，以便删除与声音模型匹配的声音。更高的遍数需要更多处理时间，但通常会提供更加准确的结果。

- **针对语音的增强：**指定音频包括语音并小心删除和语音非常类似的音频模式。最终结果将确保不会删除语音，同时删除噪声。

7.4.3 咔嗒声/爆音消除器

咔嗒声/爆音消除器效果器的主要作用是去除音频中的麦克风爆音、轻微嘶嘶声和噼啪声等不希望出现的噪声。这些噪声在诸如老式黑胶唱片和现场录音等录制中尤为常见。

执行"效果"|"降噪/恢复"|"咔嗒声/爆音消除器（处理）"命令，即可打开"效果-咔嗒声/爆音消除器"对话框，如图7-24所示。根据需要调整效果器的参数。调整完毕后，单击"应用"按钮，Audition将处理选定的音频部分，去除其中的咔嗒声、爆音等噪声。

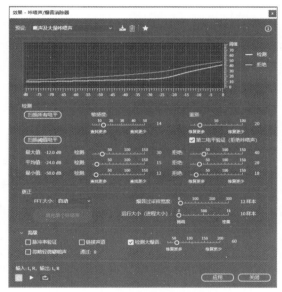

图 7-24

"效果-咔嗒声/爆音消除器"对话框中各项参数介绍如下。

- **扫描所有电平：**基于敏感度和鉴别的值扫描选择区域以查找咔嗒声，并确定"阈值""检测"和"拒绝"的值。

- **敏感度：**确定要检测的咔嗒声的电平。使用更低的值（如10）来检测许多细腻的咔嗒声，或者使用值20来检测一些更响亮的咔嗒声（使用"扫描所有电平"检测的电平始终高于使用此选项的值）。

- **鉴别：**确定要修复的咔嗒声数。输入较高的值可修复很少的咔嗒声并保持大部分原始音频原封不动。如果音频包含中等数量的咔嗒声，则输入较低的值，如20或40。输入极低的值（如2或4）可修复固定咔嗒声。

- **扫描阈值电平：**单击此按钮，可自动设置"最大值""平均值"和"最小值"电平。调整检测或拒绝的最大、平均和最小值时，可结合图形曲线来观察。

- **第二电平验证（拒绝咔嗒声）：**拒绝咔嗒声检测算法找到的一些可能的咔嗒声。在某些

类型的音频（如喇叭、萨克斯管、女性声乐和小军鼓击打）中，正常峰值有时可能会被检测为咔嗒声。如果校正这些峰值，生成的音频听起来将是低沉的。勾选该复选框将拒绝这些音频峰值并且仅校正真正的咔嗒声。

- **检测：** 确定咔嗒声和爆音的敏感度，建议设置为6～60。较低的值会检测到更多的咔嗒声。

- **拒绝：** 确定在勾选"第二电平验证"复选框时拒绝的、使用"检测阈值"发现的可能的咔嗒声数。设置为30是一个好的起点。较低的设置允许修复更多的咔嗒声。较高的设置可以防止修复咔嗒声，因为它们可能不是真正的咔嗒声。

- **FFT大小：** 同上。确定用于修复咔嗒声、爆音和噼啪声的FFT大小。

- **填充单个咔嗒声：** 校正选定音频范围中的单个咔嗒声。

- **爆音过采样宽度：** 在检测到的咔嗒声中包括周边样本。

- **运行大小（进程大小）：** 指定分开的咔嗒声之间的样本数。

- **脉冲串验证：** 防止普通波形峰值被检测为咔嗒声。

- **链接声道：** 以相同方式处理所有声道，保持立体声或环绕声平衡。

- **检测大爆音：** 删除可能被检测为咔嗒声的不需要的大事件（例如超过几百个样本宽的事件）。

- **忽略轻微噼啪声：** 消除检测到的单样本误差，通常可去除更多的背景噼啪声。

- **通过：** 自动执行最多32遍，以捕获要高效修复的可能过于接近的咔嗒声。如果没有找到更多咔嗒声，且已修复所有检测到的咔嗒声，则会执行较少的遍数。

7.4.4 降低嘶声（处理）

降低嘶声效果器专门用于减少或消除音频中的嘶嘶声，这种噪声在录音过程中可能由于多种原因产生，如磁带老化、麦克风问题或录音环境不佳等，从而使音频更加清晰和纯净。在降低嘶声的同时，该效果器会尽量保持音频的原有音质，避免对音频造成不必要的损伤或失真。

打开需要处理的音频文件，执行"效果" | "降噪/恢复" | "降低嘶声（处理）"命令，打开"效果-降低嘶声"对话框，如图7-25所示。根据需要调整效果器的参数，如嘶声减少的级别、频率范围等，以达到最佳的降噪效果。

"效果-降低嘶声"对话框中各项参数介绍如下。

- **捕捉噪声基准：** 用图形表示噪声基准的估计值。

- **噪声基准：** 微调噪声基准，直到获得适当的降低嘶声级别和品质。

- **降噪幅度：** 为低于噪声基准的音频设置降

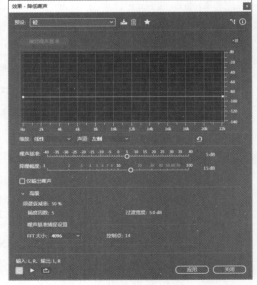

图 7-25

低嘶声级别。值较高（尤其是高于20dB）时，可实现显著的降低嘶声，但剩余音频可能出现扭曲。值较低时，不会删除很多噪声，原始音频信号保持相对无干扰状态。

● **仅输出嘶声**：仅预览嘶声以确定该效果是否去除了那些需要的声音。

● **频谱衰减率**：在估计的噪声基准上方遇到音频时，确定在周围频率中应跟随多少音频。

● **精度因数**：确定降低嘶声的时间精度。

● **过渡宽度**：在降低嘶声过程中产生缓慢过渡，而不是突变。5～10的值通常可获得良好结果。如果值过高，在处理之后可能保留一些嘶声。如果值过低，可能会听到背景失真。

● **控制点**：指定当单击"捕捉噪声基准"按钮时添加到图中的点数。

7.4.5 自适应降噪

自适应降噪效果器主要用于减少或消除音频中的背景噪声，特别是在背景噪声不断变化的复杂环境中。该效果器的主要功能如下。

（1）动态降噪。

自适应降噪能够根据音频中噪声的变化情况，动态地调整降噪参数，从而更有效地去除背景噪声。这种动态处理能力使得它在处理如采访、户外录音等复杂环境中的音频时尤为有效。

（2）保持音质。

在降噪的同时，自适应降噪效果器会尽量保持音频的原有音质，避免对音频造成不必要的损伤或失真。它通过分析噪声和有用信号的特征，精确地区分并去除噪声，同时保留音频中的有用信息。

（3）提升听感。

通过减少背景噪声，自适应降噪效果器能够显著提升音频的听感质量，使听众更容易专注于音频内容本身。

打开需要处理的音频文件。执行"效果"|"降噪/恢复"|"自适应降噪"命令，打开"效果-自适应降噪"对话框，如图7-26所示。根据需要调整效果器的参数，如降噪强度、噪声量、信号阈值等。这些参数会影响降噪的效果和音频的音质，因此需要根据实际情况进行仔细调整。

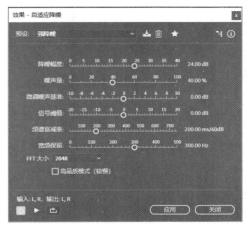

图 7-26

"效果-自适应降噪"对话框中各项参数介绍如下。

- **降噪幅度：** 确定降噪的级别。6～30dB的值效果很好。要减少发泡背景效果，请输入较低值。
- **噪声量：** 表示包含噪声的原始音频的百分比。
- **微调噪声基准：** 将噪声基准手动调整到自动计算的噪声基准之上或之下。
- **信号阈值：** 将所需音频的阈值手动调整到自动计算的阈值之上或之下。
- **频谱衰减率：** 确定噪声处理下降60dB的速度。微调该设置可实现更大程度的降噪而失真更少。过短的值会产生发泡效果；过长的值会产生混响效果。
- **宽频保留：** 保留介于指定的频段与找到的失真之间的所需音频。例如，设置为100Hz可确保不会删除高于100Hz或低于找到的失真的任何音频。更低设置可去除更多噪声，但可能引入可听见的处理效果。
- **FFT大小：** 确定分析的单个频段的数量。选择高设置可提高频率分辨率；选择低设置可提高时间分辨率。高设置适用于持续时间长的失真（如吱吱声或电线嗡嗡声），而低设置更适合处理瞬时失真（如咔嗒声或爆音）。

7.4.6　自动咔嗒声移除

自动咔嗒声移除效果器主要用于自动检测和移除音频中的咔嗒声、爆音等不想要的音频事件。这些不想要的音频事件可能源于多种原因，如录音设备的问题、录音环境的噪声、录音过程中的误操作等。这使得处理后的音频更加清晰、流畅，更加符合用户的听觉需求。

打开需要处理的音频文件。执行"效果"|"降噪/恢复"|"自动咔嗒声移除"命令，打开"效果-自动咔嗒声移除"对话框，如图7-27所示。根据需要调整效果器的参数。调整完毕后，单击"应用"按钮，系统将自动处理音频文件，移除其中的咔嗒声、爆音等不想要的音频事件。

图 7-27

"效果-自动咔嗒声移除"对话框中各项参数介绍如下。

- **阈值：** 确定噪声灵敏度。设置越低，可检测到的咔嗒声和爆音越多，但可能包括用户希望保留的音频。设置范围为1～100；默认为30。
- **复杂性：** 表示噪声复杂度。设置越高，应用的处理越多，但可能降低音质。设置范围为1～100；默认为16。

7.4.7 自动相位校正

自动相位校正效果器主要用于解决音频信号在录制或传输过程中可能出现的相位不一致问题。相位不一致可能由多种因素引起，如多轨录音时不同麦克风之间的位置差异、信号传输路径的不同等。这种相位不一致可能导致音频在混合或播放时出现相位抵消、声音模糊或失真等问题。以下是自动相位校正效果器作用的详细解析。

1. 主要功能

（1）相位检测。

自动相位校正效果器能够自动检测音频信号中的相位不一致的情况。它通过比较不同音频轨道或信号之间的相位差异，识别出潜在的相位问题。

（2）相位校正。

在检测到相位不一致后，该效果器会尝试对音频信号进行相位校正。这通常涉及对音频信号的相位进行微调，以消除或减轻相位抵消现象，使音频信号在混合或播放时更加清晰、自然。

（3）提升音质。

通过解决相位不一致问题，该效果器能够显著提升音频的音质和听感。它有助于恢复音频中的细节和动态范围，使声音更加饱满、立体。

2. 使用场景

（1）多轨录音混合。

在将多个音频轨道混合成一个最终音频文件时，使用自动相位校正可以减少不同轨道之间的相位抵消现象，使混合后的音频更加清晰。

（2）立体声或环绕声制作。

在立体声或环绕声制作中，相位一致性对于保持声音的立体感和空间感至关重要。使用自动相位校正可以确保不同声道之间的相位一致，从而增强音频的立体感。

打开需要处理的音频文件。执行"效果"|"降噪/恢复"|"自动相位校正"命令，打开"效果-自动相位校正"对话框，如图7-28所示。

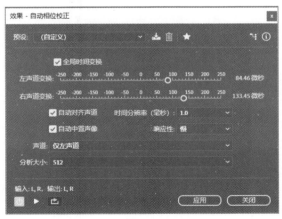

图 7-28

"效果-自动相位校正"对话框中各项参数介绍如下。

- **全局时间变换**：激活"左声道变换"和"右声道变换"滑块，可让用户对所有选定音频执行统一的相移。
- **自动对齐声道和自动中置声像**：在一系列不连续的时间间隔内校准相位和声像，使用以下选项指定这些间隔。
- **时间分辨率**：指定每个处理间隔的毫秒数。较小值可提高精度；较大值可提高性能。
- **响应性**：确定总体处理速率。较慢设置可提高精度；较快设置可提高性能。
- **声道**：指定相位校正将应用到的声道。
- **分析大小**：指定每个分析的音频单元中的样本数。

7.4.8　消除嗡嗡声

消除嗡嗡声效果器主要用于减少或消除音频信号中的嗡嗡声，嗡嗡声通常是由于电源干扰、电子设备电磁辐射或环境噪声等因素引起的低频持续性噪声。这种噪声在音频录制中非常常见，特别是在使用电子设备录音时，可能会对音频质量造成严重影响。一旦检测到嗡嗡声，该效果器会尝试通过滤波、相位抵消或其他技术手段来减少或消除这些噪声。

打开需要处理的音频文件。执行"效果"|"降噪/恢复"|"消除嗡嗡声"命令，打开"效果-消除嗡嗡声"对话框，如图7-29所示。用户可以根据需要调整效果器的参数，以达到最佳的嗡嗡声消除效果。

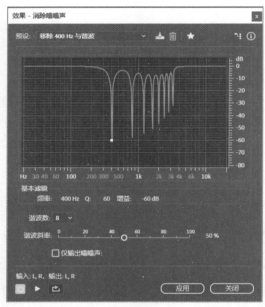

图 7-29

"效果-消除嗡嗡声"对话框中各项参数介绍如下。

- **频率**：设置嗡嗡声的根频率。如果不确定精确的频率，请在预览音频时反复拖动此设置。
- **Q**：设置上面的根频率和谐波的宽度。值越高，影响的频率范围越窄；值越低，影响的范围越宽。
- **增益**：确定嗡嗡声减弱量。

- **谐波数：** 指定要影响的谐波频率数量。
- **谐波斜率：** 更改谐波频率的减弱比。
- **仅输出嗡嗡声：** 让用户预览去除的嗡嗡声以确定是否包含任何需要的音频。

7.4.9　减少混响

减少混响效果器主要用于减少或消除音频中的混响效果。当录音环境存在大量的声音反射时，录音中会包含大量的混响成分，它会使音频听起来更加"湿润"或"空旷"，但在某些情况下，过度的混响可能会干扰音频的清晰度，影响听众的听觉体验。通过消除混响，音频的音质可以得到显著提升，使听众更容易分辨出音频中的细节和层次。

打开需要处理的音频文件。执行"效果"|"降噪/恢复"|"减少混响"命令，打开"效果-减少混响"对话框，如图7-30所示。用户可以根据需要调整效果器的参数，以达到消除混响的效果。

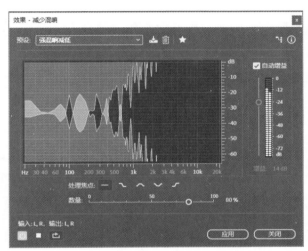

图 7-30

"效果-减少混响"对话框中各项参数介绍如下。

- **处理焦点：** "效果-减少混响"对话框中提供了五个"处理焦点"按钮。每个"处理焦点"按钮都可将噪声抑制处理聚焦到信号频谱的特定部分。
- **数量：** 用于控制减少混响效果的强度或程度。通过调整该参数，音频工程师可以精细地控制音频中的混响效果，以达到预期的音频处理效果。
- **自动增益：** 用于自动调节音频信号的增益（即音量），辅助减少混响的影响。例如，通过自动调整音频信号的增益，可以在一定程度上平衡因混响导致的音量变化，使音频听起来更加清晰和一致。

动手练 去除轻微电流声

音频中包含吱吱的电流声时会给用户带来不好的听觉体验，此时可以使用自动降噪功能快速去除电流杂音，还原无损音质。

📖 **实例位置：第7章\动手练\去除轻微电流声\带轻微电流声的钢琴曲.MP3**

步骤 **01** 将音频文件导Audition中，并在波形编辑器中打开音频，按空格键试听音频，此时会发现，音频中包含不间断的轻微"吱吱"电流声，如图7-31所示。

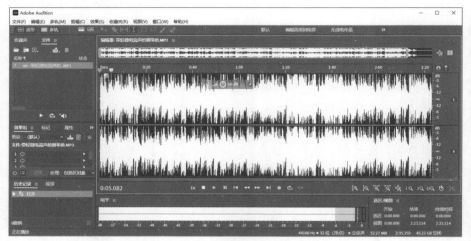

图 7-31

步骤 **02** 执行"效果"|"降噪/恢复"|"咔嗒声/爆音消除器（处理）"命令，如图7-32所示。

步骤 **03** 打开"效果-咔嗒声/爆音消除器"对话框，选择"固定嘶声和噼啪声"预设，设置"敏感度"为50、"鉴别"为100，单击"应用"按钮，如图7-33所示。

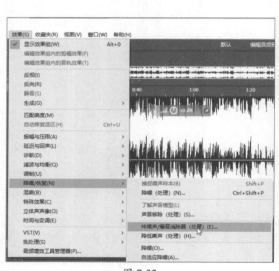

图 7-32

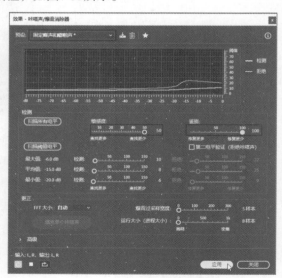

图 7-33

步骤 **04** 音频随即应用效果器中所设置的参数，当音频文件较大时，处理过程中可能需要稍作等待，如图7-34所示。

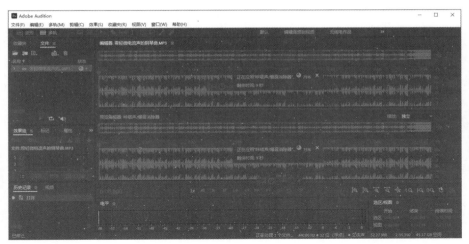

图 7-34

步骤 05 处理完成后试听音频，此时"吱吱"电流声已经被清除。对音频进行保存即可，如图7-35所示。

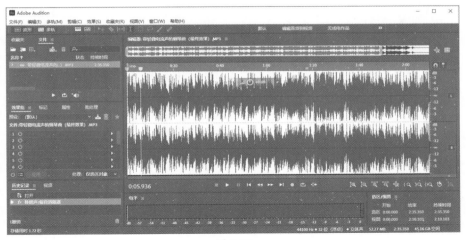

图 7-35

7.5 实战演练：修复多种噪声还原纯净音质

当音频的录制环境不佳时，可能会得到包含多种噪声的原始视频素材，此时便需要综合利用多种音频修复工具去除录音中的噪声。

📚 **实例位置：第7章\实战演练\修复多种噪声还原纯净音质\魅力新疆.MP3**

步骤 01 启动Adobe Audition软件，在"文件"面板中单击"打开文件"按钮，如图7-36所示。

步骤 02 打开"打开文件"对话框，选择需要进行降噪处理的音频素材，单击"打开"按钮，如图7-37所示。

图 7-36 图 7-37

步骤 03 所选音频素材随即被导入并自动在波形编辑器中打开，如图7-38所示。导入音频后可以对音频进行试听以便发现要处理的问题。

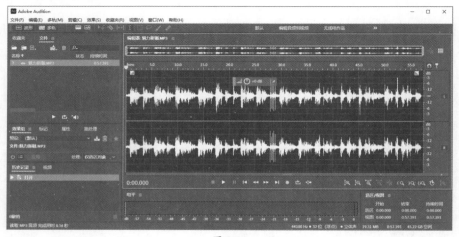

图 7-38

步骤 04 将时间线移动到音频波形图上方，按住Ctrl键不放，向上滚动鼠标滚轮，放大波形，随后选择音频开始位置的一段底噪，如图7-39所示。

图 7-39

步骤 05 执行"效果"|"降噪/恢复"|"降噪（处理）"命令，如图7-40所示。

步骤 06 打开"效果-降噪"对话框，先单击"捕捉噪声样本"按钮，捕捉当前选区作为噪声样本。随后单击"选择完整文件"按钮，选中完整的音频波形。按空格键试听降噪效果，对降噪效果满意则单击"应用"按钮，如图7-41所示。

图 7-40

图 7-41

步骤 07 执行"效果"|"降噪/恢复"|"减少混响"命令，如图7-42所示。

步骤 08 打开"效果-减少混响"对话框，设置"数量"为45%，单击"应用"按钮，如图7-43所示。

图 7-42

图 7-43

步骤 09 此时，音频的底噪和混响效果已经被清除，在编辑器中可以看底噪的波形已经消失，如图7-44所示。

步骤 10 在工具栏中单击"显示频谱频率显示器"按钮，编辑器中随即显示频谱。随后单击"污点修复画笔工具"按钮，启动污点修复模式，如图7-45所示。

图 7-44

图 7-45

步骤**11** 试听音频，可以听到一声尖锐的电流声，在频谱图中，该噪声位置处会显示明显异常，如图7-46所示。

步骤**12** 将污点修复画笔移动至频谱图的异常位置上方，拖动污点修复画笔，在噪声图像上涂抹，如图7-47所示。

图 7-46

图 7-47

步骤**13** 系统随即进行自动修复处理，处理完成后，频谱图中可以看到异常图像已经消失。为了达到更理想的噪声修复效果，可以多次涂抹，如图7-48所示。

图 7-48

步骤 14 放大波形图，可以发现在27s左右位置的波形与其他位置的波形差异较大，试听可以发现，这一处是敲门噪声，如图7-49所示。

步骤 15 选择该敲门声波形，并在所选区域上方右击，在弹出的快捷菜单中选择"删除"选项，即可将该噪声删除，如图7-50所示。

图 7-49

图 7-50

至此便完成了音频的修复，试听音频，若没有其他问题，则可以将音频导出，如图7-51所示。

图 7-51

第 **8** 章
混响与立体声的设置

　　混响效果能够增强音频的空间感和音质，立体声技术则能够提升音频的立体感和沉浸感。两者的结合使得音频作品在听觉上更加饱满、丰富和引人入胜，为听众带来更加优质的听觉享受。在Audition中，可以充分利用这两种技术的优势创造出更加优秀的音频作品。

8.1 为音频添加混响

为音频添加混响效果，可以使音频听起来更加饱满、丰富和具有空间感。Audition中包含多种混响效果器，如卷积混响、完全混响、室内混响、环绕声混响等。下面对这些混响效果器进行详细介绍。

8.1.1 混响效果器

混响效果器可以通过模拟声音在封闭空间中的反射和衰减过程，为音频素材增添空间感、深度以及特定的声学环境效果。混响效果器的详细解析如下。

1. 增强空间感

混响效果器能够模拟声音在不同类型空间（如大厅、房间、户外等）中的传播特性，使音频听起来像是在特定环境中产生的。同时，通过模拟声音在墙壁、地板和天花板等障碍物上的多次反射，能够创造出丰富的反射声，进一步增强音频的空间感和立体感。

2. 改善音质

适当的混响处理可以改善音频的音质，使声音更加饱满、圆润和自然。它有助于掩盖录音时的一些瑕疵，如声音的尖锐或干涩，从而提升音频的整体质量。

3. 创造特定氛围

通过调整混响参数，如混响时间、预延迟、扩散度等，用户可以创造出符合音频作品情感表达需求的特定氛围。例如，在恐怖片中添加长而深的混响可以营造出阴森恐怖的氛围；在浪漫场景中，柔和的混响则能增添温馨浪漫的感觉。

执行"效果"|"混响"|"混响"命令，即可打开"效果-混响"对话框。混响效果器通常提供多种预设效果供用户选择，如"房间临场感""打击乐教室""扩音器""沉闷的卡拉OK酒吧"等，用户可以根据需要快速应用这些预设效果，如图8-1所示。除了预设效果外，用户还可以手动调整混响的各项参数，如"衰减时间""预延迟时间"、干湿比等，以实现更加个性化的混响效果，如图8-2所示。

图 8-1

图 8-2

"效果-混响"对话框中各项参数介绍如下。

- **衰减时间**：设置混响逐渐减少至无限（约96dB）所需的毫秒数。对于小空间使用低于400的值，对于中型空间使用400～800的值，对于非常大的空间（如音乐厅）使用高于800的值。例如，输入3000ms可创建宏大竞技场的混响拖尾。

- **预延迟时间**：指定混响形成最大振幅所需的毫秒数。对于短衰减时间，预延迟时间也应较小。通常，设置大约为10%衰减时间的值听起来最真实。但是，使用较长的预延迟时间以及较短的衰减时间可以创造有趣的效果。

- **扩散**：模拟自然吸收，从而随混响的衰减减少高频。较快的吸收时间可模拟装满人、家具或地毯的空间，如夜总会和剧场。较慢的时间（超过1000ms）可模拟空的空间（如大厅），其中高频反射更普遍。

- **感知**：更改空间内的反射特性。值越低，创造的混响越平滑，且没有那么多清楚的回声；值越高，模拟的空间越大，在混响振幅中产生的变化越多，并通过随时间创造清楚的反射来增加空间感。设置为100的"感知"值以及2000ms或更长的衰减时间可创造有趣的峡谷效果。

- **干**：设置源音频在输出中的百分比。在大多数情况下，设置为90%效果很好。要添加微妙的空间感，请设置较高的干信号百分比；要实现特殊效果，请设置较低的干信号百分比。

- **湿**：设置混响在输出中的百分比。要向音轨添加微妙的空间感，请使湿信号的百分比低于干信号。增加湿信号百分比可模拟与音频源的更大距离。

- **总输入**：先合并立体声或环绕声波形的声道，再进行处理。勾选此复选框可使处理更快，但取消勾选可实现更丰满、更丰富的混响。

8.1.2　室内混响

室内混响效果器是一种用于模拟声音在室内环境（如房间、大厅等）中反射和衰减的音频处理工具。不同的室内混响设置可以营造出不同的氛围和情感表达。例如，较短的混响时间和较低的扩散度可以营造出紧凑、清晰的声音效果，适合用于快节奏的音乐或紧张的对话场景；较长的混响时间和较高的扩散度则可以营造出宽广、深邃的声音效果，适合用于慢节奏的音乐或浪漫的场景。

执行"效果"|"混响"|"混响"命令，即可打开"效果-室内混响"对话框。用户可以根据需要快速应用预设效果，节省调整时间，如图8-3所示。或者根据不同音频作品的需求对各项参数进行精细调整，如图8-4所示。

"效果-室内混响"对话框中各项参数介绍如下。

- **房间大小**：设置房间大小。

- **衰减**：调整混响衰减量（以ms为单位）。

- **早反射**：控制先到达耳朵的回声的百分比，提供对整体房间大小的感觉。过高值会导致声音失真，而过低值会失去表示房间大小的声音信号。一半音量的原始信号是良好的起始点。

- **宽度：** 控制立体声声道之间的扩展。0%产生单声道混响信号；100%产生最大立体声分离度。
- **高频剪切：** 指定可以进行混响的最高频率。
- **低频剪切：** 指定可以进行混响的最低频率。
- **阻尼：** 调整随时间应用于高频混响信号的衰减量。较高百分比可创造更高阻尼，实现更温暖的混响音调。
- **扩散：** 模拟混响信号在地毯和挂帘等表面上反射时的吸收。设置越低，创造的回声越多；设置越高，产生的混响越平滑，且回声越少。
- **干：** 设置源音频在含有效果的输出中的百分比。
- **湿：** 设置混响在输出中的百分比。

图 8-3 图 8-4

8.1.3　环绕声混响

　　环绕声混响效果器主要用于模拟声音在具有多个声源和扬声器的房间或空间中的传播效果，使得声音听起来仿佛来自于不同的方向和距离，使音频在听觉上更加立体和饱满，避免单调和平面的听觉感受。环绕声混响的应用十分广泛，常被用于音乐制作、影视后期、直播与录音等场景。

- **音乐制作：** 环绕声混响常用于人声、乐器等音频的处理，以提升音乐的层次感和空间感。
- **影视后期：** 环绕声混响可用于模拟不同场景的声音环境，如室内对话、室外场景等，使观众更加沉浸于故事情节中。
- **直播与录音：** 环绕声混响也可用于改善音频质量，提升观众的听觉体验。

　　执行"效果"|"混响"|"环绕声混响"命令，即可打开"效果-环绕声混响"对话框。在该对话框中择合适的预设或自定义参数即可，如图8-5所示。常见的预设包括"中央舞台""中间道路""大厅""鼓室""户外餐厅"等，用户可以根据实际需求进行选择。

图 8-5

"效果-环绕声混响"对话框中各项参数介绍如下。

- **居中**：确定处理后的信号中包含的中置声道的百分比。
- **重低音**：确定用于触发其他声道混响的低频增强声道的百分比（LFE信号本身不混响）。该效果始终输入100%的左、右和后环绕声道。
- **脉冲**：指定模拟声学空间的文件。单击"加载"按钮以添加WAV或AIFF格式的自定义6声道脉冲文件。
- **房间大小**：指定由脉冲文件定义的完整空间的百分比。百分比越大，混响越长。
- **阻尼LF**：减少混响中的低频重低音分量，避免模糊并产生更加清晰明确的声音。
- **阻尼HF**：减少混响中的高频瞬时分量，避免刺耳声音并产生更温暖、更生动的声音。
- **预延迟**：确定混响形成最大振幅所需的毫秒数。要产生最自然的声音，请指定0～10ms的短预延迟。要产生有趣的特殊效果，请指定50或更多毫秒的长预延迟。
- **前宽度**：控制前三个声道之间的立体声扩展。宽度设置为0将生成单声道混响信号。
- **环绕声宽度**：控制后环绕声道（Ls和Rs）之间的立体声扩展。
- **C湿电平**：控制添加到中置声道的混响量（因为此声道通常包含对话，混响一般应更低）。
- **左/右平衡**：控制前后扬声器的左右平衡。设置为100仅对左声道输出混响，设置为-100仅对右声道输出混响。
- **前/后平衡**：控制左右扬声器的前后平衡。设置为100仅对前声道输出混响，设置为-100仅对后声道输出混响。
- **混合**：控制原始声音与混响声音的比率。设置为100将仅输出混响。
- **增益**：在处理之后增强或减弱振幅。

8.1.4　卷积混响

所谓的卷积混响是一种基于特定的脉冲响应（IR）进行卷积计算所得到的混响。卷积混响效果器则是一种高级音频处理工具，它通过模拟特定声学空间中的声音反射和混响特性，为音频信号添加高度真实的空间感。

1. 主要特点

- **高精度模拟**：由于IR文件捕获了真实声学环境的细微差别，因此卷积混响能够提供比传统混响效果器更高精度的模拟效果。这使得音频听起来更加自然、真实，仿佛置身于实际空间中。
- **增强空间感**：通过模拟不同大小和形状的声学空间，卷积混响可以为音频信号添加丰富的空间感。
- **改善音色**：根据音频内容和风格的不同，可以选择合适的IR文件来调整音色，使其更加符合场景需求。例如，在录制人声时，可以选择具有温暖感和亲密感的房间IR文件；在制作电影音效时，则可能需要选择具有广阔感和深远感的厅堂IR文件。

2. 应用场景

- **音乐制作**：卷积混响可用于人声、乐器等音频的处理，以提升音乐的层次感和空间感。它还可以用于模拟不同音乐风格所需的特定声学环境，如爵士乐中的酒吧环境、古典音乐中的音乐厅环境等。
- **影视后期**：卷积混响可用于模拟不同场景的声音环境，如室内对话、室外场景、特殊效果等。通过选择合适的IR文件，可以营造出逼真的声音氛围，增强观众的沉浸感。
- **游戏音频**：卷积混响在游戏音频设计中也扮演着重要角色。它可以帮助游戏开发者模拟出游戏中的各种声音环境，如密室、森林、广场等，从而提升游戏的真实感和代入感。

执行"效果"|"混响"|"卷积混响"命令，即可打开"效果-卷积混响"对话框。卷积混响提供多种预设混响效果，如"互相""公共开放电视""内存空间""冷藏室"等，如图8-6所示。用户可以根据需要调整效果器的参数，如混合、房间大小、阻尼、预延迟等，以达到期望的音频效果，如图8-7所示。

图 8-6

图 8-7

"效果-卷积混响"对话框中各项参数介绍如下。

- **脉冲**：指定模拟声学空间的文件。单击"加载"按钮以添加WAV或AIFF格式的自定义脉冲文件。

- **混合：** 控制原始声音与混响声音的比率。
- **房间大小：** 指定由脉冲文件定义的完整空间的百分比。百分比越大，混响越长。
- **阻尼LF：** 减少混响中的低频重低音分量，避免模糊并产生更加清晰明确的声音。
- **阻尼HF：** 减少混响中的高频瞬时分量，避免刺耳声音并产生更温暖、更生动的声音。
- **预延迟：** 确定混响形成最大振幅所需的毫秒数。要产生最自然的声音，请指定0～10ms的短预延迟。要产生有趣的特殊效果，请指定50ms或更多的长预延迟。
- **宽度：** 控制立体声扩展。设置为0将生成单声道混响信号。
- **增益：** 在处理之后增强或减弱振幅。

8.1.5　完全混响

完全混响效果器能够通过模拟声音在密闭空间内的多次反射来增强音频作品的空间感、改善音质和音色、创造特殊音效以及提升听感体验。在音频后期制作中合理使用该效果器，可以显著提升作品的品质和表现力。

执行"效果"|"混响"|"完全混响"命令，即可打开"效果-完全混响"对话框。使用系统提供的预设，可以模拟各种声场效果，如音乐厅、体育馆、剧院、教堂等，如图8-8所示。通过手动调整参数，还可以创造出更多特殊音效，为音频作品增添场景感和氛围，如图8-9所示。

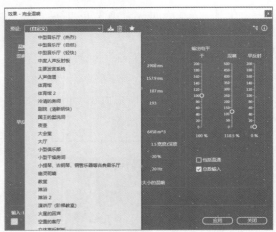
图 8-8

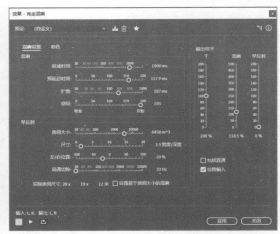
图 8-9

"效果-完全混响"对话框中各项参数介绍如下。

- **衰减时间：** 指定混响衰减60dB需要的毫秒数。但是，根据"音染"参数，某些频率可能需要更长时间才能衰减到60dB，而其他频率的衰减可能快得多。值越大，混响拖尾就越长，但也需要更多处理。有效限制大约是6000ms（6s拖尾），但实际生成的拖尾要长得多，以允许衰减到背景噪声电平中。
- **预延迟时间：** 指定混响形成最大振幅所需的毫秒数。通常混响会很快形成，然后以慢得多的速率衰减。使用极长的预延迟时间（400ms或更长）时，可听到有趣的效果。
- **扩散：** 控制回声形成的速率。高扩散值（大于900ms）可产生非常平滑的混响，而没有清楚的回声。较低值会产生更清楚的回声，因为初始回声密度较轻，但密度会在混响

拖尾的存在期内增加。

- **感知**：模拟环境中的不规则（物体、墙壁、连通空间等）。低值可产生平滑衰减的混响，且没有任何褶边。较大值可产生更清楚的回声（来自不同位置）。如果混响过于平滑，可能听起来不自然。最大40左右的感知值可模拟典型空间变化。
- **房间大小**：设置虚拟空间的体积，以m³为单位测量。空间越大，混响越长。使用此控件可创建从仅仅几平方米到巨大体育场的虚拟空间。
- **尺寸**：指定空间的宽度（从左到右）和深度（从前到后）之间的比率。将计算声音上适当的高度并在对话框的底部报告为"实际空间尺寸"。通常，宽度与深度的比率在0.25～4的空间可提供最佳声音混响。
- **左/右位置（仅限立体声音频）**：偏离中心放置早期反射。在"输出电平"部分中勾选"包括直通"复选框，以将原始信号放置在相同位置。对于稍微偏离中心5%～10%到左声道或右声道的歌手，可实现非常好的效果。
- **高通切除**：防止低频（100Hz或更低）声音（如低音或鼓声）的损失。当使用小空间时，如果早期反射与原始信号混合，这些声音可能逐渐停止。指定一个频率，高于该频率的声音将保持。良好的设置通常为80～150Hz。如果切断设置过高，可能无法获得房间大小的真实声像。
- **设置基于房间大小的混响**：设置衰减和预延迟时间以匹配指定的房间大小，从而产生更有说服力的混响。如果需要，随后可以微调衰减和预延迟时间。
- **干**：控制混响包含的原始信号的电平。使用低电平可创建远处的声音。使用高电平（接近100%）以及低电平的混响和反射可创造与音源的邻近感。
- **混响**：控制混响声音密集层的电平。干声音与混响声音之间的平衡可更改对距离的感知。
- **早反射**：控制到达耳朵的前几个回声的电平，提供对整体房间大小的感觉。过高值会导致声音失真，过低值会去掉表示房间大小的声音信号。一半音量的干信号是良好的起始点。
- **包括直通**：对原始信号的左右声道进行轻微相移以匹配早反射的位置（通过"早反射"选项卡上的"左/右位置"设置）。
- **总数输入**：先合并立体声或环绕声波形的声道，再进行处理。勾选此复选框可使处理更快，但取消勾选可实现更丰满、更丰富的混响。

动手练 制作空旷教室回声

在空旷的房间中说话会产生一定的回音，下面为一段普通的录音添加混响，制作出在空旷教室中说话并伴有回声的效果。

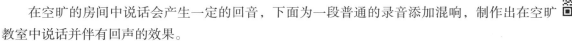
实例位置：第8章\动手练\制作空旷教室回声\海燕节选.MP3

步骤01 导入"海燕节选.MP3"音频素材，并将该音频打开，如图8-10所示。

步骤02 执行"效果"|"混响"|"卷积混响"命令，打开"效果-卷积混响"对话框。选择"班级后面"预设，随后将"混合"调整为"60%"，单击"应用"按钮，如图8-11所示。

图 8-10　　　　　　　　　　　　　　　　　　　图 8-11

步骤 03 当前音频随即被添加相应混响效果，至此便完成了空旷教室回声的制作，如图8-12所示。

图 8-12

8.2 延迟与回声

延迟与回声功能位于菜单栏中，该功能包括多种效果类型，如模拟延迟、延迟和回声等。通过它们可以向音频信号添加延迟和回声效果，从而改变声音的传播方式和听觉感受。这些效果被广泛应用于音乐制作、音频后期处理、声音设计等领域。

8.2.1 模拟延迟

模拟延迟效果器通过引入时间上的延迟和重复，以及可能的音色变化，模拟出老式硬件延迟装置（如磁带延迟器或电子管延迟器）的声音特性。这种效果器为音频信号增添了独特的质感和空间感。该效果器的主要作用如下。

- **干湿比调整**：模拟延迟效果器通常提供干湿比调整功能，即用户可以控制原始音频信号（干声）与经过延迟处理后的音频信号（湿声）之间的混合比例。通过调整干湿比，用户可以精细地控制音频的音色和质感。

- **延迟效果：**用户可以通过调整延迟时间（通常以ms为单位）来控制声音信号被延迟的时间长度。不同的延迟时间可以产生不同的效果，如短延迟可以产生合唱效果，长延迟则会产生明显的回声效果。

- **回声效果：**当延迟时间足够长时，可以形成回声效果。用户可以通过调整回声的数量、间隔和衰减等参数来创造丰富的回声效果。

- **反馈控制：**部分模拟延迟效果器还提供反馈控制功能，即将一部分延迟输出信号再次送入延迟效果器的输入端进行循环处理。通过调整反馈量，用户可以控制回声的增强和衰减速度以及回声的复杂度。

执行"效果"|"延迟与回声"|"模拟延迟"命令，即可打开"效果-模拟延迟"对话框，如图8-13所示。

图 8-13

"效果-模拟延迟"对话框中各项参数介绍如下。

- **预设：**Audition提供了多种预设效果，如配音延迟、峡谷回声、排水管等，用户可以根据需要选择合适的预设。

- **模式：**指定硬件模拟的类型，从而确定均衡和扭曲特性。磁带和音频管类型可反映老式延迟装置的声音特性，而模拟类型可反映后来的电子延迟线。

- **干输出：**确定原始未处理音频的电平。

- **湿输出：**确定延迟的、经过处理的音频的电平。

- **延迟：**指定延迟长度（以ms为单位）。

- **反馈：**通过延迟线重新发送延迟的音频来创建重复回声。例如，设置为20%将发送原始音量五分之一的延迟音频，从而创建缓慢淡出的回声。设置为200%将发送两倍于原始音量的延迟音频，从而创建强度快速增长的回声。

- **劣音：**增加扭曲并提高低频，从而增加温暖度。

- **扩展：**确定延迟信号的立体声宽度。

8.2.2　延迟

延迟效果器使音频信号在时间上产生偏移，从而在听觉上营造出更广阔的空间感。这对于制作音乐、音效以及音频后期制作等场景非常有用。

执行"效果"|"延迟与回声"|"延迟"命令，即可打开"效果-延迟"对话框，如图8-14所示。用户可以设置音频信号的延迟时间长度，不同的延迟时间可以产生不同的效果，如短延迟可以产生合唱效果，长延迟则会产生明显的回声效果。

"效果-延迟"对话框中各项参数介绍如下。

- **延迟时间：**将左声道和右声道的延迟同时从-500ms调整到+500ms。输入负数表示可以使声道提前而不是延迟。例如，如果为左声道输入200ms，则可以在原始部分之前听到

受影响波形的延迟部分。

- **混合：** 设置要混合到最终输出中的经过处理的湿信号与原始的干信号的比率。设置为50%将平均混合两种信号。
- **反转：** 反转延迟信号的相位，从而创建类似于梳状滤波器的相位抵消效果。

图 8-14

8.2.3　回声

回声效果器主要用于模拟声音在空间中反射后产生的重复效果，从而在听觉上营造出更广阔的空间感。这对于音乐制作、音效设计以及音频后期制作等场景非常有用。

执行"效果"|"延迟与回声"|"回声"命令，即可打开"效果-回声"对话框，如图8-15所示。使用预设效果可以模拟出多种特殊音效，如弹性电话、无限循环、立体声音等。通过调整回声的延迟时间、反馈量、回声等参数，用户可以创造出符合自己需求的声音效果。

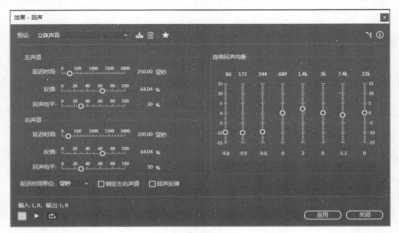

图 8-15

"效果-回声"对话框中各项参数介绍如下。

- **延迟时间**：指定两个回声之间的毫秒数、节拍数或采样数。例如，设置为100ms将在连续两个回声之间产生1/10s延迟。
- **反馈**：确定回声的衰减比。每个后续的回声都比前一个回声以某个百分比减小。衰减设置为0%不会产生回声，衰减设置为100%则会产生不会变小的回声。
- **回声电平**：设置要在最终输出中与原始（干）信号混合的回声（湿）信号的百分比。用户可以为延迟时间、反馈和回声电平控件设置不同的左声道和右声道值，以创建鲜明的立体声回声效果。
- **延迟时间单位**：指定延迟时间设置采用毫秒、节拍或采样为单位。
- **锁定左右声道**：链接衰减、延迟和初始回声音量的滑块，使每个声道保持相同设置。
- **回声反弹**：使回声在左右声道之间来回反弹。如果想要创建来回反弹的回声，请将初始回声的一个声道的音量设置为100%，另一个设置为0%。否则，每个声道的设置都将反弹到另一个声道，而在每个声道产生两组回声。
- **连续回声均衡**：使每个连续回声通过八频段均衡器，模拟房间的自然声音吸收。设置为0将保持频段不变，最大设置15会将该频率减小15dB。而且，由于-15dB是各连续回声的差值，某些频率将比其他频率更快消失。

动手练 模拟村口宣传广播声效

村口广播通常安装在开阔地带或建筑物的高处，以便声音能够覆盖更广泛的区域。声音在传播过程中容易遇到各种障碍物，如树木、房屋、山丘等，从而产生反射和扩散。使得广播传出的声音在空间中形成复杂的声场，包括直达声、反射声和混响声等。下面使用模拟延迟效果器模拟声音的延迟效果。

📖 **实例位置**：第8章\动手练\模拟村口宣传广播声效\环境卫生宣传.MP3

步骤 01 导入"环境卫生宣传.MP3"音频素材，并在波形编辑器中打开该音频文件，如图8-16所示。

步骤 02 执行"效果"|"延迟与回声"|"模拟延迟"命令，如图8-17所示。

图 8-16

图 8-17

步骤 03 在"预设"下拉列表中选择"疯狂列车"选项，单击"应用"按钮，如图8-18所示。

步骤 04 当前音频随即被添加预设的回声效果，试听音频，此时的声音效果已经和广播的回声效果十分接近，最后将该音频导出即可，如图8-19所示。

图 8-18

图 8-19

8.3 立体声声像

立体声声像为音频制作和编辑提供了强大的工具支持，该功能包括"中置声道提取器""图形相位调整器""立体声扩展器"三个效果器，通过灵活运用这些效果器，可以实现立体声声像的精准定位和扩展，提升音频作品的听感效果。

8.3.1 中置声道提取器

中置声道提取器效果器基于立体声音频的声道分离原理工作。在立体声音频中，人声往往集中在中置声道，即左右声道中的共同部分，背景音乐等其他元素则可能分布在左右声道的不同位置。通过调整中置声道提取器的参数，用户可以控制中置声道中音频的强弱，从而实现人声的提取、降低或完全消除。

执行"效果"|"立体声声像"|"中置声道提取"命令，即可打开"效果-中置声道提取"对话框，该对话框包含"提取"和"鉴别"两个选项卡，如图8-20和图8-21所示。调整参数后，单击"预览"按钮▶试听处理后的音频效果。如果满意处理结果，单击"应用"按钮将效果应用到音频上。

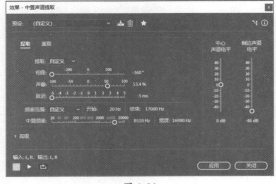

图 8-20

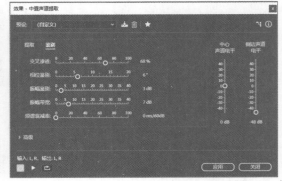

图 8-21

"效果-中置声道提取"对话框中各项参数介绍如下。

1. "提取"选项卡

- **提取：** 在"中心""左""右"和"环绕"声道中选择音频，或选择"自定义"选项并指定打算提取或删除的音频的相位角度、声像百分比与延迟时间。

- **频率范围：** 设置打算提取或删除的范围。提供的范围包含"低音人声""高音人声""低音""全频谱"和"自定义（自定义一个范围）"。

- **中置频率：** 调整中置声道（也称中心声道）的频率范围。

2. "鉴别"选项卡

- **交叉渗透：** 向左移动滑块增加通过的音频流量，使声音有更少的人为处理痕迹。向右移动滑块从混合中进一步分离中置声道材料。

- **相位鉴别：** 数值较大，提取中置声道效果更好。数值较小，删除中置声道效果更好。一般数值为2～7为宜。

- **振幅鉴别/振幅带宽：** 结合左右声道，并创建一个完全异相的第三声道，用于删除类似的频率。如果每个频率的振幅类似，则两个声道的共同同相音频也会被考虑。"振幅鉴别"设置为0.5～1.0为宜；"振幅带宽"设置为1～20为宜。

- **频谱衰减率：** 数值保持在0%用于实现更快的处理速度。设置为80%～90%有助于消除背景失真。

- **中心声道电平/侧边声道电平：** 指定提取或删除多少选定的信号。

- **高级：** 该选项组用于设置FFT大小值、FFT重叠窗口数量，以及每个FFT窗口的宽度（宽度为30%～100%为宜）。

8.3.2 图形相位调整器

图形相位调整器效果器特别适用于立体声音频的处理，通过分别调整两个声道的相位，可以创造出独特的立体声效果。

执行"效果"|"立体声声像"|"图形相位调整器"命令，即可打开"效果-图形相位调整器"对话框，如图8-22所示。在效果器界面中，通过添加和调整控制点来改变音频信号的相位。可以设置水平标尺（X轴）和垂直标尺（Y轴）的数值，以调整频率范围和相位移动的程度。

图形界面中的水平标尺（X轴）用于衡量频率，用户可以在此轴上设置需要调整的频率范围；垂直标尺（Y轴）用于显示要移位的相位度数，用户可以在此轴上设置相位移动的具体数值；用户可以在图示中通过添加控制点来定义相位调整的具体位置和程度，右击各点可

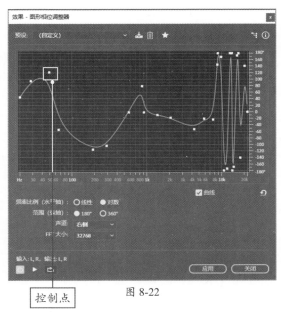

控制点

图 8-22

以访问"编辑点"对话框，实现精确的数值控制。

"效果-图形相位调整器"对话框中各项参数介绍如下。

- **相位图：** 用于调整相位。水平轴为频率，垂直轴为要位移的相位度数。
- **频率比例（水平轴）：** 设置线性或对数标尺上水平轴的数值。其中"对数"在较低的频率中进行工作；"线性"则在较高的频率中进行工作。
- **范围（纵轴）：** 在360°或180°的标尺上设置垂直轴的数值。
- **声道：** 设置要应用的声道。
- **FFT大小：** 设置快速傅里叶变换的大小。数值越大，处理越精细，但时间会更长。

8.3.3 立体声扩展器

立体声扩展器通过调整音频信号的左右声道之间的差异，增强音频的声场宽度，使听众在听音时能够感受到更加宽广和深邃的立体声效果。

执行"效果"|"立体声声像"|"立体声扩展器"命令，即可打开"效果-立体声扩展器"对话框，如图8-23所示。用户可以根据需要选择合适的预设，或手动调整"中置声道声像"和"立体声拓展"参数，以达到理想的立体声效果。

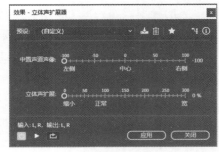

图 8-23

"效果-立体声扩展器"对话框中各项参数介绍如下。

- **中置声道声像：** 将立体声声像的中心从极左（–100）某个位置定位到极右（100）某个位置。
- **立体声扩展：** 将立体声声像从缩小/正常（0）扩展到宽（300）。

动手练 去除人声提取背景音乐

使用中置声道提取器可以轻松去除音频中的人声，提取纯净背景乐。下面介绍具体操作方法。

📖 **实例位置：** 第8章\动手练\去除人声提取背景音乐\晨曦.MP3

步骤 **01** 将"晨曦.MP3"音频素材导入波形编辑器中，如图8-24所示。

步骤 **02** 执行"效果"|"立体声声像"|"中置声道提取器"命令，如图8-25所示。

图 8-24

图 8-25

步骤 **03** 打开"效果-中置声道提取"对话框，将"中心声道电平"设置为最小（-48dB），将"侧边声道电平"适当调高（20dB），单击"应用"按钮，如图8-26所示。

步骤 **04** 试听音频，人声已经被去除只保留了背景音乐。若对效果满意，对音频进行保存即可，如图8-27所示。

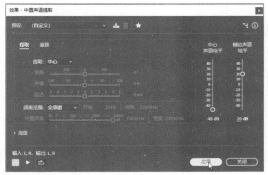

图 8-26

图 8-27

8.4 滤波与均衡

滤波与均衡是音频处理工具箱中的核心部分，滤波主要用于去除或减弱音频信号中不需要的频率成分。均衡用于调整音频信号中各频段的增益，以达到改善音质或满足特定听音需求的目的。Audition中包含多种滤波和均衡效果器，下面进行详细介绍。

8.4.1 FFT滤波器

FFT滤波器效果器用于音频信号的频率分析和处理。FFT代表"快速傅里叶变换（Fast Fourier Transform）"，它是一种算法，能够快速地将音频信号从时域转换到频域，从而允许对音频信号的频率成分进行详细的分析和操作。

执行"效果"|"滤波与均衡"|"FFT滤波器"命令，即可打开"效果-FFT滤波器"对话框。该对话框中提供了多种预设的滤波器效果，如"C大调三和弦""只有超重低音""只有高频音""消除50/60Hz环路""电话-听筒"等，用户可以直接选择这些预设效果来快速调整音频的频率响应，如图8-28所示。除了预设效果外，用户还可以手动绘制滤波器的频率响应曲线，以实现更精细的调整，如图8-29所示。

"效果-FFT滤波器"对话框中各项参数介绍如下。

- **缩放**：设置频率沿频率轴进行排列。
- **曲线**：平滑控制点之间的调整线。
- **"重置"按钮**：恢复到默认状态。
- **高级**：开启高级功能。其中"FFT大小"选项可设置傅里叶变换的大小，确定频率与时间之间的显示比例。对于陡峭的频率，选择较大的比例。"窗口"选项可设置傅里叶变换的形状，选择不同的选项产生不同的频率响应曲线。

图 8-28

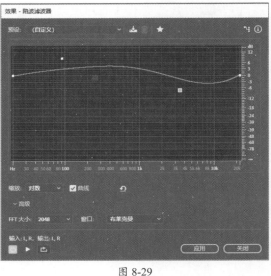

图 8-29

8.4.2 陷波滤波器

陷波滤波器效果器是一种专门用于抑制或删除音频信号中特定频率（或非常窄的频段）的工具。对于去除录音中的电源干扰（如50Hz或60Hz的嗡嗡声）、设备噪声、环境噪声等非常有效。用户可以通过精确地指定需要抑制的频率点，并设置滤波器的宽度（或称为Q值），以控制衰减区域的范围。

执行"效果"|"滤波与均衡"|"陷波滤波器"命令，即可打开"效果-陷波滤波器"对话框，如图8-30所示。

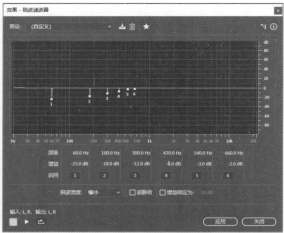

图 8-30

"效果-陷波滤波器"对话框中各项参数介绍如下。

● **频率**：设置每个陷波的中心频率。

● **增益**：设置每个陷波的音量。

● **启用**：开启或关闭频段。

● **陷波宽度**：设置所有陷波的频率范围。其中"缩小"设置使用不超过30dB的衰减；

"非常窄小"设置使用60dB的衰减；"超窄"设置使用90dB的衰减。较大衰减可能会删掉邻近的频率。

- **超静音：** 消除所有的噪声和失真，需要进行更多处理。
- **增益固定为：** 设置衰减级别。

8.4.3 科学滤波器

科学滤波器效果器提供了更为精细和复杂的滤波功能，用户可以指定需要抑制或增强的频率范围，并调整滤波器的参数以达到理想的效果。

执行"效果"|"滤波与均衡"|"科学滤波器"命令，即可打开"效果-科学滤波器"对话框，如图8-31所示。科学滤波器包含多种滤波模式，如低通、高通、带通、带阻等，用户可以根据需要选择合适的滤波模式。

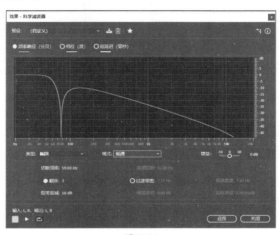

图 8-31

"效果-科学滤波器"对话框中各项参数介绍如下。

- **类型：** 设置科学滤波器的类型，包括"贝塞尔""巴特沃斯""切比雪夫"和"椭圆"四种类型。
- **模式：** 设置滤波器的模式，包括"低通""高通""带通"和"带阻"四种模式。
- **增益：** 调整滤波器的设置后，可对太响或太柔的音量进行补偿。
- **切断频率：** 在通过的和去除的频率之间充当边界频率。
- **高频切断：** 帮助减少音频信号中的高频噪音和干扰，塑造特定的音色特性，并提升音频信号的整体质量。
- **顺序：** 确定滤波器的精确度。阶数越高，滤波器越精确。
- **过渡带宽：** 设置过渡带的宽度，仅在"巴特沃斯"和"切比雪夫"类型下使用。
- **高端宽度：** 在需要指定范围（"带通"和"带阻"）的过滤器中设置较高的频率过渡值。
- **阻带衰减：** 确定在去除频率之后要使用的增益衰减量。仅在"巴特沃斯"和"切比雪夫"类型下使用。
- **传送波纹/实际波纹：** 确定允许的最大波动量。波动是截止点附近不需要的频率的提升和切断效果。仅在"切比雪夫"类型下使用。

8.4.4　图形均衡器

图形均衡器效果器主要通过预设的频段快速简单地调整音频信号的增益。图形均衡器的频段数量可以不同，常见的有10段、20段和30段。这些不同的频段划分方式使得用户可以根据需要选择适合的均衡器类型，如图8-32所示。一般频段越少，效果器调整的方式就越方便，频段数量越多，调整精度越高，同时也可能增加调整的复杂性。

图 8-32

图形均衡器在音频处理中有广泛的应用场景，其中比较常见的用途如下。

● **音质改善**：通过调整音频信号的频率响应，改善音质，使其更加饱满、清晰或符合特定的听音需求。

● **音频修复**：在录音后期制作中，使用图形均衡器去除或减弱录音中的某些不需要的频率成分，如低频噪声、高频嘶嘶声等。

● **特殊效果制作**：通过特定的频段调整，制作特殊的音频效果，如增强低音以模拟重低音效果、提升高音以模拟明亮空旷的音效等。

执行"效果"|"滤波与均衡"命令，根据需要在其级联菜单中选择一种图形均衡器，即可打开包含相应频段数的对话框。图8-33所示是20个频段的图形均衡器。在每个预设频段上，用户可以直接拖动滑块来调整该频段的增益。向上拖动滑块表示增加增益，向下拖动则表示减少增益。

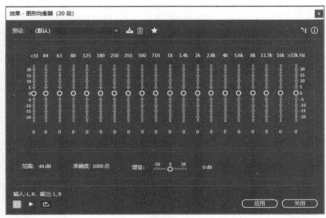

图 8-33

"效果-图形均衡器"对话框中各项参数介绍如下。

- **"音量"滑块：**调整每个频段的准确增益值。
- **范围：**可定义推子的设置范围。可输入1.5～120dB的任何值。
- **准确度：**设置均衡器的精度水平。在频率较低的区域，精度水平越高，所提供的频率响应越好，但处理时间会比较长。
- **增益：**调整均衡器后会产生太软或太响的声音，为了弥补整体的音量水平，用户可选择增加或减少增益值。默认为0dB。

8.4.5 参数均衡器

参数均衡器效果器可以对音频信号的特定频率进行精确的控制和调整，以满足不同的音频处理需求。

执行"效果"|"滤波与均衡"|"参数均衡器"命令，即可打开"效果-参数均衡器"对话框。通过调整设置中心频率、增益及带宽等参数，可以对音频信号进行增强、削减、带通与限制等控制，如图8-34所示。高通滤波器允许高于特定频率的信号通过，低于该频率的信号则被衰减。低通滤波器与高通滤波器相反，允许低于特定频率的信号通过，高于该频率的信号则被衰减。

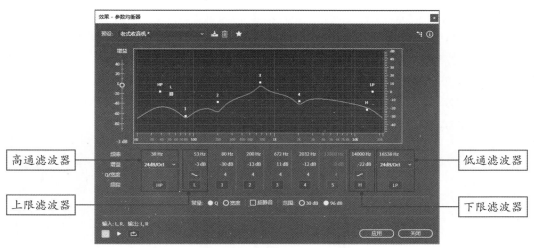

图 8-34

"效果-参数均衡器"对话框中各项参数介绍如下。

1. 图形区域

- **增益：**在调整EQ设置后对太响亮或太柔和的整体音量进行补偿。
- **图形：**沿水平标尺（X轴）显示频率，沿垂直标尺（Y轴）显示振幅。图形中的频率范围从最低到最高为对数形式（用八度音阶均匀隔开）。

2. 参数调节区域

- **频率：**设置频段1～5的中置频率，以及带通滤波器和搁架式滤波器的转角频率。
- **增益：**设置频段的提升或衰减值，以及带通滤波器的每个八度音阶的斜率。

- **Q/宽度**：控制受影响的频段的宽度。Q值越低，影响的频率范围越大。非常高的Q值（接近于100）影响非常窄的频段，适合于用于去除特定频率（如60Hz嗡嗡声）的陷波滤波器。
- **频段**：最多可启用五个中间频段，以及高通、低通和限值滤波器，为用户提供非常精确的均衡曲线控制。单击频段按钮可激活上述相应设置。
- **Q/恒定宽度**：以Q值（宽度与中心频率的比值）或绝对宽度值 (Hz) 描述频段的宽度。恒定Q是最常见的设置。
- **超静音**：几乎可消除噪声和失真，但需要更多处理。只有在高端耳机和监控系统上才能听见此选项的效果。
- **范围**：将图形范围设置为30dB可进行更精确的调整，而设置为96dB可进行更极致的调整。

 动手练 制作汽车广播音效

　　人耳朵听到的汽车广播声音具有频率范围适中、音色丰富、响度与动态范围宽广、空间感与定位明确以及良好的听觉感受等特点，由于车内是封闭空间还会伴有一定程度的混响效果。下面使用一段普通音频制作汽车广播音效。

📖 **实例位置**：第8章\动手练\制作汽车广播音效\路况提醒.MP3

　　步骤01 导入并打开"路况提醒.MP3"素材文件。执行"效果"|"滤波与均衡"|"参数均衡器"命令，如图8-35所示。

　　步骤02 打开"效果-参数均衡器"对话框，选择"老式收音机"预设，单击"应用"按钮，如图8-36所示。

图 8-35

图 8-36

　　步骤03 继续执行"效果"|"混响"|"室内混响"命令，如图8-37所示。

　　步骤04 打开"效果-室内混响"对话框，先选择"房间临场感1"预设，随后调整"房间大小"为20，单击"应用"按钮，如图8-38所示。

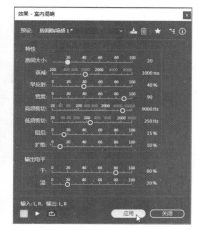

图 8-37

图 8-38

步骤 05 操作完毕后试听音频效果，若觉得满意，对该音频文件进行保存即可，如图8-39所示。

图 8-39

8.5 实战演练：制作接打电话双重音效

在制作两个人相互接打电话的声音效果时，需要将其中一方的声音处理成电话听筒里传出的声音，下面介绍具体制作方法。

📖 **实例位置：第8章\实战演练\制作接打电话双重音效\两人通话.MP3**

步骤 01 启动Audition软件，执行"文件"|"新建"|"多轨会话"命令，如图8-40所示。

步骤 02 打开"新建多轨会话"对话框，保持所有选项为默认，单击"确定"按钮，如图8-41所示。

图 8-40

图 8-41

步骤 03 窗口中随即新建多轨会话，将需要使用的音频文件直接拖动到"轨道1"中，如图8-42所示。

图 8-42

步骤 04 该音频中包含两个人的说话声音。按空格键试听音频，如图8-43所示。

图 8-43

步骤 05 将时间线移动到第一个人第一句话结束的位置，执行"剪辑"|"拆分"命令（或按Ctrl+K组合键），如图8-44所示。

步骤 06 音频随即自时间线位置被拆分，随后参照上一步骤，将两个人的说话声全部分开，如图8-45所示。

图 8-44

图 8-45

步骤 07 按住Ctrl键不放依次单击第二个人说话的音频波形，将多个剪辑同时选中，如图8-46所示。按住鼠标左键，将选中的剪辑拖动到"轨道2"中，如图8-47所示。

图 8-46

图 8-47

步骤 08 选中"轨道2"，在"效果组"面板中单击"音轨效果"选项卡，切换至该界面，如图8-48所示。

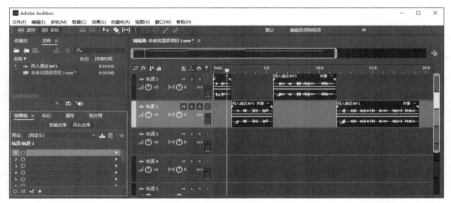

图 8-48

步骤 09 单击效果1右侧的▶按钮，在展开的菜单中执行"滤波与均衡"|"科学滤波器"命令，如图8-49所示。

步骤 10 打开"组合效果-科学滤波器"对话框，选择"保留低音（10赫兹到400赫兹）"预设效果，如图8-50所示。

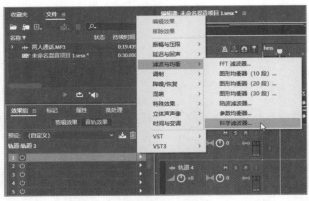

<div style="display:flex">

图 8-49

图 8-50

</div>

步骤11 设置"类型"为"椭圆"，修改"模式"为"带阻"，设置完成后直接关闭对话框，如图8-51所示。在"轨道2"左侧的编辑区域中设置"音量"为-10，降低当前轨道的通话声音，如图8-52所示。

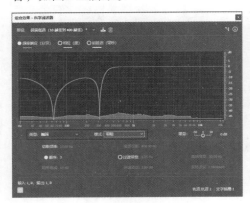

图 8-51

图 8-52

至此，完成接打电话双重音效的制作，试听音频，确认没有其他问题后，将多轨会话导出即可，如图8-53所示。

图 8-53

第**9**章
多轨项目混音的制作

　　混音的目的是让各音频元素在整体上听起来和谐统一。在多轨混音界面中，用户可以通过调整各轨道的音量、声像位置以及应用效果来实现混音。这种灵活性使得用户可以根据项目需求自由添加和调整轨道，从而实现复杂的音频作品创作。本章将对Audition多轨混音的常用操作进行详细介绍。

9.1 多轨轨道控制

多轨编辑器是一个实时编辑环境，用户可以在播放期间听到结果后立即更改设置，如调整轨道音量、均衡等。这种实时反馈机制大大提高了混音工作的效率。

9.1.1 轨道的类型

多轨编辑器中的轨道类型主要包括音频轨道、视频轨道、总线轨道、混合轨道，以及在某些情况下出现的MIDI轨道和节拍器轨道，如图9-1所示。这些轨道类型共同构成了Audition强大的音频处理和混音能力。

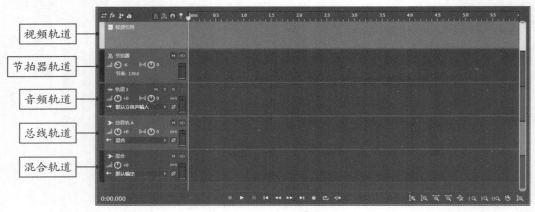

图 9-1

下面对常见的轨道进行介绍。

1. 音频轨道

音频轨道用于导入音频文件或在当前会话中录制音频剪辑。这些轨道提供了最大范围的控件，允许用户指定输入和输出、应用效果和均衡，并自动化混音。音频轨道可以支持单声道、立体声及5.1声道等多种声道布局。

2. 视频轨道

视频轨道用于音、视频同步。在Audition中，视频轨道主要用于预览视频内容，但视频本身并不能在Audition中进行编辑。视频轨道通常位于所有轨道的最上方，以便用户同时查看音频和视频内容。

3. 总线轨道

总线轨道又称总音轨或标准总线，用于将多个音频轨道的输出合并到一个轨道上，以便进行进一步的处理或混合。总线轨道同样支持单声道、立体声及5.1声道等多种声道布局。

4. 混合轨道

混合轨道又称主控Master总线，混合轨道位于多轨编辑器的底部，它控制所有轨道合并后的总输出。用户可以通过调整混合轨道的音量、均衡等参数来对整个音频项目的最终输出进行微调。

5. 节拍器轨道

当用户启用节拍器时，会多出一个节拍器轨道。这个轨道用于提供节拍声，帮助用户在编辑和混音过程中保持节奏。

6. MIDI 轨道

MIDI轨道允许用户导入和处理MIDI数据，这在需要处理电子音乐或音乐制作中的应用程序中更为常见。然而，并非所有版本的Audition都支持MIDI轨道，这取决于具体的软件版本和配置。

9.1.2　添加和删除轨道

多轨会话是处理音频项目的重要功能，它允许用户组织、编辑和混合多个音频轨道。下面详细介绍如何在多轨会话中添加和删除轨道。

1. 添加轨道

首先，需要打开一个多轨会话。如果没有，则需要新建一个多轨会话，执行"文件"|"新建"|"多轨会话"命令即可新建一个多轨会话，如图9-2所示。

图 9-2

在多轨会话中执行"多轨"|"轨道"命令，通过下级列表中提供的选项，可以添加所需类型的轨道，包括添加单声道或立体声轨道、添加总音轨或总线轨道以及添加视频轨道等，如图9-3所示。此外，右击任意一个轨道，在弹出的快捷菜单中选择"轨道"选项，在其级联菜单中选择需要添加的轨道类型，如图9-4所示。

图 9-3

图 9-4

若想一次性添加多个轨道，可以执行"多轨"|"轨道"|"添加轨道"命令，然后在弹出的对话框中输入要添加的轨道数量和通道布局，如图9-5所示。

图 9-5

2. 删除轨道

删除指定的一个或多个轨道时，需要先将要删除的轨道选中，随后在轨道上右击，在弹出的快捷菜单中选择"轨道"|"删除已选择的轨道"选项即可删除。

若想删除所有没有添加音频的空轨道，可以执行"多轨"|"轨道"|"删除空轨道"命令。

✅**知识点拨** 混合轨道（通常位于多轨会话的底部，用于控制所有轨道合并后的总输出）通常是不允许删除的。

9.1.3 重命名轨道

通过给轨道重命名，可以清晰地标识出每个轨道的内容或用途，如"人声""吉他""背景音乐"等。这有助于在混音过程中快速识别和定位到需要的轨道，提高工作效率。

默认的轨道名称为"轨道1""轨道2""轨道3"……在轨道控制器左上角单击轨道名称，该名称随即变为可编辑模式，如图9-6所示。手动输入新名称，输入完成后，按Enter键即可完成轨道的重命名操作，如图9-7所示。

图 9-6

图 9-7

9.1.4 复制和移动轨道

移动和复制轨道是多轨混音过程中的常见操作，这两者的作用主要体现在音频编辑和灵活性以及效率提升上。

1. 复制轨道

复制轨道可以快速生成音频的副本，避免重复导入或录制相同的音频素材。这对于需要多次使用同一音频片段进行不同处理或在不同部分重复播放的场景非常有用。

选择轨道，执行"多轨"|"轨道"|"复制所选轨道"命令，如图9-8所示。所选轨道随即被复制，轨道中的音频也随之被复制，如图9-9所示。

2. 移动轨道

移动轨道则可以改变音频素材在混音中的播放顺序，这对于调整歌曲结构、重新安排音乐

段落或创建过渡效果等场景非常有用。

　　将光标移至轨道控制器上方或下方边缘位置，当光标变成手掌图标时，按住鼠标左键向目标位置拖动，当目标位置出现一条蓝色粗实线时松开鼠标左键，即可完成轨道的移动，如图9-10所示。

图 9-8　　　　　　　　　　　　　　　　　　　　图 9-9

图 9-10

9.1.5　缩放轨道

　　缩放轨道可以调整音频剪辑在时间轴上的显示大小，使剪辑之间的界限更加清晰，便于用户区分和编辑。在复杂的音频编辑项目中，通过缩放轨道，可以更容易地聚焦到需要编辑的关键区域，减少在大量音频数据中寻找特定部分的时间。

1.缩放指定轨道

　　将光标移动到某个轨道控制器的下方边缘位置，当光标变成双向箭头时按住鼠标左键进行拖动，向下拖动可以放大该轨道，如图9-11所示。向上拖动可以缩小该轨道，如图9-12所示。

图 9-11　　　　　　　　　　　　　　　　　　　　图 9-12

2. 缩放所有轨道

　　将光标移动到任意一个轨道的控制面板上方，向后滚动鼠标滚轮可以同时缩小多轨编辑器中的所有轨道，如图9-13所示。向前滚动鼠标滚轮则可以同时放大所有轨道，如图9-14所示。

图 9-13

图 9-14

9.1.6　调节音量和立体声平衡

　　通过调节轨道音量，可以确保不同轨道上的音频元素（如人声、背景音乐、音效等）在整体作品中达到音量平衡。另外还可以通过简单的操作快速调整音轨的声像平衡，改变声音在左、右声道中的分布，从而改变声音的方位和空间感。

1. 调节轨道音量

　　在轨道控制器中拖动音量按钮，或者输入音量值，即可调整该轨道的整体音量，如图9-15所示。

图 9-15

　　打开"混音器"面板，通过上、下移动音量推子也可以快速调整指定轨道的音量，如图9-16所示。

　　多轨编辑器中的音量与混音器中的音量推子是相互关联的。修改其中一个，另一个也会随之更改。

图 9-16

2. 调节立体声平衡

"声像"可以理解为声音的方位。在轨道控制器中拖动"立体声平衡"按钮，可以快速调整声像。向下或向左拖动可以让音量向左偏移，参数值越大左右声道偏差越大，如图9-17所示；向上或向右拖动则可以让音量向右偏移，如图9-18所示。用户也可以直接在"声像平衡"按钮右侧的参数框中直接输入参数，正数表示右声道偏移，负值表示左声道偏移，如图9-19所示。

图 9-17

图 9-18

图 9-19

9.1.7 设置轨道静音

制作混音时为了不受其他轨道声音的干扰，还可以对轨道设置静音。用户可以将指定的某个轨道设置为静音，或将除了指定轨道之外的其他轨道全部设置成静音。

在轨道控制器中，单击"静音"按钮 M ，可以将当前轨道设置为静音模式，静音轨道中的音频波形显示为浅灰色，如图9-20所示。

取消 M 按钮的选中状态，单击"独奏"按钮 S ，可以将除了当前轨道之外的其他轨道全部设置为静音，如图9-21所示。

图 9-20

图 9-21

9.1.8 改变音轨颜色

在多轨会话界面中，每个轨道左侧都有一个小方块，这个方块代表了轨道的颜色。直接双击想要更改颜色的轨道前面的小方块，如图9-22所示，打开"音轨颜色"对话框，在该对话框中选择一个合适的颜色，单击"确定"按钮，如图9-23所示。

所选轨道的颜色随即被改变，同时该轨道上的音频波形也会以新的颜色显示，如图9-24所示。

双击

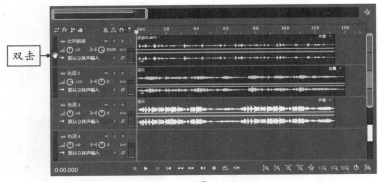

图 9-22　　　　　　　　　　　　　图 9-23

图 9-24

动手练　为儿童故事混音

　　录制了一段儿童故事后，为了让故呈现出更好的播放效果，可以在Audition中创建多轨会话为其添加背景音乐、调整音量以及设置立体声像等。具体操作方法如下。

　　📖 **实例位置：第9章\动手练\为儿童故事混音\善良的小雨滴.MP3、欢快音乐.MP3**

　　步骤01 新建多轨会话，并在"文件"面板中导入所需的两个音频文件，随后将"善良的小雨滴.MP3"音频文件拖至"轨道1"中，将"欢快音乐.MP3"音频文件拖至"轨道2"中，如图9-25所示。

图 9-25

步骤02 在工具栏中单击"切断所选剪辑工具"按钮，切换至切断模式。随后在"轨道2"中移动光标，使光标与"轨道1"中素材的结束位置对齐，如图9-26所示，单击即可将素材切断。

图 9-26

步骤03 选择右侧多余的音频素材，如图9-27所示，按Delete键将其删除，如图9-28所示。

图 9-27

图 9-28

步骤04 在"轨道2"的"控制"面板中设置"音量"为-20dB，降低当前轨道的音量。随后设置"轨道1"的"立体声平衡"为"R80"、"轨道2"的"立体声平衡"为"L20"，调整两个轨道的左右声像。设置完成后试听音频，确认无误后将音频导出即可，如图9-29所示。

图 9-29

9.2 布置和编辑多轨素材

在进行多轨会话素材的编辑时，掌握一些技巧可以大大提高工作效率和音频处理的质量。下面对一些关键的编辑技巧进行详细介绍。

9.2.1 选择音频

对音频进行编辑之前往往需要先将音频选中，下面介绍如何在多轨会话中快速选择音频。

1. 快速选择音频

将光标移动到某个音频素材顶部，光标变成 形状时单击，即可选中该音频素材，如图9-30所示。

图 9-30

按住Ctrl键依次单击多个音频素材可以将这些素材全部选中，如图9-31所示。

2. 选择批量选择音频

执行"编辑"|"选择"命令，通过其级联菜单中提供的选项，可以全选多轨会话中的所有剪辑、选择所选轨道内的所有剪辑、选择所选轨道内的下一个剪辑等，如图9-32所示。

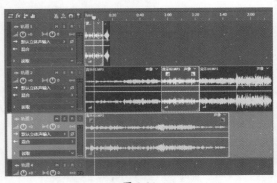

图 9-31

图 9-32

9.2.2 调整音频位置

将音频素材添加至轨道中以后，通常需要根据剪辑需求对音频素材的位置进行调整。用户可以使用鼠标拖曳的方式快速调整音频位置。

将光标移动到某个剪辑上方，光标变成 形状时，按住鼠标左键进行拖动，可以将所选剪辑移动到目标位置，如图9-33所示。

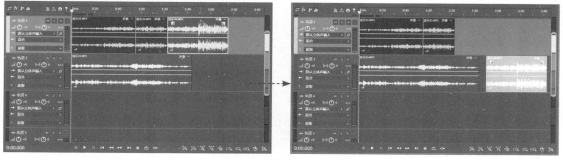

图 9-33

在轨道控制器顶部单击 按钮，启动切换对齐模式，在移动剪辑的过程中，当移动到某个重要节点时会出现蓝色的吸附线，方便精确对齐剪辑的位置，如图9-34和图9-35所示。

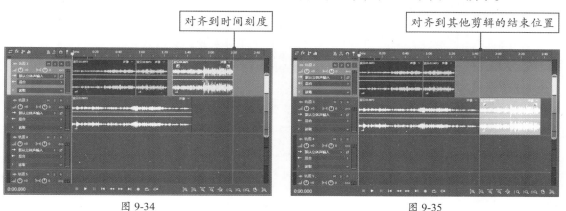

图 9-34 图 9-35

9.2.3　素材的锁定与分组

锁定和分组剪辑功能可以相互结合使用，以进一步提升音频编辑和混音的效率。例如，可以先将需要保护的剪辑锁定，然后将相关的剪辑分组进行统一编辑。这样既可以确保关键剪辑不被意外修改，又可以方便地处理多个剪辑的共同属性。

1. 锁定时间

在多轨会话中，有时需要确保某些音频剪辑在时间轴上的位置保持不变，以避免破坏整个音频项目的节奏和同步性。通过"锁定时间"可以锁定剪辑在轨道上的时间位置，防止它们被意外移动。

选择某个剪辑，执行"剪辑"|"锁定时间"命令，即可将该剪辑的时间锁定。此时剪辑左下角会显示锁定标记 ，如图9-36所示。再次执行"剪辑"|"锁定时间"命令可以取消锁定时间。

2. 剪辑分组

对剪辑进行分组剪辑可以将多个剪辑组合在一起，作为一个整体进行编辑。按住Ctrl键选择

要进行分组的剪辑，执行"剪辑"|"分组"|"将剪辑分组"命令，选中的剪辑随即被设置为一个分组。分组剪辑的左下方将显示"剪辑已分组"图标◉，同时同一个分组的所有剪辑将变为统一的颜色，如图9-37所示。

图 9-36

图 9-37

9.2.4　拆分和修剪素材

拆分和修剪素材是音频编辑的基本且常用的功能，下面介绍具体操作方法。

1. 拆分素材

多轨会话提供了多种拆分素材的方法，用户可以根据需要进行选择。选择需要拆分的素材，移动时间线到要拆分的位置，在工具栏中单击"切断所选剪辑工具"按钮（或按Ctrl+K组合键），在需要拆分的音频上方单击即可。

> **✓知识点拨** 长按"切断所选剪辑工具"按钮，会展开一个菜单，通过该菜单可以切换"切断所选剪辑工具"和"切断所有剪辑工具"。
> - **切断所选剪辑工具**：使用该工具仅会拆分所选剪辑。
> - **切断所有剪辑工具**：使用该工具会拆分该时间线上的所有剪辑。

2. 从两端修剪素材

用户可以从某个素材的开始或结束位置修剪素材。下面以从结束位置修剪素材为例。将光标移动至素材的结束位置，光标变为▣形状时按住鼠标左键进行拖动，即可修剪掉音频结束位置的音频，如图9-38和图9-39所示。将光标移动至素材的开始位置并进行拖动，则可以从前向后修剪音频。

图 9-38　　　　　　　　　　　　　　　图 9-39

3. 修剪到指定区域

在多轨编辑器中选择一段音频波形，随后右击所选波形，在弹出的快捷菜单中选择"修剪"选项，在其级联菜单中包含三个选项，如图9-40所示。

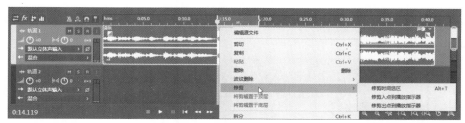

图 9-40

- **修剪时间选区**：使用该命令可以删除选区外的音频片段，仅保留选区内的内容。
- **修剪入点到播放指示器**：使用该命令可以删除时间指示器之前的音频片段，使时间指示器所在位置成为新剪辑的入点。
- **修剪出点到播放指示器**：使用该命令可以删除时间指示器之后的音频片段，使时间指示器所在位置成为新剪辑的出点。

9.2.5　交叉淡化素材

交叉淡化素材可以帮助用户平滑地过渡两个或多个音频剪辑之间的音量变化，使得音频过渡更加自然。

1. 设置自动交叉淡化

执行"编辑"|"首选项"|"多轨剪辑"命令，打开"首选项"对话框，在自动打开的"多轨剪辑"界面中勾选"自动交叉淡化重叠的剪辑"复选框，单击"确定"按钮，如图9-41所示。

此后，当在多轨编辑器中重叠放置两个音频剪辑时，将自动添加交叉淡化效果，如图9-42所示。

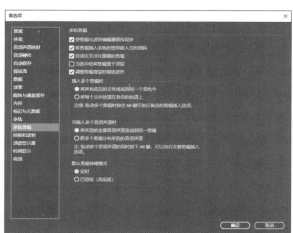

图 9-41

图 9-42

2. 手动交叉淡化

若用户需要更精细地控制交叉淡化的效果，可以手动设置。在多轨编辑器中，将两个音频剪辑放置在相同的轨道上，并调整它们的位置，使它们部分重叠。在重叠区域的顶端，可以看到图标形式的淡入和淡出控件。单击并拖动这些控件，可以调整淡化的长度和曲线形状。向上拖动可以增加淡化长度，向下拖动则减少淡化长度。用户可以根据需要调整左右两边的淡化曲线，以达到理想的过渡效果，如图9-43所示。

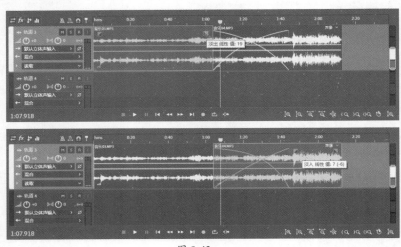

图 9-43

9.2.6　设置音频循环

在音乐创作中，特定的节奏或旋律片段可能需要重复播放以构建整首歌曲的结构。通过Audition创建音频素材循环，可以轻松实现这一需求。

在多轨编辑器中右击音频素材，在弹出的快捷菜单中选择"循环"选项，此时素材下方会显示循环图标◎，如图9-44所示。拖动素材结尾边界可扩展循环。根据拖动的长度来选择全部或部分重复循环，如图9-45所示。

图 9-44

图 9-45

9.2.7　多轨剪辑混缩

在多轨编辑器中，用户可以将多轨道中的剪辑合并到一个新的轨道上创建为单独的剪辑，以便在多轨界面或单轨界面中进行快速编辑。

选择要混缩的多个剪辑，执行"多轨"|"将会话混音为新文件"|"所选剪辑"命令，即可将其混缩为一个新的音频文件，并自动切换到波形编辑器，如图9-46所示。

图 9-46

动手练 制作循环背景音乐

使用前面介绍过的"循环"功能可以将一段很短的音乐不断循环，用作背景音乐。下面介绍具体操作步骤。

📖 **实例位置：第9章\动手练\制作循环背景音乐\夏日乡村.MP3、钢琴音乐.MP3**

步骤01 启动Audition软件，创建多轨会话，导入所需视频素材，并将素材分别拖动到"轨道1"和"轨道2"中，如图9-47所示。

图 9-47

步骤 02 将光标移动到"夏日乡村.MP3"音频剪辑左下角的 ▦ 图标上方，光标变成双向箭头时按住鼠标左键向右拖动，适当增加该剪辑的音量，如图9-48所示。

步骤 03 参照上一步骤，向左拖动光标，适当降低"钢琴音乐.MP3"剪辑的音量，该音频将作为背景音乐使用，因此音量不宜过大，如图9-49所示。

图 9-48

图 9-49

步骤 04 右击"钢琴音乐.MP3"剪辑，在弹出的快捷菜单中选择"循环"选项，如图9-50所示。

步骤 05 所选剪辑随即切换至循环模式，在该剪辑下方随即出现 ▣ 图标，如图9-51所示。

图 9-50

图 9-51

步骤 06 将光标移动至"钢琴音乐.MP3"剪辑的结束位置，按住鼠标左键向右拖动，使循环的结束位置与上方轨道中音频的结束位置对齐，如图9-52所示。

图 9-52

步骤 07 拖动"钢琴音乐.MP3"剪辑右上角的"淡出"按钮■，为背景音乐添加淡出效果，如图9-53所示。最后试听音频，确认无误后导出当前会话即可。

图 9-53

9.3 设置剪辑属性

多轨会话中剪辑的属性包括"信息""基本设置""伸缩""重新混合"以及"源声道路由"。用户可以在"属性"面板中查看以及设置剪辑的相关属性。

9.3.1 查看基本信息和属性

在"属性"面板的"信息"组内可以查看到所选剪辑的名称、开始、结束以及持续时间、文件的格式、文件路径等基本信息，如图9-54所示。在"基本设置"组中则可以设置剪辑增益（音量）、修改剪辑颜色、锁定时间、启动循环、开启静音模式等，如图9-55所示。

图 9-54

图 9-55

> ✅**知识点拨** 若在Audition界面中找不到"属性"面板，可以执行"窗口"|"属性"命令，打开该面板。

9.3.2　设置伸缩属性

时间伸缩允许用户根据需要调整音频素材的播放速度，从而改变音频的持续时间。用户可以通过拖动播放速度滑块来调整音频的速度，也可以通过输入特定数值来实现精确调整。

伸缩模式分为关闭、实时和渲染三种。关闭模式下不能调整伸缩参数、波形速度和音高恢复原样；实时模式下不用渲染，修改完成就可以直接播放监听，但是效果较差；渲染模式速度慢，需要根据设置的时间渲染处理之后才能够播放，音质比较好。

打开"属性"面板，默认情况下伸缩模式为关闭状态，如图9-56所示。选择其他模式后，即可对伸缩属性进行设置，如图9-57和图9-58所示。用户也可以通过执行"剪辑"|"伸缩"|"伸缩属性"命令打开"属性"面板。

图 9-56

图 9-57

图 9-58

9.3.3　重新混合素材

"重新混合"可以帮助用户调整音频时长、优化音频过渡、调整音频风格以及实现自定义效果等。

在"属性"面板中的"重新混合"组内单击"启用重新混合"按钮，即可启动重新混合模式，如图9-59所示。

图 9-59

在重新混合的"高级"部分，用户可以调整音频的时长、特性、最小循环、最大松弛度等参数，使其与视频项目或其他音频项目的需求相匹配。

- **编辑长度：** 用户还可以选择生成更短或更长的音频片段。短片段可以产生更多的过渡点，适合从头到尾都有变化的歌曲；长片段旨在产生最长的乐章和数量最少的片段，以尽量减少过渡。
- 当音乐时长与视频长度不一致时，重新混合功能可以自动调整音乐的节奏和过渡点，以适应视频的长度。
- **特性：** 用户可以根据需要调整音频的音色品质和谐波组成部分，以改变音频的风格和氛围。
- **最小循环/最大松弛度：** 设置最小循环长度（以节拍为单位）和最大松弛度等参数，可以进一步自定义音频的重新混合效果。

如果用户不满意重新混合后的音频效果，可以单击 🔄 按钮恢复原始音频，以撤销重新混合操作。

动手练 调整语速

原始录音中的语速可能不符合剪辑要求，此时可以通过调整"伸缩"属性，改变语速，以达到理想状态。下面介绍具体操作方法。

📁 **实例位置：** 第9章\动手练\调整语速\演说词.MP3、音乐.MP3

步骤01 新建多轨会话，将准备好的音频素材分别拖入轨道，试听音频效果，会发现人声语速稍显缓慢，背景音乐声音太大且节奏稍快，如图9-60所示。

图 9-60

步骤02 选择"演说词.MP3"剪辑，打开"属性"面板。在"伸缩"组中将"模式"设置为"已渲染（高品质）"，随后适当增加"伸缩"参数，使语速适当变慢，此处设置为109.0%，如图9-61所示。

步骤03 选择"音乐.MP3"剪辑，在"属性"面板中打开"基本设置"组，适当减小"剪辑增益"参数，减小背景音乐的音量，此处设置为-33.3dB。随后勾选"循环"复选框，启动循环模式，如图9-62所示。

图 9-61 图 9-62

步骤 04 在编辑器中将光标移动至"音乐.MP3"剪辑右上角的"伸缩"图标 上方，光标变成双向箭头时按住鼠标左键进行拖动，适当增加伸缩值，使音乐的节奏适当变慢，此处设置伸缩参数为110%，如图9-63所示。

图 9-63

步骤 05 将光标移动至"音乐.MP3"剪辑结束位置边缘处，按住鼠标左键进行拖动，为该剪辑创建循环，如图9-64所示。

图 9-64

步骤 06 拖动至与"轨道1"中的"演说词.MP3"剪辑结束位置对齐时松开鼠标左键即可。最后试听音频，确认无误后将该多轨会话导出即可，如图9-65所示。

图 9-65

9.4 自动化混音

自动化混音通过自动化参数来控制音频信号的各方面，如音量、声像（即声音的左右平衡）、均衡器设置、效果器参数等，以实现音频的自动调整和优化。

9.4.1 了解自动化混音

用户可以在多轨编辑器中的音频波形上设置一系列控制点（也称为关键帧或锚点），并通过调整这些控制点的参数值来定义音频信号在特定时间点的状态。随着播放时间的推移，Audition会自动根据这些控制点的参数变化来平滑地调整音频信号，从而实现自动化的混音效果。

自动化混音可以应用于多种场景，主要应用场景如下。

- **音量自动化**：用于调整不同音轨之间的音量平衡，以及实现音量的渐变、淡入淡出等效果。
- **声像自动化**：模拟声音在立体声场中的移动，增强音频的空间感和立体感。
- **均衡器自动化**：根据歌曲的不同部分自动调整频率响应，以改善音色、突出特定乐器或人声等。
- **效果器自动化**：自动调整混响、延迟、压缩等效果器的参数，为音频添加动态变化的效果。

9.4.2 认识包络

包络是叠加在剪辑或音轨上的线条，以图形方式表示随时间自动变化的参数值。这些参数值可以包括音量、声像位置、效果器设置等。包络线通过关键帧的设置和调整，可以精确地控制音频信号在不同时间点的表现。

1. 包络的类型及作用

包络主要分为剪辑包络和轨道包络两种类型。其主要作用如下。

（1）剪辑包络。

剪辑包络附属在剪辑上，用于实现剪辑的音量、声像及效果器参数的控制。主要用于对单

个剪辑的自动化控制。每个剪辑都包含两个默认包络：音量包络和声像包络，如图9-66所示。关于音量包络和声像包络的说明如下。

- **音量包络**：用于控制音频的音量大小。这种调节可以使音频的音量在播放时根据需要实时调整，例如逐渐增大或减小音量，或者在某些特定时间点设置音量的突变。
- **声像包络**：用于调节音频在立体声场中的位置，即声音的左右平衡，通过改变左右声道的音量大小来实现。声像包络能够让人感知到的声音位置发生变化。例如，当左声道的声音正常，而右声道的声音为0时，听众会感觉到声音来自左边。这种调节对于创造空间感、模拟声音移动效果或进行立体声混音时非常有用。

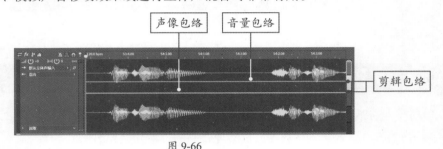

图 9-66

（2）轨道包络。

轨道包络作用于整条轨道，用于实现音轨自动化控制。允许用户在特定时间点精确地更改轨道设置，如轨道音量、声像和效果设置等。在多轨编辑器中，轨道包络可帮助用户平衡不同音轨之间的音量关系，实现整体的音量控制和动态调整。轨道包络默认为折叠状态，在轨道控制器单击 按钮，即可将其显示出来，如图9-67所示。

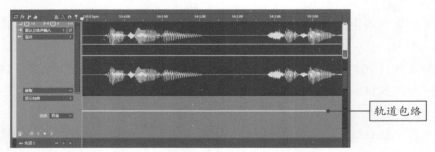

图 9-67

轨道包络默认显示"音量"包络线，在轨道控制器中单击"显示包络"按钮，在展开的列表中可以添加音量、静音、声像以及指定类型的轨道EQ包络，如图9-68所示。在轨道包络中添加静音和声像包络的效果如图9-69所示。

图 9-68

图 9-69

2. 显示或隐藏剪辑包络线

"视图"下拉列表中提供的选项可以控制剪辑包络线的显示或隐藏，如图9-70所示。

图 9-70

9.4.3 用关键帧编辑包络

包络主要通过关键帧进行控制，用户可以根据需要在包络线上添加关键帧，并对关键帧进行选择、移动、删除等操作。以下对关键帧做详细介绍。

1. 添加关键帧

添加关键帧的方法非常简单，单击轨道控制器中的关键帧按钮即可快速添加。

（1）为剪辑包络添加关键帧。

选中需要添加关键帧的包络线，将光标移动到目标位置，光标变为█形状时，单击即可添加一个关键帧，如图9-71所示。

图 9-71

（2）为轨道包络添加关键帧。

为轨道包络线添加关键帧时，除了可以使用单击的方式快速操作，还可以选中包络线，移动时间指示器确定好位置，然后在轨道控制器中单击"添加/移除关键帧"按钮█添加关键帧，如图9-72所示。

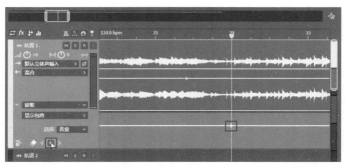

图 9-72

2. 编辑关键帧

将光标移动至关键帧上方，按住鼠标左键进行拖动可设置关键帧的位置和响度，可以向上、下、左、右方向移动关键帧，如图9-73和图9-74所示。

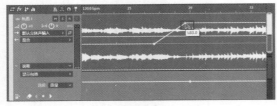

图 9-73　　　　　　　　　　　　　　　　　图 9-74

用户也可以在包络上右击关键帧，在弹出的快捷菜单中选择"编辑关键帧"选项，如图9-75所示。在打开的对话框中精确设置参数值，如图9-76所示。

　　　　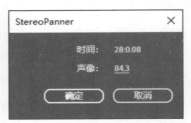

图 9-75　　　　　　　　　　　　　　图 9-76

此外，还可以对关键帧进行以下操作。

- 按Delete/Backspace键可删除选定的关键帧。
- 按住Shift键拖动关键帧，将被锁定为垂直或水平（时间）方向。
- 按Ctrl键可以不连续选择多个关键帧，按住Shift键可以连续选择。在包络线上的任意位置右击可选择所有关键帧。
- 右击关键帧，在弹出的快捷菜单中选择"按住关键帧"选项，可将包络保持在关键帧设置的当前值位置，直到出现下一个关键帧时，包络会立即跳到下一个值。注意，"按住关键帧"为正方形，"标准关键帧"为菱形。

3. 设置包络曲线化

默认情况下，创建并调整关键帧后，包络线显示为角点转折，过渡生硬。若将包络设置为曲线转折可以使音量、声像或效果的过渡更为平滑自然。

右击包络线（或右击包络上的任意关键帧），在弹出的快捷菜单中选择"曲线"选项，如图9-77所示，包络随即变为曲线，如图9-78所示。

图 9-77　　　　　　　　　　　　　　　　　图 9-78

动手练 制作立体声环绕音效

通过编辑剪辑包络的声像包络可以制作立体声环绕效果。下面介绍具体操作方法。

实例位置：第9章\动手练\制作立体声环绕音效\吉他音乐.MP3

步骤 01 新建多轨会话，导入音频素材，并将音频添加至轨道，试听音频效果，如图9-79所示。

图 9-79

步骤 02 在声像包络的时间刻度0和刻度2位置添加关键帧，如图9-80所示。

步骤 03 向上拖动第二个关键帧，设置声像参数为L100，如图9-81所示。

图 9-80

图 9-81

步骤 04 继续在时间刻度3的位置添加关键帧，如图9-82所示。接着向下拖动该关键帧，设置声像参数为R100，如图9-83所示。

图 9-82

图 9-83

步骤 05 参照上述步骤继续在声像包络上添加关键帧并移动关键帧的位置，效果如图9-84所示。设置完成后试听音频，此时已经形成了环绕立体声的效果，最后将音频导出即可。

图 9-84

9.5 实战演练：立体音和声混音效果

使用Audition可以为录制的干声制作各种混音效果，以提高音频的质量和欣赏性。下面为清唱的歌曲制作立体声和和声效果，并添加伴奏。具体操作步骤如下。

📖 **实例位置：** 第9章\动手练\立体声和声混音\伴奏.MP3、原唱.MP3

步骤01 新建多轨会话，导入所需音频素材，并将音频素材分别拖入"轨道1"和"轨道2"，随后试听音频，此时可以发现伴奏和原唱声音并不同步，如图9-85所示。

图 9-85

步骤02 选择"轨道2"中的"原唱.MP3"剪辑，将其向右侧拖动，使其结束位置与"伴奏.MP3"结束位置对齐，如图9-86所示。

图 9-86

步骤03 在"轨道1"的"控制"面板中单击▥按钮，将该轨道静音，如图9-87所示。

图 9-87

步骤 04 选择"轨道2"中的"原唱.MP3"剪辑，按Ctrl+C组合键复制，随后选中"轨道3"，将时间指示器对齐到"轨道2"中剪辑的开始位置，按Ctrl+V组合键粘贴音频剪辑，如图9-88所示。

步骤 05 保持"轨道3"中的剪辑为选中状态，打开"效果组"面板，切换到"音轨效果"选项卡，单击效果1右侧的 ▶ 按钮，执行"混响"|"环绕声混响"命令，如图9-89所示。

图 9-88 图 9-89

步骤 06 打开"组合效果-环绕声混响"对话框，选择"音乐会维度"预设，随后调整"前/后平衡"为20%、"增益"为10dB，设置完成后关闭对话框，如图9-90所示。

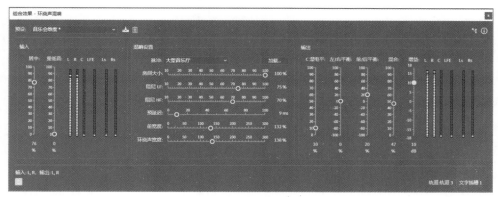

图 9-90

步骤 07 将"轨道2"中的音频剪辑复制到"轨道4"中，如图9-91所示。

步骤 08 保持"轨道4"中的剪辑为选中状态，在46s左右时间点定位时间线，随后右击该剪辑，在弹出的快捷菜单中选择"修剪"|"修剪入点到播放指示器"选项，如图9-92所示。

图 9-91 图 9-92

步骤09 所选剪辑从开始位置到时间线的部分随即被裁剪掉，如图9-93所示。

步骤10 保持"轨道4"中的剪辑为选中状态，在"效果组"面板中单击效果1右侧的 ▶ 按钮，执行"调制"|"和声"命令，如图9-94所示。

图 9-93　　　　　　　　　　　　　　　　　图 9-94

步骤11 打开"组合效果-和声"对话框，选择"多声部和声"预设，关闭对话框，如图9-95所示。

步骤12 放大音频波形，将"轨道4"中的剪辑稍微向右侧拖动一些距离，使和声的余声与主音产生延迟播放效果，如图9-96所示。

图 9-95　　　　　　　　　　　　　　　　　图 9-96

步骤13 在"轨道4"中选中剪辑的音量包络，将包络向下方拖动，适当降低和声的音量，如图9-97所示。

步骤14 右击"轨道3"中的剪辑，在弹出的快捷菜单中选择"重命名"选项，如图9-98所示。

图 9-97　　　　　　　　　　　　　　　　　图 9-98

步骤 15 "属性"面板中的剪辑名称随即变为可编辑状态，修改名称为"立体声原唱"，如图9-99所示。

步骤 16 参照上述步骤，修改"轨道4"中剪辑的名称为"和声"，如图9-100所示。

图 9-99

图 9-100

步骤 17 取消"轨道1"的静音模式，随后将"轨道2"设置为静音。至此完成歌曲立体音和声混音的制作，试听音频，确认无误后将多轨会话导出即可，如图9-101所示。

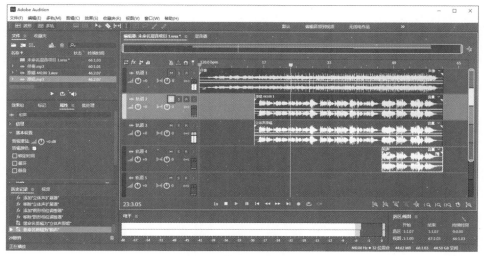

图 9-101

第10章
音频的保存和导出

音频文件的保存与导出这一步也是比较关键的。用户需养成随手保存的习惯，以防计算机出现意外而丢失文件。此外，Audition能够提供各种音频格式的导出，方便满足用户各种需求。本章着重对这两项功能的操作进行介绍，其中还包含一些常用快捷键的设置，以提升制作效率。

10.1 文件的保存和收藏

音频保存的方法有很多，用户可根据需要选择文件保存的方法。收藏功能也是Audition软件一个很实用的功能，熟练运用该功能可提高音频处理效率，减少重复性工作。

10.1.1 保存音频文件

在波形编辑器中首次保存文件时，可按Ctrl+S组合键，在打开的"另存为"对话框中设置好文件名、存储位置及格式等参数，单击"确定"按钮即可，如图10-1所示。当下次保存时，直接按Ctrl+S组合键就可覆盖上一次保存的内容。

如果想保留上一次保存的内容，以新的文件名进行保存，那么用户可另存为操作。执行"文件"|"另存为"命令，同样会打开"另存为"对话框，重新设置文件名即可。

除此之外，还有一种情况就是，只想保存音频中指定区域的内容，可先在编辑器中选择好要保存的区域，然后执行"文件"|"将选区保存为"命令，打开"选区另存为"对话框。设置好文件名、保存位置及格式，单击"确定"按钮，如图10-2所示，被选择的区域会被单独保存。

图 10-1

图 10-2

10.1.2 保存多轨会话

多轨会话项目文件（*.sesx）是一种体积很小的非音频文件，它只保存相关音频文件在硬盘中的位置、每一个音频素材的时长、各轨道的包络及效果等信息。保存之后，用户可随时对上一次编辑的多轨文件进行修改。

多轨会话项目保存的方法与保存单轨音频文件的方法相同，首次保存，可按Ctrl+S组合键进行保存，如果想保留原始文件，可执行"文件"|"另存为"命令（按Ctrl+Shift+S组合键），打开"另存为"对话框，设置文件名、文件存储位置，单击"确定"按钮即可，如图10-3所示。

图 10-3

✔**知识点拨** 如要保存多轨会话文件以及它包含的所有音频文件，可在"文件"列表中选择"全部保存"选项。

223

10.1.3 录制收藏

利用收藏功能可以保存用户常用的效果、处理流程，方便以后直接调用，减少重复设置，提升操作速度。收藏夹主要应用于波形编辑器中的相关操作。

用户可用收藏夹中的录制功能将一系列操作（如应用效果、调整参数等）录制为一个收藏项。在"收藏夹"面板中单击"录制新收藏"按钮 ●，在打开的提示对话框中单击"确定"按钮，即可进入录制状态，如图10-4所示。此时，用户可对音频进行一系列处理操作。单击面板中的"停止"按钮 ▢，在"保存收藏"对话框中设置好"收藏名称"，单击"确定"按钮即可记录到收藏列表中，如图10-5所示。

图 10-4

图 10-5

在收藏列表中想要删除某个功能，可右击该名称，在弹出的快捷菜单中选择"删除所选收藏"选项即可，如图10-6所示。在该快捷菜单中选择"显示动作"选项，可打开录制的每一步操作，如图10-7所示。

图 10-6

图 10-7

10.1.4 运行收藏

当需要运行收藏夹中的功能时，可选中该功能名称，单击 ▶ 按钮即可将其应用至当前音频中，如图10-8所示。用户还可右击功能名称，在弹出的快捷菜单中选择"运行所选收藏"选项进行应用，如图10-9所示。

图 10-8

图 10-9

动手练 提取节目中的歌曲片段

下面利用选区保存操作,提取电台节目中的歌曲片段。

📎 **实例位置:第10章\动手练\提取节目中的歌曲片段\歌曲.WAV**

步骤01 在波形编辑器中打开"电台节目"素材文件。使用"时间选择工具"选择其中的歌曲区域,如图10-10所示。

步骤02 执行"文件"|"将选区保存为"命令,打开"选区另存为"对话框,设置好文件名及保存位置,如图10-11所示。

图 10-10

图 10-11

步骤03 单击"确定"按钮即可将其单独保存。

10.2 音频输出

Audition可将编辑的音频文件根据不同的使用需求输出文件,包括MP3、MP2、WAV、WMA等。用户可在"文件"列表执行"导出"|"文件"命令,在打开的"导出文件"对话框中选择要导出的格式选项即可,如图10-12所示。

图 10-12

10.2.1 输出为单声道文件

如果需要将立体声或环绕声道的文件导出成单声道文件,可执行"编辑"|"将声道提取为单声道文件"命令,系统会自动提取文件中的左声道(L)和右声道(R)文件,并显示在"文

件"面板中，如图10-13所示。选择其中的某个声道文件，将其进行另存为操作即可。

图 10-13

10.2.2　导出多轨混音

完成多轨混音编辑后，需导出一个所有轨道混合在一起的音频文件。此时可执行"文件"|"导出"|"多轨混音"命令，在级联菜单中选择好导出方式即可。

- **时间选区：** 只导出编辑项目中某一部分的混音，例如特定对话片段、音频高潮片段等。
- **整个会话：** 导出当前整个多轨混音项目文件。
- **所选剪辑：** 只导出编辑项目中某些特定剪辑或音轨片段，例如只导出某个乐器独奏的部分或某个特定的声音效果。

选择以上任意方式后，会打开"导出多轨混音"对话框，设定好文件名、储存位置、格式、采样类型等选项，单击"确定"按钮即可，如图10-14所示。此外，用户还可执行"多轨"|"将会话混音为新文件"命令，并选择好导出的方式，同样也可进行导出操作，如图10-15所示。

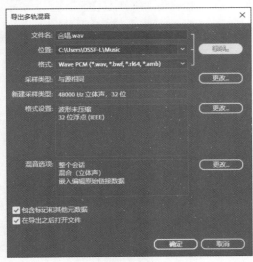

图 10-14

图 10-15

10.2.3　导出为OMF或FCP格式

要将完整的混音项目移动到其他应用程序中，就需要将文件导出为OMF或FCP格式。执行"文件"|"导出"|"FCP XML 交换格式"或者"OMF"命令，在打开的对话框中设置好文件

名、储存位置、格式、采样类型即可，如图10-16所示。

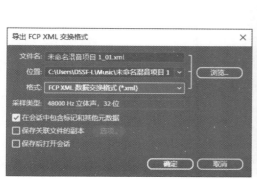
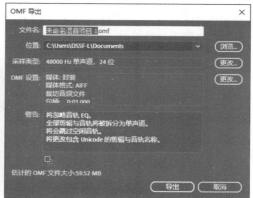

图 10-16

✅知识点拨 FCP交换格式基于人工可读的XML文件，可以脱机编辑这些文件，以修订文本参考、混音设置等。
OMF是许多音频混合应用程序中常见的多轨交换格式。该格式的文件保留了分轨素材的信息和时间位置，便于导入
文件到另一个应用程序中进行再次编辑。通常视频和音频制作都会采用OMF格式。

10.3 音频文件批量处理

利用批处理功能可以对多个音频文件进行相同的处理操作，如转换格式、应用效果、调整
属性等。该功能可以提高音频编辑和制作的工作效率。

打开"批处理"面板，将所要处理的音频文件都拖至该面板中，如图10-17所示。根据需要
对音频文件进行处理操作，包括转换格式、应用效果、调整音量等。用户可通过选择收藏列表
中的功能进行处理，例如选择"消除齿音"功能，如图10-18所示。

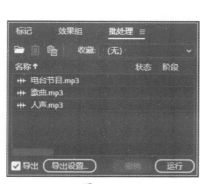
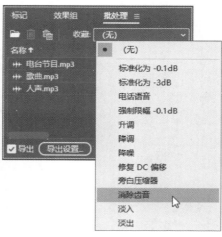

图 10-17 图 10-18

单击"导出设置"按钮，在打开的"导出设置"对话框中设置好保存路径和格式等选项，
单击"确定"按钮即可，如图10-19所示。然后在该面板中单击"运行"按钮，系统即可按照设
置对文件进行批处理操作，如图10-20所示。

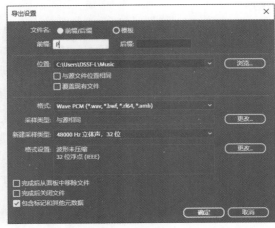

图 10-19

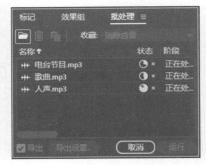

图 10-20

❶注意事项 批处理操作是不可逆的，因此在操作之前应备份原始文件。

10.4 设置与自定义快捷键

快捷键是提高操作效率的利器。每个软件都有预设的快捷键，Audition也不例外。下面对Audition快捷键的相关设置操作进行介绍。

10.4.1 查看快捷键

想要查看Audition的快捷键，可以通过以下两种方法来查看。

（1）在菜单栏中选择任意命令选项，在其列表的右侧就会显示出当前功能的快捷键，如图10-21所示。

图 10-21

（2）将光标移动到工具按钮上方，通过屏幕提示中显示的内容，也可以查看到该工具的快捷键，如图10-22所示。

图 10-22

10.4.2　自定义快捷键

用户可根据自己的使用习惯来对系统预设的快捷键进行更改。执行"编辑"|"键盘快捷键"命令，打开"键盘快捷键"对话框，如图10-23所示。

图 10-23

在"键盘快捷键"对话框中可以看到各种命令及其当前预设的快捷键。紫色键表示该键已被占用，灰色键表示尚未被分配，可用来自定义。

界面右下角会显示Ctrl、Shift、Alt等修饰符，这些修饰符与键盘上的键组合使用时，可以创建复杂的快捷键。使用左下角"搜索框"可以快速找到想要自定义快捷键的命令。在"命令"栏中输入命令名称或关键词，然后从筛选出的结果中选择目标命令，如图10-24所示。

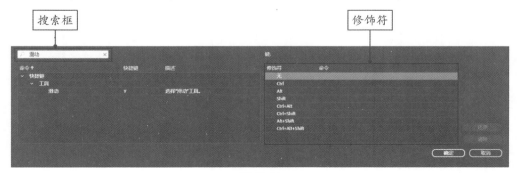

图 10-24

　　用户想要设置快捷键，可先在搜索框中输入需设置的命令关键词（如静音），然后在下方的"命令"栏中精确选择命令功能（如插入静音），并在"快捷键"一栏中单击，会显示出按键方框。在该方框中按键盘上的按键（如F键），此时上方键盘图中就会显示该功能的快捷键，如图10-25所示。单击"确定"按钮即可保存。

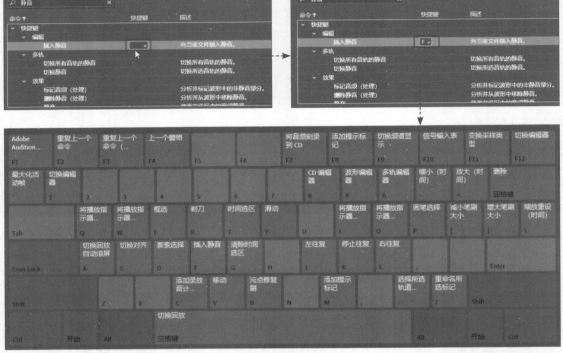

图 10-25

　　如果想要删除某个命令的快捷键，可以在"键盘快捷键"对话框中找到该命令，然后单击其按键方框的 × 按钮将其删除，如图10-26所示。

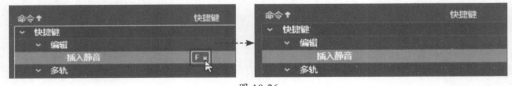

图 10-26

⑩.⑤ 实战演练：为多个音频添加片头曲

　　本章主要对Audition的文件保存、导出以及批处理等功能进行了简单介绍。下面利用收藏夹和批处理功能为两个录音片段添加片头音乐。

　　📖 **实例位置：** 第10章\实战演练\加片头_录音01.WAV、加片头_录音02.WAV

　　步骤 01 将"音频素材"文件夹中的3段音频文件均导入"文件"面板中。将"片头.WAV"素材拖至编辑器中，全选音频，按Ctrl+C组合键复制，如图10-27所示。

图 10-27

步骤 02 打开"收藏夹"面板，单击"录制新收藏"按钮，进入录制状态。在"文件"面板中双击打开"录音01.MP3"文件，将时间线定位至0:00.000位置处，按Ctrl+V组合键将片头素材粘贴至此，如图10-28所示。

图 10-28

步骤 03 在"收藏夹"面板中单击"停止"按钮结束录制。在"保存收藏"对话框中对录制的步骤进行命名，单击"确定"按钮，将其添加至收藏夹列表中，如图10-29所示。

步骤 04 利用"历史记录"面板恢复到"打开"状态，如图10-30所示。

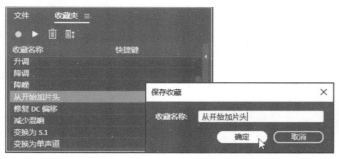

图 10-29

图 10-30

步骤05 打开"批处理"面板，在"文件"面板中将"录音01.WAV""录音02.WAV"拖至"批处理"面板中，单击"收藏"下拉按钮，在下拉列表中选择"从开始加片头"功能，如图10-31所示。

步骤06 单击"导出设置"按钮，打开"导出设置"对话框，在此对前缀、存储路径、格式等参数进行设置，如图10-32所示。

图 10-31

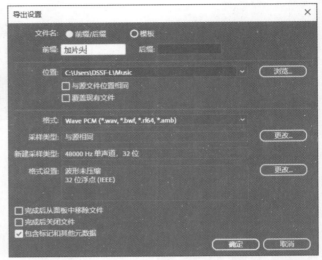

图 10-32

步骤07 单击"确定"按钮，关闭对话框。在"批处理"面板中单击"运行"按钮，系统会自动为这两个录音文件添加片头曲，如图10-33所示。

步骤08 在"文件"面板中双击设置的录音文件，按空格键即可试听，如图10-34所示。

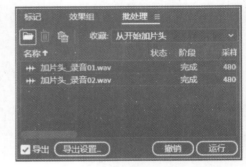

图 10-33

图 10-34

录音01.WAV

录音02.WAV